華萼交輝

孟澈雅製文玩家具 上

何孟澈 著

商務印書館

謹以此冊紀念王世襄先生與朱家溍先生，並獻予家嚴家慈。

◎一九九四年值王世襄、朱家溍兩先生八十壽辰，余出資請田家青兄倩京中攝影師，為兩先生拍攝生活照近三百幀為壽。事後田兄惠余二老照片各一，余攜照片至京請二老題。王老覺照片不合意，問余從何而得，余如實以對。隨後往寶襄齋，請朱老題照片如左。

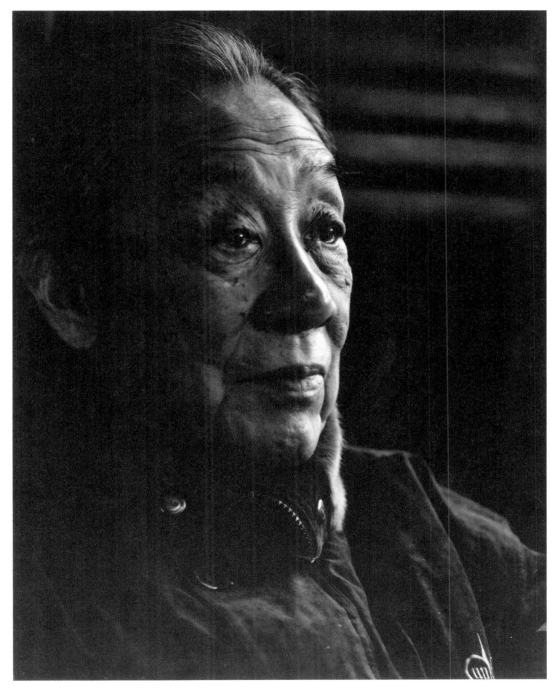

朱家溍先生（1914—2003）

◎一九九六年十月，陪侍王老參觀大英博物館，柯律格導遊，至古希臘臘埃爾金大理石雕塑時，見馬頭，余曰：「如漢朝馬。」先生點頭稱是，遂於其傍為王老攝此照。後至京請題，王老欣然署名。

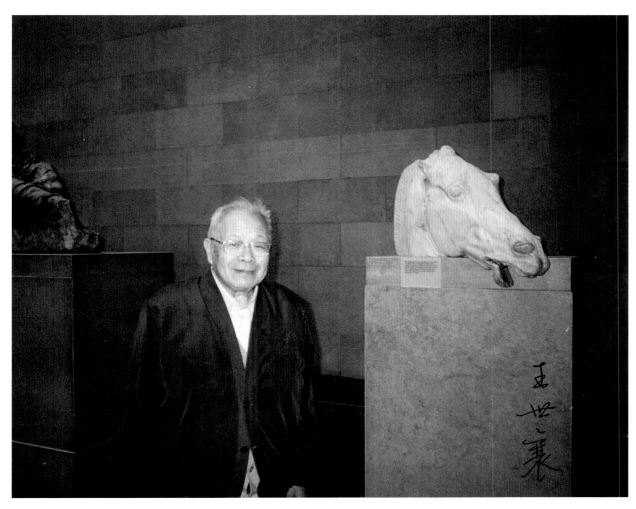

王世襄先生（1914—2009）

華萼交輝
孟澈先生屬書
癸酉夏王世襄

宛似春華競綻枝，
何家千載令名垂。
今從花萼思前範，
玉樹交輝又一時。

為

孟澈先生書齋額後又

題一絕 世襄

孟澈先生屬書

癸酉夏王世襄

輝

宛似春華競　終被何家千載

今名雖令從花萼思前範玉

樹交輝又一時　為

孟澈先生出喬顏沒又題一絕　世襄

何孟澈先生擅岐黃之術濟世
餘暇怡情書史博雅嗜古於癸酉
仲夏自英倫來京觀光求王羲安
兄書花尊交輝四字以顏其居室
又屬余為之跋按此四字由來久矣盡
君之先世有何北齋先生諱槼者
與兄弟諱棠及槼者聯登宋政和

何孟澈先生，擅岐黃之術，濟
世餘暇，怡情書史，博雅嗜古。
於癸西仲夏，自英倫來京觀光，
求王羲安兄，書花尊交輝四字，
以顏其居室，又囑余為之跋。
按此四字，由來久矣。蓋君之先
世，有何北齋先生諱槼者，與
兄弟諱棠及槼者，聯登宋政和
七年進士，遂有花尊交輝之稱。
北齋先生官至尚書，靖康之變，
從欽宗如金，至燕山，抗節不
屈，不食而卒。今廣東東莞有
何氏宗祠在焉。

癸西仲夏書於介祉堂
蕭山朱家溍

澈按一：北齋先生典故乃根
據乾隆初年印萃渙堂譜，唯
世遠不可考，置此以誌不忘
前輩勗勉之意。

澈按二：北齋先生諱槼，槼
為古栗字。當時提供與朱老
資料誤為「桌」，責任在我。

七年進士遂有花萼交輝之稱

北齋先生官至尚書靖康之變從

欽宗如金至燕山抗節不屈不食

而辛今廣東東莞有何氏宗祠

在焉

癸酉仲夏書於介祉堂

蕭山朱家溍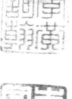

總目

王世襄先生題名題詩 ……………………… 8

朱家溍先生為書名題跋 …………………… 10

董橋題辭 …………………………………… 14

許禮平序 …………………………………… 16

吳光榮序 …………………………………… 17

自序 ………………………………………… 19

導讀 ………………………………………… 21

目錄 ………………………………………… 63

圖版 ……………………………………… 001

索引 ……………………………………… 483

附錄一　師友寵題 ……………………… 487

附錄二　看山堂習作 …………………… 521

附錄三　藝術家簡介 …………………… 555

引用書目 ………………………………… 575

鳴謝 ……………………………………… 578

董橋題辭

何孟澈醫好了我的古董癖。

第一服藥，他讓我看到他受了王世襄、朱家溍兩位先生的啟發走進了竹刻藝術園地，結交竹刻名家訂製他心儀的竹器，題材亦古亦今，雅致不輸古器。第二服藥他讓我看到我最喜愛的蘇東坡寒食帖刻在古舊黃花梨大筆筒上，傅稼生刻的，字字生姿，古意迷人，東坡身邊的朝雲看了一定嫣然一笑。翌年我七十歲，拍賣會上買不到沈尹默寫給知堂老人的「苦雨齋」橫匾，孟澈居然請傅稼生用寒食帖中「苦雨」二字和東坡寫過的「齋」字刻成木匾給我賀壽。第三服藥是他命我抄寫一段《世說新語》中的〈賢媛〉，拿紫檀做的臂閣請傅稼生精刻這段文字，申明「衣不經新，何由而故」，器不經新，何來古董？

何孟澈這樣深刻的領悟終於一一呈現在他這部《華蕚交輝》之中，厚今而不薄古，淵博而重實踐。穿過古典庭院的月亮門，他牽念的不是嫦娥的傳說而是轉角處自己手種的夜合花什麼時候綻放。他的所有藏品幾乎都刻上「孟澈雅製」四個字，那些構思、那些發明、那些體驗、那些尺度既離不開藝術家的領會也離不開何孟澈的靈感。他的藏品其實正是他對傳統文化藝術的闡釋，也是他賦給古董集藏遊戲的新境界。有一天，王世襄和朱家溍兩位先生和我聊天聊起何孟澈愛慕中國文化藝術的傻勁，朱先生忽然收起笑容說：「沒有傻勁就沒有膽識了，哪來的成就？」

董橋題辭

事到如今，孟澈跟我這一代老人一樣喜歡溥心畬的字畫，覺得字裏畫裏一絲滄桑自成揮之不去的美感。二〇一〇那年，我多年集藏的溥心畬秋園雜卉六小幅終於歸了孟澈，整本冊頁有啟功先生給我題的落花詩跋，還有老朋友江兆申先生的詞和跋文。孟澈請竹刻家薄雲天刻成十二件竹刻臂閣，又請篆刻家傳稼生刻成十二件黑檀鎮紙。我翻開《華蕚交輝》觀賞這二十四枚精緻的刻件，我想起江兆申在我書房裏觀看八大山人有詩有畫的紫檀臂閣，他一邊摩挲一邊悄聲慨歎：「古董文玩，這就是古董文玩了！」這件乾隆年間臂閣是一九七〇年代初我在老大會堂拍賣會上買到的，當時黃苗子先生也在，他先看過了說非常好我才下手。那麼多年過去了，細細觀看《華蕚交輝》收錄的那麼多珍品，認出孟澈送給我的那件揚補之梅花圖紫檀筆筒，古畫新刻，不是古董，勝似古董：何孟澈真的醫好了我的古董癖。

話中有趣

吳光榮序

晚清的陳介祺，在咸豐四年（1854）四十二歲時辭官還鄉，其後整整三十年間一直潛心於藏古、鑒古、釋古、傳古，至七十二歲辭世，為後世專家、學者稱之為金石學家和傳拓大家，並開六舟之後金石玩法新境界。

潛心於藏古，庋藏頗豐；鑒古，古物之辨偽自成一家；釋古，對古陶、古璽文字的考釋奠定了金石學的分類框架，拓寬了原有的研究視野；傳古，常與拓工研究實踐傳拓新方法。（轉引：李勇慧、馬安鈺：《富藏精鑒，宗仰海內——透視金石學巨擘陳介祺》《光明日報》2022年6月18日12版。）

好友何孟澈，工作之餘潛心文玩，與陳介祺主攻方向雖有不同，或許這種比較有些誇張，但其中有諸多相似之處。先是請教王世襄、朱家溍等前輩學者，指引方向，由竹藝入門延伸至文房家具等。由觀古、摹古；再由書寫、雕、刻到拓片；觸類旁通，將整個過程中選材、摹古、創新等，在多種材質上，將繪畫、題跋、金石、書法融會貫通，匯集成篇，再與多位藝術家共同完成其創意，將最佳形式呈現，製作成拓片，記錄下整個製作過程以及其作品背後所有相關的人和事。這種極具特點的玩法，不僅繼承、拓寬了傳統技藝，也使得傳統美學得到了發展，這在當下尤為難能可貴。

孟澈先生留學英倫，主攻泌尿外科，工作於香港。幾年前偶在好友彌迪的工作室見其書稿，很是激動，很想為其書稿中的器物做一展覽，無奈疫情遲遲未能消失，展覽也難以實現。好在先生書以成冊，不久將面市，可了卻未成展覽之遺憾，是為序。

壬寅冬至於中國美術學院

自序

唐代王維，官居右丞，輞川別業，蕩然無蹤，獨以詩傳。宋

代范仲淹「岳陽樓記」，歐陽修「醉翁亭記」，至今學子，琅琅

上口；二公名臣蓋世，政績湮沒，而以文傳。有元一季，帝國雄

踞，未及百載，金甌瓦解，唯忽必烈「瀆山大玉海」，今於北京

團城存焉。《清史稿》目錄，所載名公鉅卿，忠孝節烈，眾矣，

十居其九，聞所未聞，三數百年耳，何消亡之速耶。

余不敏，習泌尿外科，手作之術，施諸血肉之軀，數十年

後，亦將灰飛煙滅。有慮及此，故自二十世紀九十年代始，工餘

擷取古今名跡，初承北京王世襄先生指點，特倩藝術家，精製文

玩家具，上用王先生書敝款「孟澈雅製」與敝章「夢澈」「花蕚

交輝」，庶幾來日，如王羲之「蘭亭序」云：「後之視今，亦猶

今之視昔」，余名得賴竹木以傳，不亦幸矣。

虔誠無可說一字一徘徊

導讀

感誠無可說，一字一徘徊。

這十個字，是一七○五年石濤六十四歲時，朋友相贈一支明神宗的故筆，所寫的答謝詩中最後兩句。

本書所收錄的文玩家具，是過去近三十年與我專業生涯同時成長的訂製品，我習泌尿外科，舞弄外科刀剪、微創儀器，尚可勉強勝任，唯深愧未諳書畫，亦未能斧鑿雕刻，故仍需假老師、竹刻家、雕刻家、藝術家之心與手，始能將概念付諸實行。

「感誠無可說，一字一徘徊」，取為導讀文章的題目，以表達對良師益友，文字無法形容的衷心謝忱。

甲　竹刻文玩

儷松居主人王世襄先生（一九一四—二○○九），號暢安。研究明式家具，成績斐然，海內外推為巨擘，一代宗師。家具以外，王老為復興漆器、竹刻、葫蘆器、鴿哨，不遺餘力；於匠作則例、繪畫、音樂、觀賞鴿、養鷹、鬥蟀、蓄鳴蟲、獾狗等，皆有遺篇。

王世襄先生與我的交往，始於明式家具，但王老卻把我領進了竹刻文玩的天地，而且一發不可收拾。

王老一生致力於復興竹刻。一九七三年，王世襄先生從湖北咸寧幹校回京，整理四舅父金紹坊（西崖）先生所著《刻竹小言》。由一九八○年，至二○○三年，陸續出版《竹刻藝術》（內含金西崖先生《刻竹小言》）、《中國竹刻展覽英文圖錄》（與翁萬戈先生合編）、《中國美術全集·工藝美術編·竹木牙角器卷》（與朱家溍先生合編）、《竹刻》、《竹刻鑒賞》及《刻竹小言》（手寫本影印）。

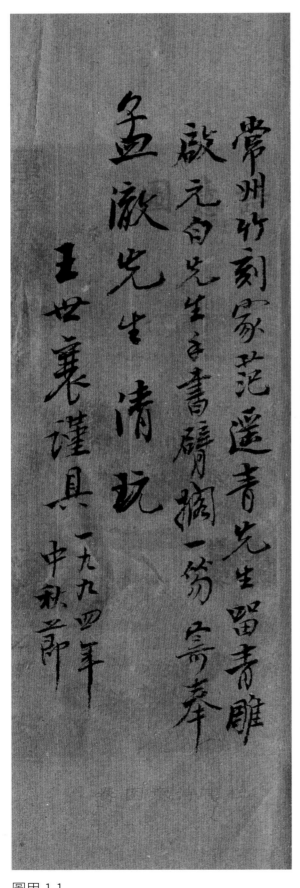

圖甲 1.1

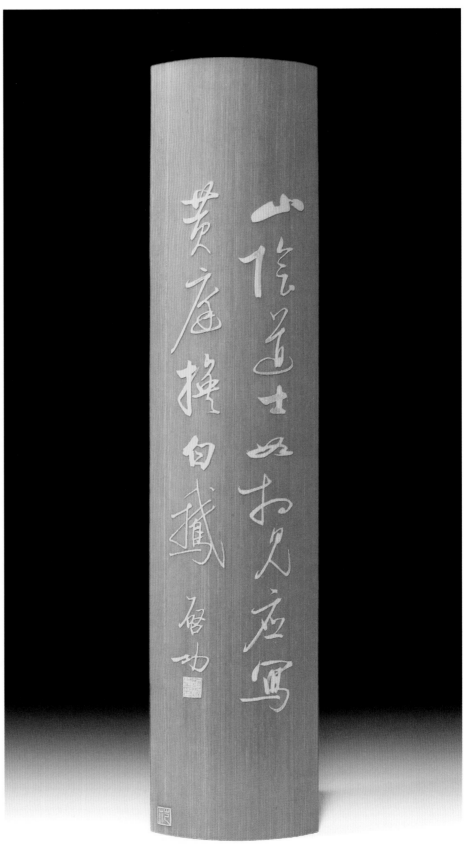

圖甲 1.2

一九九三年我從英國經香港到北京芳嘉園，拜訪王老伉儷。臨別時獲贈《竹刻》一書。回到英倫以後，醫院工作之餘，我讀得興味盎然。

一九九四年七月八日，王老致函常州范遙青先生，訂製臂擱，希望送給在下。以後連發三函敦囑，內容備見《竹墨留青：王世襄致范遙青書翰談藝錄》。

一九九四年中秋節，王老賜下啟功先生行書臂擱，附以紅箋墨書〔圖甲 1.1, 1.2〕，啟老寫的，乃李白「送賀賓客歸越」七絕最後兩句：「山陰道士如相見，應寫黃庭換白鵝。」以李白好友賀知章比擬王羲之。羲之愛鵝，山陰道士蓄鵝。賀知章回到家鄉山陰，若一日相遇道士，定書黃庭經，交換心頭所好也。

這是我接觸竹刻實物的開始。啟功先生二十世紀七、八十年代所書，瘦硬峻峭，每帶枯筆飛白。遙青先生雕刻精到，遊刃有餘。佩服啟功先生的書法之餘，也令我閱讀啟功先生的著作，當我讀到《論書絕句百首》的序文：「古人人也，我亦人也」（本書○一三項），又深有所悟。王老訂製的臂擱，證明現代人也可以設計出雅有士氣的作品來。這時我還在牛津作泌尿外科博士研究，工餘和王老書信往來，之後便直接促成了本書○○一至○○九項，○一八至○二一項的誕生，詳見每件作品的文章。

本書○○八、○○九項「平復帖」「陋室銘」筆筒的設計和製造，特別值得一提，過程就像迴文詩一樣，迴環轉接，牽涉到的人和事，兜着圈子，最終還是回到原來的起點。

早在一九八○年代初，我在英倫寄宿中學，自學古文，鍾愛劉禹錫《陋室銘》。後來在《明式家具珍賞》中，讀到黃苗子先生一九八五年寫的序：「香港的新聞界，早就流傳說北京有一位酷愛明式家具的妙人，因在十年動亂中及以後一段時間沒有房子擺放，把家具堆滿一間僅有的小室，在既不能讓人進屋，也不好坐臥的情況下，老兩口只好蜷跼在兩個拼合起來的明代櫃子內睡覺，這位妙人就是王世襄。我曾贈送他一聯：

移門好就櫥當榻，仰屋常愁雨濕書。

橫額是「斯是漏室」。

橫額語帶雙關，脫胎自「陋室銘」：「斯是陋室」，是典型的苗老式幽默。這四個字，我記在心中。

一九九六年夏，在香港恆藝遇到一個被火烘焦的紫檀大筆筒，毫不起眼。店主王就穩先生以微值相勻，研磨以後，精光內含。潘老桐（西鳳）銘畸形竹臂閣語：「物以不器乃成材，不材之材君子哉」，用以比喻筆筒，實在最貼切不過。

得到筆筒後，有個幼稚的構想，是否可以請啓功先生賜書「陋室銘」，再求朱家溍先生作「陋室銘」圖，王老賜跋，刻在筆筒之上。

我致函請教，王老一九九七年一月覆函（圖8.1）以為：「昨晤朱老，談及此事。我們認為在筆筒上作畫，鐫刻後不易看清，而畫時亦與紙上不同，殊難點染。因此建議不如筆筒上只刻啓老所書陋室銘，而請朱老用紙或絹另畫一幅，幅上可容多人題寫。案頭壁上，交輝成趣，豈不更為書齋生色！」現在回想起來，陰刻周芷岩式的南宗山水，效果確實不太理想。

後來我把筆筒帶到北京，請王老過目。王老覆函，有「尊藏筆筒，大得可愛」語。王老還毛筆箋紙親函「元白尊兄」，說我「熱愛祖國文化」，代求賜書。王老亦就筆筒大小，用宣紙裁成紙樣，隨函面送啓老。又教余曰：「卷末與卷首，應有十厘米之空間分隔，始為好看。」

一九九七年三月六日王老覆函：「求啓老書陋室銘，尚無消息，現在正在開政治協商會議，而啓老是常委，想必甚忙也。」一九九七年七月十八日王老又函：「筆筒用紙，前曾面致啓老，但求書者多，紙可能遺失或是找不到。準備再備宣紙一份，待有機會送去。唯勿使感到催促為好。」惜乎啓老年高事忙，求書之事，不了了之。

求啓老書「陋室銘」，傅嘉年先生亦知曉。二〇〇五年春節拜年，蒙傅公手賜「陋室銘」小楷二紙（圖9.1, 9.2），傅公書法，有令祖藏園老人傅沅叔先生遺風。一年後，又得紫檀筆筒，

遂請傅稼生兄摹刻，傅萬里兄拓。至此，「陋室銘」筆筒有個圓滿的結局。

然而塞翁失馬，焉知非福。初構思大筆筒後十年（二〇〇七年），在《名家翰墨‧臺靜農‧啟功專號》，見啓老臨晉陸機「平復帖」並釋文，書贈摯友馬國權教授。「平復帖」_{（圖8.2）}，晉代陸機所書，存世法帖之祖，董其昌推許為：「右軍（王羲之）之前，元常（鍾繇）以後，唯存此數行為希代寶。」一九三七年張伯駒先生得藏園老人傅沉叔先生斡旋，重金收得，是伯駒先生一九五六年無償捐贈給國家的國寶之一。

王老一九四五年方始認識伯駒先生。一九四七年，王老在故宮任職，希望在書畫方面撰寫一些考據文章，所以向伯駒先生提出觀看「平復帖」。誰料伯駒先生對王老說：「一次次到我家來看太麻煩了，不如拿回家去仔細地看吧。」這樣平復帖在王老家竟然停留了一個多月，才捧還給伯駒先生。

王世襄先生於一九五七年《文物參考資料》刊有「西晉陸機『平復帖』流傳考略」，稱許「是一件歷史上和藝術上有極端重要價值的國寶。」又載《錦灰堆》壹卷。事件的來龍去脈，「平復帖曾在我家——懷念伯駒先生」載《錦灰堆》二卷，詳有述及。

「平復帖」原文難以辨讀，一九六一年，啓功先生是將全帖譯出之第一人。一九七五年啓老臨此帖時_{（圖8.3）}，為十年浩劫之第九年，居小乘巷，環境惡劣。

為刻紫檀大筆筒，二〇〇八年蒙《澳門日報》社長李鵬翥先生代為請求馬國權夫人，承翰墨軒主人許禮平先生提供原作資料。稼生兄嘔心瀝血，「發揮最高水平」，意澹雅正，存其神骨，歷二年始刻就。萬里兄精心手拓，字跡清晰可辨。名書、佳器、良工，三美具矣！

二〇〇九年夏，筆筒刻竣，攜至協和醫院重症加護病房，王老已未復能見矣，惜哉！

《竹刻》書中，附有周無方作「刻竹經驗談」，其中「養度」一段，對我啟發甚深：「凡治一事，其學識必有逾於一事之外者，方能處之裕如。若就一事而研究之，雖盡畢生之力，只能成為能手，欲求其高雅，未可得也。」

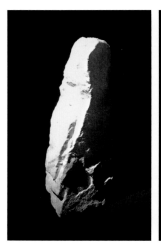
圖甲 2.1

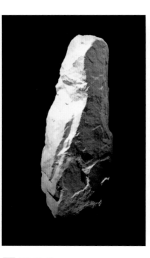
圖甲 2.2

圖甲 2.3

圖甲 2.4

圖甲 2.5

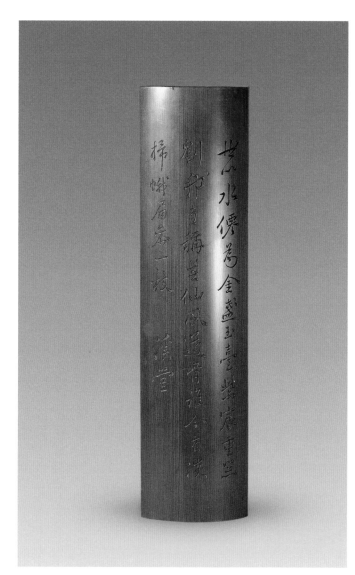

圖甲 3　清代溪堂書水仙詩竹臂閣　中國嘉德提供

一九九九年，王世襄先生手賜《錦灰堆》，其中壹卷「書畫」，裏面有「高松竹譜跋」（本書〇二〇項）、「遊美讀畫記」（本書〇六二項）、「畫解後記」等。

同一年，朱家溍先生賜予《故宮退食錄》，上集有書畫文章多篇。傅熹年先生賜贈《傅熹年書畫鑒定集》。同時，我又閱讀了朱家溍先生主編的《國寶》和傅熹年先生主編的《中國美術全集繪畫編‧兩宋繪畫、元代繪畫》三冊。

二〇〇三年王老惠贈《錦灰二堆》，二卷裏面有明代欽抑《畫解》手抄全書。

同一年，王老又贈與《中國畫論研究》六冊。還有《啟功叢稿》和黃苗子先生的《藝林一枝‧古美術文編》，以及商務印書館的故宮博物院藏文物珍品全集，讀之如入寶山，令人目不暇給。

這些蘊含豐富資料的著作，相當於「言教」，對於提高我對書畫的認識，起了至關重要的作用。我生長在盛世，比古人幸運，可以在博物館瞻仰歷代

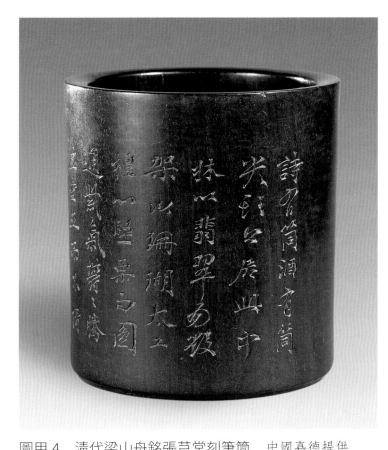

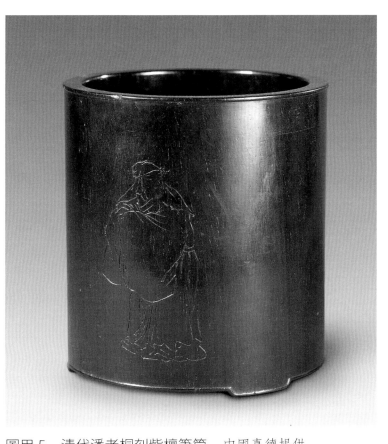

圖甲 5　清代潘老桐刻紫檀筆筒　中國嘉德提供

圖甲 4　清代梁山舟銘張芑堂刻筆筒　中國嘉德提供

書畫的精粹。本書竹刻文玩的設計藍本，部分是取材清代乾隆內府收藏的精華，上面鈐有御用印章多方。總括為花卉、鳥獸、人物、山水、書法。

在竹刻文玩設計上，王世襄先生給我很多的啟示。○○一項的水仙臂閣，王先生提議把金西崖先生的陷地刻臂閣，改為留青陽刻，題識有「易陰為陽」四個字。

「陽」與「陰」，其實涵蓋了物象的光、影與表達技法的關係。留青刻是陽、是光、是明，陷地刻是陰、是影、是暗。這個光影的概念，早在十五世紀歐洲文藝復興時代，達文西等藝術巨匠便已知曉，並充分利用「明暗對照」(Chiaroscuro) 來增強畫面的景深及營造出特別的視覺效果。二○二○年一月英國國家藝術館達文西的「岩間聖母」展覽上，有一塊示範用的石頭（圖甲 2.1-2.5），在不同的光影投射下，傳遞出多樣的觀感，從而印證了陰陽互易的道理。

既然可以「易陰為陽」，也可以反過來成為「易陽為陰」。所以本書的多項作品，既有留青陽刻，也有陷地陰刻，陷地刻中，也可以有陰中帶陽，帶有浮雕的技法。如果以技法論，本書作品的源流，可以追溯到《自珍集》裏的幾件文玩，特別製成圖表（圖表 1），清楚表達出來。

王老舊藏的高浮雕魚龍海獸紫檀筆筒（圖甲 6.1），是筆筒的重器，紋飾繁複而高古，我曾經寫有「敬觀儷松居珍藏魚龍海獸筆筒」一首，以示景仰：

雲水翻騰浪未闌，犀獅虎象躍波間。

魚龍蛻變飛升去，天馬行空款款還。

魚龍海獸筆筒的紋飾，令我聯想起忽必烈的瀆山大玉海。玉雕與石雕，

圖甲3

清代溪堂書水仙詩竹臂閣

陰刻

○六八項　杜牧「張好好詩」鎮紙
○七三項　米芾「篋中帖」鎮紙
○七四項　趙孟頫書李翔詩筆筒
○七五項　鄧文原「芳草帖」鎮紙
○七六項　倪瓚「江渚暮潮」鎮紙
○七七項　倪瓚「淡室詩」鎮紙
○七八項　倪瓚「淡室詩跋」鎮紙
○一一〇項　黃苗子先生書「琴音」聯鎮紙
○一一一項　董橋先生書「世說新語」鎮紙
○一一七項　傅稼生書「怡悅詩書」隨形鎮紙

陷地陰刻帶有浮雕

○七一項　蘇軾「苦雨齋」匾
○七二項　黃庭堅「松風閣帖」鎮紙與匾
○八三項　溥儒先生書「鴻遠」匾

留青陽刻

○〇一項　王世襄先生題「蘚城好」詞竹臂閣
○六七項　馮承素摹「蘭亭序」竹臂閣
○七三項　米芾書竹臂閣

圖甲4

清代梁山舟銘張芑堂刻筆筒

陰刻

○〇八項　啓功先生臨平復帖筆筒
○〇九項　傅熹年先生書「陋室銘」筆筒
○六九項　敦煌殘經筆筒
○七〇項　蘇軾「寒食帖」筆筒
○七四項　趙孟頫書李翔詩筆筒
○八二項　黃苗子先生書漢鏡銘筆筒

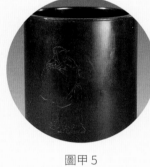

圖甲5

清代潘老桐刻紫檀筆筒

以陰刻線條表現一個踏雪尋梅老人

陰刻人物

○四三項　「畫禪室主人像」鎮紙
○四〇項　「隨園主人像」鎮紙

陰刻花卉

○〇三項　趙孟堅「水仙圖」紫檀筆筒
○二二項　揚補之「梅花圖」筆筒
○二四項　佚名「梅花圖」黃花梨筆筒
○二六項　吳瓘「梅竹圖」筆筒
○二九項　鄭思肖「蘭花圖」筆筒
○三七項　陳洪綬「竹菊圖」紫檀筆筒

陷地陰刻帶有浮雕

○三〇項　溥儒先生「蘭花圖」筆筒
○三四項　李嵩「花籃圖」竹筆筒
○四六項　李唐「採薇圖」竹筆筒

留青陽刻人物

○四〇項　隨園先生小像留青竹臂閣
○四一項　曾鯨「葛一龍像」竹筆筒
○四二項　明宣宗御筆「諸葛武侯高臥圖」竹橫件
○四三項　「董玄宰小像」竹臂閣
○四四項　曾鯨「張卿子像」竹臂閣
○四五項　任熊「自畫像」竹臂閣
○四七項　「阿彌陀佛像」竹臂閣
○四八項　傅抱石「觀音像」竹臂閣
○四九項　傅抱石「屈原像」竹臂閣
○五〇項　傅抱石「文天祥像」竹筆筒

留青陽刻花卉鳥獸

○二七項　「百花圖」之梅花山茶竹筆筒
○二八項　「百花圖」之荷花翠鳥竹筆筒
○三一項　「秋樹鵒鵒圖」竹筆筒
○三二項　「蛛網攫猿圖」竹筆筒
○三三項　劉松年「四景山水圖卷之冬景三松」竹筆筒
○三五項　「夜合花圖」竹筆筒
○三六項　「秋瓜圖」竹筆筒
○三八項　惲南田「銀杏栗子圖」竹筆筒
○三九項　張大千「秋牡丹圖」竹臂閣
○五一項　雪界翁張師夔「鷹檜圖」竹臂閣
○五二項　「清宮鴿譜圖」竹筆筒
○五三項　崔白「寒雀圖」局部竹橫件
○五四項　崔白「雙喜圖」竹筆筒
○五五項　冷枚「雙兔圖」留青竹筆筒與臂閣
○五八項　易元吉「猴貓圖」竹筆筒
○五九項　趙霖「昭陵六駿」之白蹄烏竹筆筒
○六○項　趙孟頫「人馬圖」竹筆筒
○六一項　趙孟頫「調良圖」竹筆筒
○六二項　趙孟頫「二羊圖」竹筆筒

○七九項　飛天伎樂高浮雕竹筆筒

圖甲 6.1

高浮雕魚龍海獸紫檀筆筒

○二○項　「高松竹譜」押花葫蘆筆筒

圖甲 7

葫蘆器

○五六項　走兔紋織金錦筆筒
○五七項　對獸紋織金錦筆筒

圖甲 8.2

北宋紫鸞鵲譜緙絲雕填
兼描漆長方盒

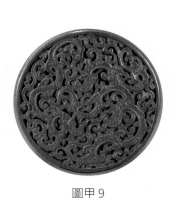

○九七項　螭龍紋帶銘圓角櫃

圖甲 9

三螭紋堆紅圓盒

圖甲 6.2

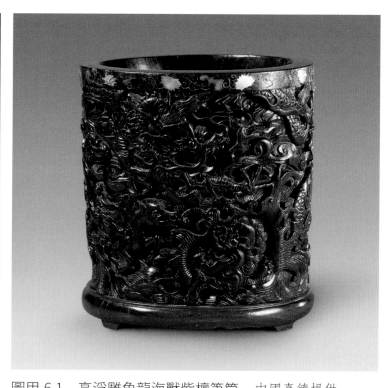

圖甲 6.1　高浮雕魚龍海獸紫檀筆筒　中國嘉德提供

圖甲 7　王世襄先生火畫葫蘆紅木盒成對　中國嘉德提供

殊途同歸，何妨借鑒石刻，設計一個高浮雕的筆筒？高浮雕和圓雕，是竹刻的巔峯。在竹人當中，深諳高浮雕，而作品不落俗套的，委實寥寥可數。筆筒的作者，非周漢生先生莫屬。

敦煌、雲岡、龍門的藝術，令人神往，我對飛天情有獨鍾，故此與周漢生先生一同設計，將中亞及古中國摩崖石刻作為範本，飛天圖案集中於筆筒腰部作一圈陷地深刻，以高浮雕竹刻體現石刻原作的拙味，相信是個創舉。○七九項這個筆筒（圖甲 6.2），一方面是復興高浮雕技法的一個嘗試。另一方面，使我想起一九五○年代這段艱苦日子，王先生得到中央音樂學院民族音樂研究所兩位所長李元慶、楊蔭瀏的同情和收留，研究古代音樂和樂器，整理古琴文獻。竹筆筒飛天三個，一彈琵琶、一撥箜篌、一吹排簫，可以作為王老在音樂研究所歲月的憑弔。王老收藏的石、銅塑像和佛像，也異常精采。飛天竹筆筒，亦可以向王老在佛教藝術方面的收藏致敬。

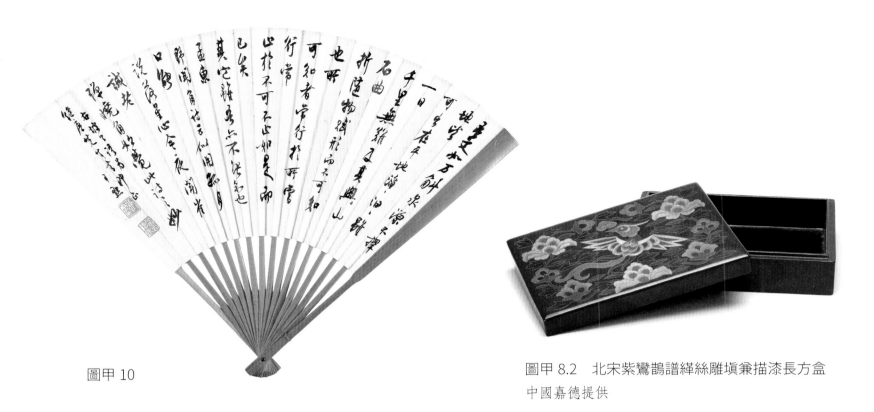

圖甲 10

圖甲 8.2　北宋紫鸞鵲譜緙絲雕塡兼描漆長方盒
中國嘉德提供

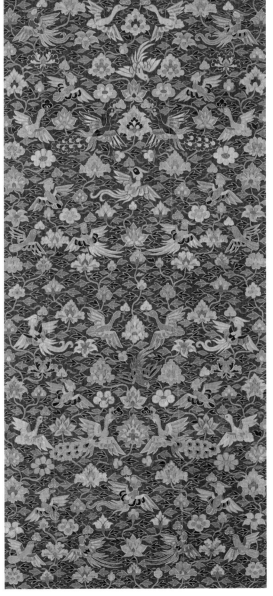

圖甲 8.1　北宋紫鸞鵲譜緙絲
遼寧省博物館藏

王先生的另一項建樹，是恢復葫蘆器的生產。天然的葫蘆可以製成家居器皿，也可做成鴿哨、飼鷹器具和蓄養冬日鳴蟲之用。把在生長中的葫蘆，納在範內，令葫蘆長成特別的形狀，等成熟時，將葫蘆製成文玩、樂器，是中國的創舉，特別得到清代皇帝的鼓勵和喜愛。王先生早歲自己設計製造葫蘆器（圖甲7），晚年寫成《說葫蘆》一書，救活了這一項瀕於絕滅的工藝。近年，天津萬永強先生監製葫蘆文玩，試看〇二〇項的範製葫蘆筆筒，一面押王老手摹的明代《高松竹譜》中的「疏淡」一圖，另一面押王老書「重人晴竹葉」數句文字。用別開生面的材料做成的筆筒，又別有一種韻味。

王老在一九五〇年代研究注釋《髹飾錄》時，為理解「戧金細鈎填漆」和「戧金細鈎描漆」兩個術語，請漆工多寶臣師傅，把北宋紫鸞鵲譜緙絲（圖甲8.1）的圖案，移植到一個雕塡兼描漆的長方盒上（圖甲8.2）。〇五六、〇五七項的兩個筆筒，也把走兔紋和對獸紋織金錦，表現出來。

為了研究漆器的「堆紅」技法，王老曾以傳忠謨先生舊藏的黃花梨三螭紋透雕圓片，請多師傅製造一個三螭紋堆紅圓盒（圖甲9）。二千年，我購得螭龍捧壽大窗花成對，十六

圖甲 9　三螭紋堆紅圓盒　中國嘉德提供

年後，又衍變成了〇九七項的螭龍紋帶銘文巨形圓角櫃。

二千年後，我回到香港不久，對拍賣還未認識，一次碰見沈尹默的墨竹扇面，央董橋先生託朋友代為投得，扇面背面（圖甲 10），尹默先生書蘇東坡文：「吾文如萬頃泉源，不擇地皆可出，雖一日千里無難。及其與山石曲折，隨物賦形，而不可知也。所可知者，常行於所當行，常止於不可不止，如是而已矣。其他雖吾亦不能知也。」

對我來說，設計文玩家具的念頭，就如萬頃泉源一樣，不擇地而出，無時或已。

乙 詩文韻語

子曰：小子何莫學夫詩？詩，可以興，可以觀，可以羣，可以怨。邇之事父，遠之事君，多識於鳥、獸、草、木之名。——《孔子 論語·陽貨》

王世襄先生與我的交往，始於明式家具，卻又不限於明式家具，無意有意之間，王先生把我領進了詩文韻語的天地。

詩可以怨

一九九三年王老賜贈《竹刻》一書。書的印刷，不甚精美，王老極不滿意，但是內容卻非常翔實。裏面附了一首影印的打油詩 (圖乙 1.1, 1.2)：

交稿長達七載，好話說了萬千。兩腳跑出老繭，雙眸真個望穿。豎版改成橫版，題辭葉葉倒顛。紙暗文如蟻陣，墨迷圖似霧山。印得這般模樣，贈君使我汗顏。

當時我寫信開解王老，說十八元的書價便宜，反而可以有推廣竹刻的作用，這書後來果然滋育了一個農民竹刻家朱小華。通過本書，王老向我傳遞了一個很含蓄、幽默而又高修養的表達牢騷方式，「詩，可以怨」啊。

詩可以羣

《竹刻》書內王老有「琅玕鏤罷耕春雨：記農民竹刻家范堯卿」一文，王老以七絕相贈范先生：

妙手輕鐫到竹膚，
西瀛珍重等隋珠。
贈君好摘昌黎句，
「草色遙看近卻無」。

澂按：韓愈，字昌黎。

早春呈水部張十八員外二首

天街小雨潤如酥，草色遙看近卻無。
最是一年春好處，絕勝煙柳滿皇都。

莫道官忙身老大，即無年少逐春心。
憑君先到江頭看，柳色如今深未深。

澂按：遙青先生作品，八十年代為倫敦維多利亞、艾爾伯特博物館收藏。

後范先生果以「遙青」為字。而啓功先生與黃苗子先生，各欣然步韻（上平聲 七虞韻：膚、珠、無）和詩一首。

啓功先生和詩：

青筠新粉女兒膚，游刃鐫雕潤似珠，

范君堯卿，毗陵農家子，自稱草民，而刻竹精絕，當在南宋詹成上，頃已蜚聲海外，第吳中鮮有知者，可謂「草色遙看近卻無」矣！設以「遙青」為字，詎不音義兩諧？戲作小詩，以博一粲。甲子春日，暢安王世襄書於芳嘉園。

圖乙 1.1

圖乙 1.2

天水詹成吾欲問，後來居上識將無？

黃苗子先生和詩：

絕技沉淪感切膚，眼明忽見草中珠。

琅玕鏤罷耕春雨，人是義皇以上無？

對於一個讀理科的醫學畢業生，這是在現實生活中，接觸到的活生生的傳統文人詩文酬唱的例子，「詩，可以羣」啊。

根據乾隆三年重修的族譜所載，相傳先祖兄弟三人，曾中宋朝進士，故此有花蕚交輝之稱。

一九九三年夏，蒙王世襄先生題寫「華蕚交輝」匾額（8—9頁圖，一〇三項），和朱家溍先生賜跋（10—11頁圖），王老又贈與七絕（9頁圖）：

宛似春華競綻枝，何家千載令名垂。

今從花蕚思前範，玉樹交輝又一時。

之後，我也嘗試步原詩的詩韻（上平聲四支韻：枝、垂、時）胡謅了四句奉答，當然不合乎仄格律，王老竟然改正，用毛筆箋紙，書寫寄回：

歷盡滄桑重葺日，欣逢堂額獲題時。

盧江冑裔析南枝，派居汾溪祖廟垂。

「夫子循循然善誘人」，這是一個具體的實例啊。

詩可以觀

一九九六年有刻水仙竹筆筒的念頭，具函請教王老與范先生，之後書信往來，最後一九九七年三月六日王老提到：「范遙青先生來函談到刻水仙筆筒事。愚意竹筆筒容易開裂，不如刻一對臂閣，寫後也請范先生刻，這樣很容易完成。如同意當請范先生準備一對，寄一方來，寫後再寄還給他。不知尊意如何。」

范先生可以參考西崖先生之作刻留青，而襄有一首詠水仙的「憶江南」小詞，

「憶江南」，又作「望江南」。小學時，我已學會了白居易的「憶江南」三首之第一首：

江南好，
風景舊曾諳。
日出江花紅勝火，
春來江水綠如藍。
能不憶江南？

看到這個詞牌，頗有重遇老朋友的感覺。王老的「憶江南」（〇〇一項），還附有短跋：

薌城好，
何事譽瀛寰？
仙子化身千百億，
翠衣玉屧綰金鬟。
春色滿人間。

水仙產地漳州，古名薌城，襄歲往遊，曾作望江南六首，此其一也，丁丑清明，書倩遙青

先生鑴之，以博孟澈先生一粲。暢安王世襄於北京

王老祖籍福建，老年往訪，寫故鄉風物，飽含感情，憶江南詞，雖然短短二十七字，卻可以見到「起、承、轉、合」的結構，末句「春色滿人間」，夏然而止，給人餘音裊裊的感覺。「仙子化身千百億，翠衣玉靨綰金鬘」，「詩，可以觀」啊。

詩可以興

中學時，讀過蘇東坡的「承天寺夜遊記」，當時東坡身在黃州，同時期寫出膾炙人口的「寒食帖」（〇七〇項）來：

元豐六年十月十二日夜，解衣欲睡，月色入戶，欣然起行。念無與為樂者，遂至承天寺，尋張懷民。懷民亦未寢，相與步於中庭。庭下如積水空明，水中藻荇交橫，蓋竹柏影也。何夜無月？何處無竹柏？但少閒人如吾兩人者耳。

文末的「但少閒人如吾兩人者耳」給我的印象極為深刻。十多年後，一九九六年八月，與田家青兄，夜訪王老伉儷，夏夜酷熱，芳嘉園四合院中，暗無電燈，兩人摸黑而前進，腦中一閃，雖然無月色，亦無竹柏，但田兄與我，「相與步於中庭」，就如重演夜遊承天寺的兩個「閒人」無異，閒人者，我們皆有正職，田兄是石油化工工程師，我是醫生，但卻為業餘興趣而在一起，去拜訪一位日後聲名昭著，而當時在北京並未廣為大眾所知的文博大家 (圖5.5)。

就是這次拜訪，王老賜贈新作《蟋蟀譜集成》(圖5.2)，書前有六首七絕代序，第一首是：

才起秋風便不同，瞿瞿叫入我心中。

古今痴絕知多少，愛此人間第一蟲。

一九九八年正月，我致函王老，提出以「代序第一首為臂閣上部，下方以五代黃荃『寫生珍禽圖卷』工筆草蟲法，作展翅促織，留青法刻翅膀，當尤為精妙。」(圖5.4) 蒙王老同意，「寫

三人書信來來往往，一九九八年七月二十日，王老去信范先生：「竹刻畫稿及題字，昨日已掛號寄上。……蟋蟀一稿我很喜歡，想請你刻臂閣。並不急。待先刻好何先生的一件再刻亦可(〇〇五項)。我還想另寫一小詩刻在上面。詩尚未做。我愛蟋蟀多年，年老已無精力再養。有

一塊臂閣也算是鴻雪因緣了(〇〇五項圖5.1，〇〇六項圖6.1,6.2)。」

其時國內鬥蟋蟀大盛，有養家與蟲販，為求贏局，「撤食水、烤火電、飼興奮劑，直至海洛因……繼以爭執，終至鬥毆，唯利是圖，駭人聽聞，不僅虐待動物，且有傷人格，……有負此蟲多矣，可歎可歎。」結果王老聯想到養蟲的忘年交趙李卿先生相告的一則軼事，深有感觸，寫出

另一首詩來：

何若畫中長對壘，全鬚全尾兩蟲王。

白鉗蟹殼墨牙黃，一旦交鋒必俱傷。

王老為這第二首詩，寫了一個跋(圖6.4)，用「全鬚全尾兩蟲王」為題，刊在《自珍集》內。

六……遊藝。文內附有臂閣的拓本。臂閣的照片(頁圖5.1)，則刊在《錦灰二堆》。

在北京，蟋蟀稱蛐蛐。民國初年時，王老的父執輩、任職北洋政府外交部的趙李卿先生，秋天得到一隻黃蛐蛐，牙如焦炭，即所謂「墨牙黃」。同時，王老的姻戚七爺陶仲良，也養有一隻蟹青白麻頭蛐蛐，牙如霜雪，即所謂「白鉗蟹殼」。兩隻都是體重相近，由兩位大養家精心調養的蟲王，打遍三秋無敵。

立冬之後，津沽地方，有賭棍兩人，分別向趙先生、陶七爺，相借勢鈞力敵的蟲王，去

華琤交輝：孟澈雅製文玩家具 | 38

上海賭大注，打將軍，決一高下，兩位大養家，知道蟲王相遇，必有損傷，愛蟲心切，斷然拒絕。王老得到前輩熏陶，寧願見到兩隻蟋蟀，長駐竹刻而對壘，也不願在現實中打鬥，而致傷殘，全詩引發出一種超然的精神境界，王老之有深情若此，「詩，可以興」啊。

工具書

一九九九年底，拜訪王老伉儷，蒙手賜王老令堂陶陶女史（圖乙1, 7.2）自用《詩韻集成》（圖乙2），書首上題：

晚清坊間刻本詩韻集成，曾置先慈案頭，鈐有印記，近日欣聞孟澈先生寄情吟詠，謹以奉貽。

己卯冬月暢安王世襄

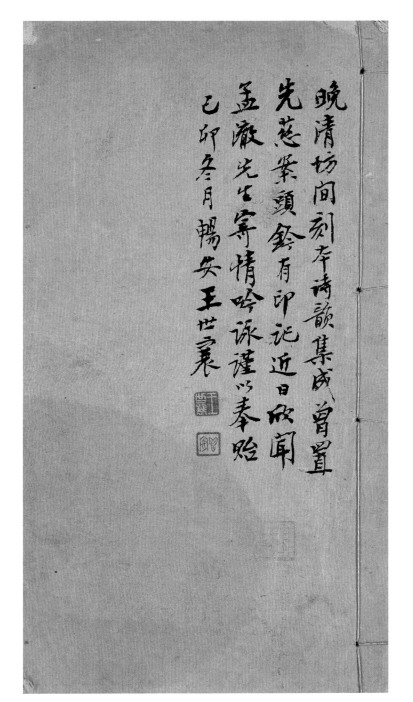

圖乙2

圖乙3

同時又贈予翰墨軒印刷的《中國近代名家書畫全集‧金章》一書，對於陶陶女史生平，有更深刻的認識。

詩韻是我平生首次接觸到的寫詩填詞的工具書，對於一個大學唸醫科的理科生來說，實在是大開眼界。

同年冬，朱家溍先生賜贈自撰自書對聯兩副。王夫人又手賜愚夫婦鴛鴦寶相花大刻紙，圖案與《游刃集∷荃猷刻紙》中的幾例各有千秋，王老繫以五絕，禮遇之隆，未過於此。

朱家溍先生著有《故宮退食錄》（圖92.11），退食者，表示是工作閑暇的著述。我學寫韻語也是一樣，一要有閑情逸致，二要受到一種前所未有的文化衝擊，才能有感而作。二〇〇三年夏天，我到埃及尼羅河三角洲的醫院學習膀胱癌手術，工餘當然參觀博物館和遊覽古跡，得以親自瞻仰一個極度璀燦的世界古文明，於是開始慢慢地依照平仄格律寫起作來。接着又去了比利時和德國，深造泌尿外科微創手術，學習韻語的所得，見諸書後附錄「看山堂習作」。

還記得二〇〇三年冬天，從比利時布魯塞爾寄了一首「敬觀儷松居珍藏金銅佛像」給王老，是拙作五首「敬觀儷松居珍藏」之一：

璀璨金身光不滅，菩提共證眾生瞻。

雪山苦煉相莊嚴，普度慈航雨露霑。

一個多星期後，估計信件到京了，我從布魯塞爾給王老打電話，王老開心地說：「這次全對了。」就是說平仄格律押韻全部都合乎規格，這短短的五個字，給我無窮的鼓勵，直到今天，還不能忘記。

二〇〇三年冬，王老面賜《佩文韻府》重印本成套四本（圖乙3），是上海書店據商務印書館本影印。《佩文韻府》是王老最常用的一種參考書，是康熙下旨纂修的韻書，書首有御製御書序文，自豪地說：「共一百〇六卷，18,000餘頁，囊括古今，網羅巨細，韻學之盛，未有

過於此書者也。」書內具名的彙閱、纂修、校勘、校錄、監造的大臣，一共有七十六人。

王老自用的《佩文韻府》，是商務印書館影印萬有文庫，後附四角號碼索引的七卷本，

一九六〇年代王老圖書被抄以後，因為當時尚未有重印，所以王老極力希望此書能夠早日歸還，

「不得不求助於文管處之工作人員......一年後，通知我前往領取。告知我書前不久從「某」家

中取回......真不知其要《佩文韻府》作何用也。」此事載《自珍集》中，魚龍海獸紫檀筆筒一

項最末一段，往往被人忽略。

有了《佩文韻府》《詩韻集成》兩套工具書，寫起韻文來，就更加得心應手了。

歌於斯，哭於斯

一九九四年，王老八十壽辰時，王夫人用刻紙準備了一張大樹圖，把王老一生的興趣和成

就，以圖案的形式概括了在一株取材於南北朝佛教石像背光後的銀杏樹上，而王老繫以五言大

樹圖歌一百三十六韻（見《錦灰堆》）。

王老伉儷，鶼鰈情深，王夫人曾告余曰：「暢安從未大聲向我說過一句話。」二〇〇三年

秋，王夫人病重。是年冬，王夫人駕鶴西去。我時在比利時首都醫院學習，寫得「敬悼王夫人」

一首，七律難工，呈王老斧正。

芳嘉園內畫堂陰，道韞風流舉案深。

往歲共渲連理樹，今時猶聽（讀去聲）繞樑音。

黃徐宣紙勤勤刻，雅頌燕圖矻矻尋。

目健耳聰神采在，薪傳倍勝管姬吟。註釋見書後附錄「看山堂習作」。

二〇〇四年初夏，王老九十壽辰，我在德國萊比錫大學醫院，學習微創前列腺癌手術。工餘把王老的生平總結成一首長歌，然後用紅紙謄寫，空郵掛號寄上，以表祝賀（圖乙4）。

閩侯奕世屬書香，吳興天縱文苑芳，信是山川毓靈秀，異星熠熠昭朝陽。
少時頭角露崢嶸，詩賦辭成四座驚，放鴿懷蟲逐獵兔，鬥蛩蹓狗搆大鷹。
六法源流細研析，參社營建仰啟迪，霹靂一聲天下平，奔波報國心潮激。
張園重寶存素絲，扶桑卷帙觶齋瓷，斑駁青銅納宮庫，勘記而立颯爽姿。
洛氏重才襄獎優，西瀛藝事詳探求，為酬故宮蓄壯志，暇餘書畫琴聲悠。
堪歎古今際遇同，材高樹大難為用，橫遭不白未自棄，二人同心苦艱共。
九州風雷旌旗翻，姑侶漁牧耕楚藩，妙法諸天勤持護，竹雕家具垂尊名。
輯註漆經十載成，廣陵曲奏湘音鳴，青芨巧烹鰍魚白，依稀雲夢嘯郊園。
故廬無恙寸陰惜，濡沫硯田竭心力，等身著述文堆錦，雅玩逸篇共明式。
校箋蟬譜古稀年，尚記風鈴響晴天，擘蒼縱黃出園樂，一家言勝珠玉妍。
振興匏器兼留青，縣工匠作彰典型，明式流風遍寰宇，芳嘉園內稱祖庭。
立功立言復立德，諸君孜孜侍門側，嶺南末學露春雨，誨人不倦身作則。
活水源頭樹含滋，青松挺直冰消時，園蔬苗壯子豐碩，實至名歸施其宜。
甲申海屋賀添籌，祝公氣爽神優遊，勞謙君子德崇厚，相期於茶韋蘇州。

註釋見書後附錄「看山堂習作」

圖乙4

二〇〇四年王老嗣孫王正先生，年方十四，武俠小說《雙飛錄》，經花山文藝出版社付梓，由黃苗子先生題寫書名，王老在書序說：「我已九十歲整，體衰目眇，喪失寫作能力。過去雖無含飴、授讀之樂，而耄耋之年能為十四歲孫兒的處女作寫一篇短序，實在比含飴、授讀更感到欣喜和快樂。」王正先生在後記裏面說：「永遠不以傳統自居，在寫作的同時不斷檢驗新

觀點，讓讀者在閱讀過程中獲得美的感受並在作者思想所能接受的前提下取悅讀者才是我應盡的義務。」董橋先生亦有文章「小風景——王世襄孫兒寫情俠」刊載，王老送了一本《雙飛錄》給我。

二〇〇五年九月晉京，王老贈我《錦灰三堆》一冊。書後「暢安吟哦」卷有「告荃猷」十四首，其中兩首詠敦煌先生、王正先生。我讀後賦得俚句，寄呈王老：

雙飛擅美令孫賢，健筆錦灰續二篇。

寄遣悲懷含至慰，娛親戲彩侍堂前。註釋見書後附錄「看山堂習作」

王老晚歲得哲嗣敦煌先生照顧起居，日子過得寬愉。二〇〇七年八月，手賜《錦灰不成堆》，還說「這是最後一本了」，我聽後不覺黯然。

丙 家具

桓車騎不好著新衣。浴後，婦故送新衣與。車騎大怒，催使持去。婦更持還，傳語云：「衣不經新，何由而故？」桓公大笑著之。

——劉義慶《世說新語‧賢媛》（〇二一項）

錦灰二堆、暢安吟哦裏，有一首五絕，王世襄先生在二十個字裏，把製造家具的過程，取材、鳩造、結構、設計的境界，幾個步驟和概念，清清楚楚表達了出來。

美材出山野，哲匠成方圓。

是木豈是木，契合見人天。

這原來是王老翻譯葉承耀醫生一首英文詩，戲衍而成：

Good matter comes from the wild,

Fashioned by the wise into round and square;

For furniture is more than wood,

It's the interaction of Nature and Man.

我訂製家具，始於接觸田家青兄製造的家具模型。繼而在一九九七年夏，王老伉儷從朝陽門內南小街芳嘉園，搬到朝陽門外芳草地的新居。該年六月王老信中，提到「有新製大案，可供一觀」。至京拜候時，花梨大案（〇八六項），放在廳中，氣勢懾人，同時拜讀案銘：

大木為案，損益明斫。椎鑿運斤，乃陳吾屋。

龐然渾然，鯨背象足。世好妍華，我耽拙樸。

這次拜訪，促成了我也要做一張自用畫案的念頭，爾後得到田家青兄的幫忙，先製成原大模型黃玉案（〇八七項），和最後的成品紫玉案（〇八六項）。

紫玉案案銘，是王老所作案銘之中，字數最多的一個，把紫玉案的功能和用途，描述得淋漓盡致。

紫檀作案，遵法西陂。黝如玄漆，潤若凝脂。

可據覽讀，得就臨池。宜陳古器，賞析珍奇。

更適憑倚，馳騁遐思。君其呵護，用之寶之。（372—373頁，圖86.12）

黃、紫兩案外形的設計，製造的過程，都有和家青兄密切溝通參與（〇八六項），田兄惠我甚多，尤其黃、紫兩案都是全手工製作，比起近年的製品使用機器，彌足珍貴。王老自題的花梨案銘，和為紫玉案題的案銘，都是絕佳的學習範本。二〇〇〇年，我狗尾續貂，為黃、紫兩案寫了一個贊，二〇一五年，還請李智先生刻了在黃玉案上（見378頁）。

〇九〇項黃花梨攢接十字欄杆架格成對，家青兄二〇〇二年題識：「此對架格精選黃花梨料，由經六位工匠近二年時間手工製成。其框架靠榫卯咬合，未施膠，二十四扇圍欄則由近千片外鼓內窪（澂按應是：外窪內鼓）的小料以揣手榫攢接而成，圍欄與架格由活銷活插，其製造工藝相信達到了中國傳統木器的最高水準。」真所謂「一粥一飯，當思來處不易，半絲半縷，恆念物力維艱」。其中架格的立柱和圍欄的或窪（凹）或鼓（凸），又或者使用不同顏色的木材，都可以變化成一系列的組合和不同的版本。真如法門寺地宮出土佛指四枚，一身而有三影了。

又如〇九四項我構思製造的架几案，家青兄在製造的過程中，發現設計比例失衡，成了家青兄的心病（見〇九四項傳真內文），最後家青兄歷盡艱辛，達致一個架几的設計規律，並以此為

起點，觸類旁通，作成近年的形形色色的不同大案。語云「千尋之塔，始於累土」，我有幸在基礎上添加一點泥土，感到無比榮幸。

至於〇九二項，黃花梨「山廚嘉蔬」四出頭官帽椅四具成堂，製作原大模型，歷經數年，改動多次，最後始得出比較滿意的方案，製成今器，傅稼生兄在靠背板刻上啟功先生、王世襄先生、朱家溍先生、黃苗子先生題詩，又承傳萬里兄精拓，四位先生均是在現代藝術史上舉足輕重的學者。銘有專題詩文的四具成堂大椅，古所未有，可以解讀為對有身教言教之恩的老師們的敬禮。

二〇〇四年我在倫敦看到一本現代家具書（*Contemporary furniture*）家具設計師 Sebastian Conrad 為作者之一。序言首幾句，闡釋家具和詩詞的關係：

Compare furniture to a poem, poems are constructed from words,
just as furniture is constructed from details.
A wrong word will jar, producing a clumsy metre, while a poor detail will produce visual imbalance.
In the same way, in our homes, a wrong piece or one in the wrong place can upset the equilibrium
of an otherwise harmonious environment.

我東施效顰，把它意譯了：

詩詞家具本相通，構件恰如格律同。
比例和諧文合韻，獨抒丘壑奪天工。

詩詞的平仄格律，就如家具的比例和構件，後二者都會影響家具的外觀。

圖丙2

李白「登金陵鳳凰臺」

平平仄仄平平仄　　仄仄平平仄仄平

三山半落青天外　二水中分白鷺洲

仄仄平平平仄仄
平平仄仄仄平平

圖丙1

書法和傳統建築，與家具俱有相通之處，所以略為變更數字，一共得到三首小詩：

法書家具本相通，點劃恰如構件同。
比例和諧形合韻，獨抒丘壑奪天工。

同一個字，不同的時代，不同的人，用不同的書寫工具，筆劃的長短厚薄，結字的緊湊與鬆散，寫出來的風格神韻都不一樣。家具亦然。

考工家具本相通，梁柱恰如構件同。
比例和諧形合韻，獨抒丘壑奪天工。

追溯源頭，明式家具乃從中國傳統建築的梁架結構而來。周禮考工記，是先秦時期的科學著作，記載營造技術和發展史的古籍。這裏考工泛指傳統建築。

詩詞、書法、傳統建築與家具設計，關係深厚，盤根錯節，相互影響，可以單獨說明，也可以混合討論。

詩詞與家具

近幾年來，二〇一九冠狀病毒肆虐，核酸測試成了生活的一部分。核酸的結構，其實也有一個風雅的鏈接。啟功先生曾經把去氧核糖核酸（DNA）去比喻平仄格律的結構。DNA兩條鏈之間的鹼基對（A:T, G:C），活像兩句詩之間的平仄對偶。（圖丙1、2）

詩詞的平仄格律就像家具的構件，有一定的安排與分佈，寫詩如果不按照特定的規律，讀起來便會拗口，同樣，調整家具構件的尺寸比例，造形觀感亦會隨之改變。我有一首拗口的例子：

圖丙 4.2　中國嘉德提供

圖丙 4.1　中國嘉德提供

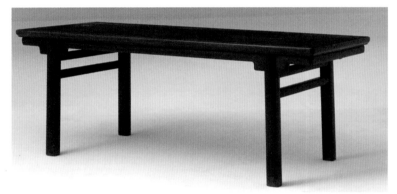

圖丙 6.1　故宮博物院藏

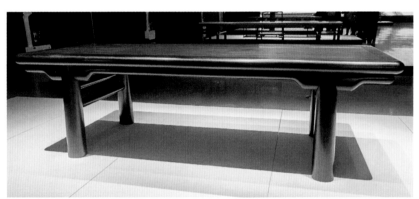

圖丙 5.1　2022 年 2 月中國嘉德「物我同修：木藝齋和古典家具」
展覽　傅稼生攝

圖丙 6.2　故宮博物院藏

圖丙 5.2　2022 年 2 月中國嘉德「物我同修：木藝齋和古典家具」
展覽　傅稼生攝

在萊比錫憶牛津大學試子

白衫領結襯烏衣，腋挾方冠過泮池。

今日堂前縱對策，斜簪康乃馨一枝。　馨一拗

一九九〇年代牛津大學年終應考學生的裝束，男的要穿白襯衣黑西服，打白色蝶型領結，穿黑色學士長袍，帶備黑色砂漿版方帽，胸前還要斜插一朵康乃馨。

平平平仄平仄平

斜簪康乃馨一枝

最後一句的格律，應該是：平平仄仄仄平平。末句第五六字（馨一），平仄倒置，音律上有拗口的感覺。

同樣的，一〇〇項小硯屏，站柱方形，令我想起斜簪康乃馨一枝的拗口，如果削去四角，變成委角，會更加圓美。

書法與家具

書法與家具中的減筆

元代畫家倪瓚，落瓚字款時，貝字上面的雙先，簡化為雙夫（〇一九，〇七六，〇七七，〇七八項）。

家具設計之中，也有簡化的例子。〇八六項紫玉案，原形取自王老舊藏、今藏上海博物館的宋牧仲畫案。田兄家青將牙板盡頭的回紋省略（圖 86.13.1, 86.13.2），便變為徐展堂先生的藏案。

圖丙 7　取自 2012 年《與物為春：明味‧沈平家具作品集》圖錄

書法與家具中的小楷與大楷

本書的幾個筆筒和鎮紙，上面都是趙孟頫題畫的小楷、中楷。大字行書，則見於趙孟頫書唐代李翺詩筆筒（○七四項），和倪瓚「淡室詩鎮紙」（○七七、○七八項）。

○九一項炕桌與模型，是大楷與小楷的關係。同樣，我據「維摩演教圖」及「臨馬雲卿維摩不二圖」，請田兄製造的○八八項腳踏，如小楷。田兄將腳踏放大，製成「雙束腰臺座式榻」（圖 88.4），就像大楷，甚至是寫榜書了。

書法與家具中的扁長圓平高矮

蘇黃相謔，黃山谷（庭堅）譏笑蘇東坡的字乃「石壓蝦蟆」，喻其扁圓（○七○項）。蘇東坡反嘲黃山谷的字是「樹梢掛蛇」，笑其字過於瘦長（○七二項）。

王老設計的花梨大案（圖丙 3），案銘第二句：「損益明斫」，解釋為加減明式家具的設計而成。王老告訴薩本介先生，設計的靈感來自小馬扎。試看王老舊藏的兩件雜木小凳（圖丙 4.1、4.2），將它們壓平、拉長、簡化，不難看出這兩件民間家具和王老大案的關係。

至於田家青兄為王老自用大畫案原來設計方案，載於《明韻二》，稱為「田家青原設計裏圓牙子大畫案」（圖丙 5.1、5.2），大案的特點是「依明式家具通體須和諧交圈規律，將牙子製成裏圓，盡顯飽滿。」

田兄的靈感，來自朱家溍先生尊翁蕭山朱幼平先生舊藏的珍貴家具之一，明紫檀夾頭榫大畫案（圖丙 6.1、6.2），現藏故宮博物院，「腿足方材，牙條削出凸面」，載《明式家具研究》乙115。又載《中國工藝美術全集、工藝美術編 11 竹木牙角器》第一九○項。把細部的照片作一比較，可以看到田兄將朱氏大案大邊及腿足變為渾圓，與牙子牙條的鼓起相對應。

無獨有偶，沈平先生二○一二年《與物為春》圖錄的一件獨板櫸木畫案（圖丙 7），也是加減朱幼平先生的紫檀大案設計而成。

圖丙 8　朱榮臻按圖則重繪

圖丙 9　朱榮臻按照片重繪

圖丙 10　朱榮臻按照片重繪

沈平先生設計的五足香几，略為肥矮，我把它拉長，變成了〇九八項的現狀。

〇九四項我根據納爾遜阿特金斯藝術博物館藏的黃花梨方几，設計〇九四項架几案的几子 (圖丙 8)，家青兄把修長的几腿適量裁矮 (〇九四項內文)，便變成了鐵力紫檀架几案了 (圖丙 9)。

再進一步，把以上的架几石壓蛤蟆，又成為臥龍案的几墩比例了 (圖丙 10)。

書法與家具中的繁體與簡體字

故宮最長大案，包鑲紫檀螭龍紋架几案，架几的板足 (圖 96.4，丙 11)，上面雕滿了螭龍紋，像繁體的「匯」字。

家青兄把板足掏空，簡化為腿足，就像簡體「汇」字一般，衍生出兩張略有變化的家具品種來 (圖 丙 12, 13) 架墩式大架几案、理石面架几大畫案，見《明韻二》）。

也有簡變繁的例子。

《明式家具研究》乙 84，夾頭榫帶順根平頭案，王老這樣形容：「在平頭案牙條之下安順根，其形狀有如大木結構中的額枋，它能起加強聯結的作用。這樣的做法，宋代的桌案十分流行，當時應算是常式。」沈平先生曾經依式仿造一具 (圖丙 14)。

沈平先生把大案的順根裁去，架几成為素身而肥厚的基本明式案體結構，就是二〇一三年《與物為春》圖錄第〇六〇項鐵力金絲楠獨板大案 (圖丙 15)。

二〇二二年初的「與物同修」展覽，家青兄將以上的設計，牙條與牙板的交邊的弧形，變成九十度直角，牙條牙版起邊線 (圖丙 16)，則像是把簡體字，寫成是繁體字了。

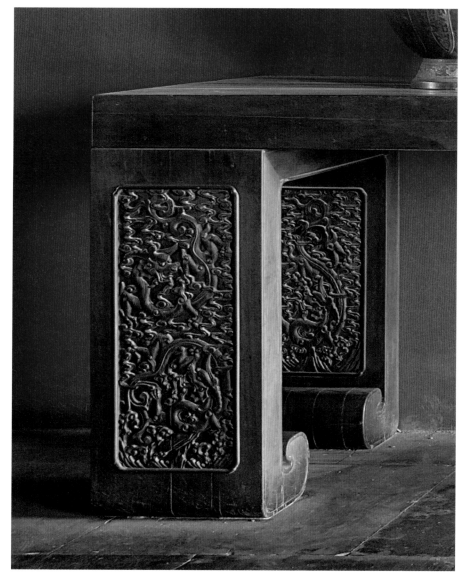

圖丙 11　故宮博物院藏

圖丙 12　朱榮臻按照片重繪

圖丙 13　朱榮臻按照片重繪

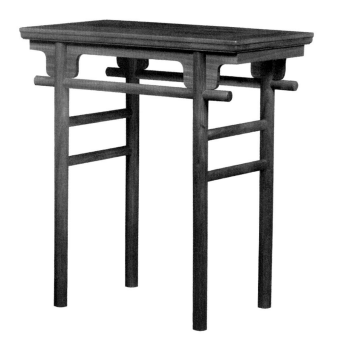

圖丙 17　傅熹年先生繪
取自《中國古代城市規劃建築羣佈局及建築設計方法研究》

圖丙 14
取自 2012 年《與物為春：明味・沈平家具作品集》圖錄

圖丙 18

圖丙 15
取自 2013 年《與物為春：沈平家具設計作品集》

圖丙 19　朱榮臻按照片重繪

圖丙 16
朱榮臻按照片繪

圖丙 20　朱榮臻按照片重繪

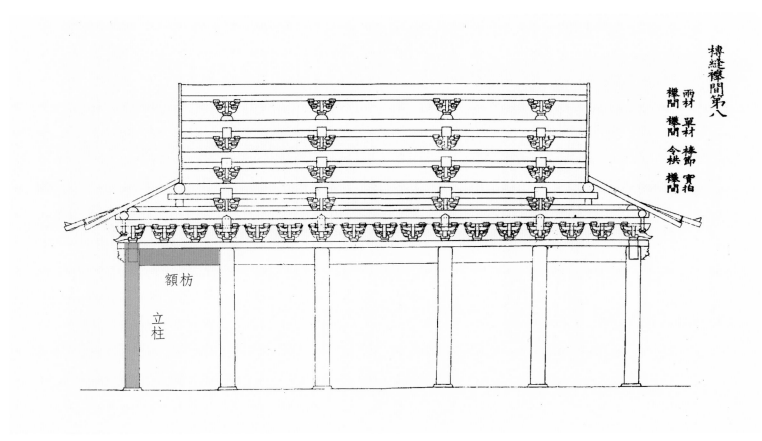

額枋

立柱

圖丙 21　取自《營造法式》

山西五臺山南禪寺西配殿立柱與額枋　何孟澈攝

山西五台山佛光寺伽藍殿　何孟澈攝

傳統建築與家具

模數

建築物的立面設計與開間，有一定的比例，可以重複使用，形成一個單元，實例見傅熹年先生繪唐代佛光寺大殿立面圖（圖丙 17，見中國古代城市規劃建築羣佈局及建築設計方法研究，傅熹年著）。我取「維摩演教圖」與「臨馬雲卿維摩不二圖」的腳踏，請田兄設計而成腳踏成對（〇八八項，圖丙 18）。腳踏有兩個壺門，田兄將腳踏放大，再增加一個壺門，便形成臺座（圖丙 19）。臺座若分割，只取壺門一個，便成為臥龍案的案墩了（圖丙 20）。

又如殿堂構架，殿身部分由立柱及額枋（又稱闌額）組成（營造法式：圖丙 21）。田兄在立柱與闌額上，置放一塊大板，變成為一張標致的大案了

圖丙 22　2022 年 2 月中國嘉德「物我同修：木藝齋和古典家具」展覽　傅稼生攝

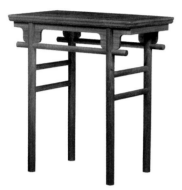

圖丙 14
取自 2012 年《與物為春：明
味‧沈平家具作品集》圖錄

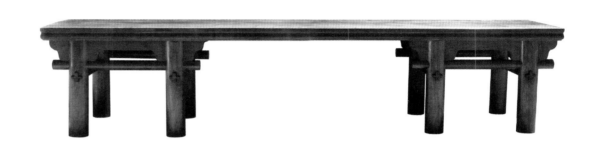

圖丙 23　取自 2012 年《與物為春：明味‧沈平家具作品集》圖錄

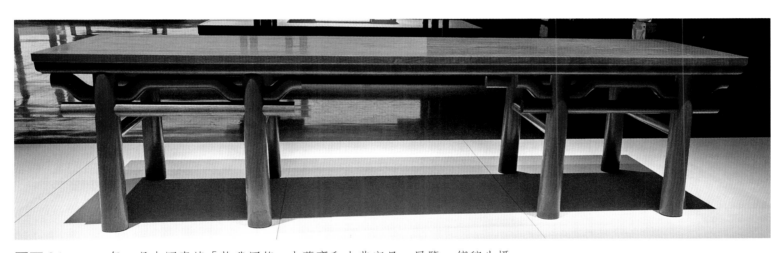

圖丙 24　2022 年 2 月中國嘉德「物我同修：木藝齋和古典家具」展覽　傅稼生攝

的一個創新嘗試。

學，是希望跳出明清家具框框

家具設計上運用《易經》哲

六項天數案第一、第二號，在

最後，本書〇九五、〇九

寫成專文。

與家具的例子很多，可以另外

詩詞、書法、傳統建築

實變虛一樣，顯得更為空靈了。

根（圖丙 24），好像書法結字的由

計的牙子簡化為一條彎曲的橫

最近，田家青兄把這個設

的氣和神」。

從外在的形和式，轉到了內在

釋王老的話：「一個『味』字，

味兒」，薩本介先生是這樣解

得了王老的讚賞，稱之為「明

獨板畫案的架几（圖丙 23），贏

加厚加圓腿足，造成一張鐵力

頭榫帶順棖平頭案（圖丙 14），

沈平先生將上面所述的夾

（圖丙 22）。

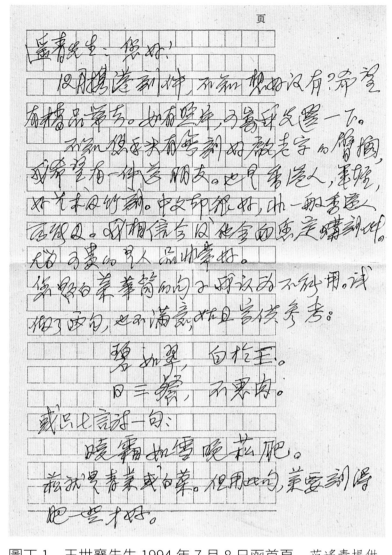

圖丁 2　王世襄先生 1998 年 8 月 4 日函　周漢生提供　　圖丁 1　王世襄先生 1994 年 7 月 8 日函首頁　范遙青提供

丁　良師益友

> 伯夷、叔齊雖賢，得夫子而名益彰；顏淵雖篤學，附驥尾而行益顯。巖穴之士，趨捨有時，若此類名堙滅而不稱，悲夫。閭巷之人，欲砥行立名者，非附青雲之士，惡能施於後世哉。
>
> ——司馬遷《史記·伯夷列傳》

本書〇四六項竹筆筒，用的是宋代李唐「採薇圖」（圖 46.1），畫的是商代遺民伯夷、叔齊，隱居首陽山的故事。孔子在《論語》裏，多次點讚伯夷、叔齊。司馬遷特別為伯夷、叔齊寫了一章，放在《史記》列傳之首。司馬遷的重點是，伯夷、叔齊雖然賢明，若果不是在孔子的經典裏出現，事跡恐怕早已埋沒了。同樣，當代的竹人，也衷心感謝王老的提攜和撰文推薦。

竹刻是王老引領我入門的，藉着贈送著作和向范遙青先生訂製的竹刻實物（圖甲 11,12），把我點化。

繼而又介紹范遙青和周漢生兩位竹刻大家給我認識，當年通訊，一般靠書信往來，隨後又使用傳真，留下不少文字的記錄，今日讀起王老寫給范、周兩先生的介紹信，仍然深感愧悚（圖丁 1,丁 2）。

特別要提到的是，當我訂製〇〇一項竹刻時，請求王老題詞，一九九七年五月十五日王老告訴我：「詞與水仙刻成一對。拙書有求必應，有何稀罕。刻竹還是用原件為好。」。竹刻小楷題詞，

圖丁 4

圖丁 3.2

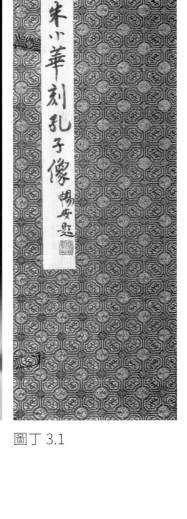

圖丁 3.1

往往要題寫多次，如果目力不濟，不能聚焦筆尖，最不容易。王老一九九六年初，曾罹目疾。一九九八年七月十九號致函范先生：「現在寫小字確實感到力不從心，總寫不好，甚以為苦。」（見《竹墨留青》）。這個經歷，直到近年，我要自書家具的銘文，往往要一寫再寫，每寫一次，總有不滿意的字體，方才領略，因而更加珍惜王老題寫的幾件竹刻背後的深厚情誼。

書信往來，需要去郵局排隊投寄。竹刻寄到北京，也要到郵局排隊領取。王老一九九七年八月一日函：「遙青先生刻的一對水仙臂閣，昨天已寄到芳草地附近的神路街郵局，內子今天將去領取。」其時王老伉儷，並無家庭助理，寫作之外，日常的生活，「⋯⋯更因為沒有時間，我們經常靠方便麵和冷凍食品過日子。」（《游刃集・荃猷刻紙》後記），在下給王老伉儷平添不少麻煩，回想起來，直到今天還是深覺面紅耳熱。

王老與我，年齡相差幾乎達半個世紀，以輩分論，王老是長輩，我是無名小卒，以知識學養論，王老是大師，我是門外漢。書信、書法和竹刻的上款，都稱呼我為「先生」，我實在受之有愧，亦都不敢接受啊。

九十歲後，王老還不斷以竹刻為念。先留下了朱小華和薄雲天兩位的作品，讓我在王老府上親自上手觀看，繼而又介紹兩位在王老府上見面相識，對於一位九十多歲的老人家來說，可謂用心良苦，兩位後來果然成了本書竹刻作品的中堅分子。

例如小華先生刻的一個孔子臂閣（圖丁 3.2），王老留下了給我，還題了盒籤（圖丁 3.1）。我常常想，這件作品一定令王老想起

圖丁 4.2

圖丁 4.1

《史記‧孔子世家贊》：「天下君王，至於賢人，眾矣，沒則已焉。孔子布衣，傳十餘世，學者宗之。自天子王侯，中國言六藝者，折中於夫子，可謂至聖矣。」

二〇〇七年秋八月，於王老府上初次會晤小華先生，朱先生帶來東方朔臂閣給我看，臂閣拓本載於《自珍集》（附錄三）與《錦灰二堆》，傅熹年先生當時也在座，笑說是成名作之一。我請小華先生与給我，未允，最後王老幹旋，才肯割愛。

王老描述臂閣（圖丁 4）：「採用留青法。老叟鬚髯滿腮，一手拄藤杖，一手提衣襟，中兜仙桃，碩大無比，外露過半，幾將隆落。雖跟蹌曳步，卻面有喜色。……但能從紙上移引到竹上，把平面的圖繪變成淺刻及淺浮雕，在一定程度上已是再創造，不付出精神和體力勞動，曷克臻此。故不可等閒視之，而應予以肯定和讚許。」

又如〇四〇項「隨園先生小像臂閣」（圖 40.1），是我出圖向小華先生訂製的，刻成以後，親自呈上王老，王老在錦盒上題籤（圖 40.3），表示對小華先生作品的讚賞。

陳洪綬「雙清圖」竹硯屏（〇二五項）、曾鯨「葛一龍像」竹筆筒（〇四一項），也是在王老府上，先呈圖給王老，然後當場交付雲天先生。數月之後，我和雲天先生，把刻好的作品，送上給王老審閱。王老看過，回頭來對我說：「你對竹刻，也有貢獻啊。」這不單是對我，還是對雲天先生作品的一種正面的回應和鼓勵。

圓雕和高浮雕，是王老極力提倡恢復的竹刻品種，王老晚年送我安徽洪建華先生刻的浮雕「山澗蓮槎筆筒」，還題了籤（圖丁

圖丁 6.2　　　　　　　　　　　　　　　　　　　圖丁 6.1

5.1, 5.2）。我寫了六言句答謝：

怪石虬松山澗，誰人穩踞蓮槎。
笑對驚濤駭浪，從容似誦南華。莊子亦稱「南華真經」。

《明式家具研究》和《竹刻鑒賞》書後，王老伉儷的合照中，可以見到黃苗子先生書、遙青先生一九八五年刻的一對嵌紅木鎮紙（圖丁6.1, 6.2），置放在宋牧仲紫檀大畫案案上。二〇〇七年冬，至京謁見，王老說：「我老矣，鎮紙送你，留為紀念吧。」鎮紙墨瀋斑駁，是王老常用之物。留青刻李商隱句：「天意憐幽草，人間重晚晴」，王老中歲坎坷，晚年容與，孫賢子孝，誠如竹刻所言。

憶二〇〇七年冬，偕薄君雲天晨謁王老，室暖日暄，王老精神矍鑠，坐陽台上，對薄君說：「之前向你購買的蟬竹臂閣，已具函，託展堂先生，送上香港董橋先生過目。當初不向你說，免得你不肯收下刀潤。」

董橋先生，是竹刻的知音人，王老辭世，在悼念文「王老的心事」裏，果然提及了王老九十三歲時的這椿事：「晚飯桌上我們說起當今竹刻家周漢生的圓雕，范遙青的留青，說起王老給這幾位後進的鼓勵和提攜，他淡淡回了一句：「天分難得，不可冷落他們。」又過了許多年，王老幾次在信札上在電話裏跟我說起他新近發現的幾位竹人，京南雄縣的農民朱小華、三河縣政府檔案室的薄雲天：「都刻得很好，很用功！」丁亥（二〇〇七）重

陽他託徐展堂先生給我帶來薄雲天刻的蟬竹臂擱（圖丁7），便箋上說「亦對薄君一種鼓勵也」。

名山事業幾經磨耗，心志老矣，心事不老。總想着芸芸後輩的壯懷都有個安頓，那是王世襄。

二○○八年冬，王老於協和醫院病榻之上，猶招小華先生問曰：「仍在刻竹否？」對曰：

「有。」王老莞爾而笑。

二○○九年十一月廿八日王世襄先生得大解脫，我在香港撰了輓聯，薩本介先生在北京代

書（圖丁8）：

立功、立言、立德，遺世三不朽。

唯真、唯善、唯仁，招魂九重天。

圖丁7

立功立言立德遺世三不朽

王暢安先生靈右

唯真唯善唯仁招魂九重天

受業 何孟澈 拜輓

圖丁8　薩本介代書

立功者，日寇投降後，一九四五年九月至一九四六年十月，先生任國家文物清損會平津區助理代表，協助沈兼士、唐蘭及傅振倫先生，追查文物損失及匿藏情況。經先生手者共六項，由唐蘭先生主理者不在此列。(詳見《錦灰不成堆》，「人之將死，其言也善，善者真也」，附錄一：回憶抗戰勝利後平津地區文物清理工作 (圖92.10)

拙作「奉賀王暢安先生九秩榮慶」長歌四十二韻 (詳見附錄：「看山堂習作」，圖乙4)，

將其中五項概括為四句：

⋯⋯

張園重實存素絲，接收溥儀在天津張園遺下文物逾千件，歸故宮。代朱啟鈐先生摺呈宋子文、追回朱氏存素堂在東北之歷代絲繡。

扶桑卷帙歸齋瓷，一九四六年十二月東渡日本，翌年二月押運一百〇七箱善本圖書回國，解放前夕，圖書被運往臺灣。為故宮收購郭葆昌齋藏瓷。

斑駁青銅納宮庫，收回德人楊寧史所藏青銅器二百四十件，歸故宮。

勛記而立颯爽姿。

1 老樹綻新花：談白士風先生的幾件竹刻

2 父子竹刻家：徐素白、徐秉方

3 琅玕鏤罷耕春雨：記農民竹刻家范堯卿

4 貴在突破：談雕塑家劉萬琪的竹刻

5 兼善繼承與創新：介紹周漢生竹刻
見《錦灰堆》

6 農夫偏愛竹．蘭指剔青筠：記朱小華的陷地淺刻和留青
見《錦灰二堆》《自珍集》《收藏家》（二〇〇一年二期）

7 圓雕竹刻家王新明
見《錦灰三堆》

圖丁 9

……

立言者，王先生著述等身，皆能成一家之言。

立德者，王先生提拔後進，無時或已。以竹人計，《竹刻》《錦灰堆》《錦灰二堆》《自珍集》中，撰文推介白士風[1]、徐素白、徐秉方[2]、范遥青[3]、劉萬琪[4]、周漢生[5]、朱小華[6] 數位。到了九十歲，還在《錦灰三堆》內，為文舉薦福建王新明[7]。這三文章，就如孔子多次在《論語》裏提到伯夷、叔齊一樣，讓竹人不致被忽略和遺忘。

白士風先生為竹刻前輩，徐素白、徐秉方與王新明三先生出雕刻世家，劉萬琪先生於貴州羣眾藝術館工作，周漢生先生乃江漢大學藝術系主任，范遥青、朱小華二先生為農民，薄君雲天作人民公僕，洪君建華專業刻竹。王老或撰文介紹，或逢人說項，孔門弟子七十二，而先生之有教無類若此。

我在專業領域以外，能夠發展業餘興趣，得到良師益友指點，益友之間，又相互啟發，教學相長，實在是人生一大樂事。二〇一〇年後，周漢生先生和我整理了王老與周氏的通信及漢生先生的全部作品，互相印證，部分資料，編為《留住一抹夕陽：周漢生竹刻藝術》（圖丁9），二〇一七年經中華書局出版，作為回饋王老復興竹刻的一點心意。

王老追思會不掛輓聯，現在補寫在這裏，連同本書，當作是敬獻一瓣心香。家具、竹刻以外，王老還開創了不少的學科和項目，正如啟功先生所說：「這一本本，一頁頁，一行行，一字字，無一不是中華民族文化的注腳。」值得我們深入發掘，才不致辜負王老研究中華民族文化的初心。

目錄

〇一　金北樓先生畫水仙王世襄先生題「鄴城好」詞

〇二　留青竹臂閣成對
　　　陷地刻水仙烏木鎮紙……………………………………………002

〇三　王世襄先生題「鄴城好」詞烏木鎮紙……………………006

〇四　宋代趙孟堅「水仙圖」紫檀筆筒

〇五　王世襄先生題水仙「鄴城好」詞……………………………010

〇六　王世襄先生題「蟋蟀」詩留青竹臂閣……………………014

〇七　王世襄先生題「蟋蟀」詩留青竹臂閣……………………022

〇八　暨諸師友書前賢水仙詩詞手卷……………………………022

〇九　陶陶女史「魚藻圖」王世襄先生題留青竹橫件……………028

一〇　啓功先生臨晉陸機「平復帖」並釋文紫檀筆筒……………034

一一　傅熹年先生書「陋室銘」紫檀筆筒…………………………044

　　　黃苗子先生書「琴音」聯鎮紙成對…………………………050

　　　董橋先生書「世說新語」紫檀鎮紙…………………………054

〇一二 「五嶽歸來始看山」印 …………………… 058

〇一三 「看山堂」印 …………………………………… 062

〇一四 「一分齋」印兩方 …………………………… 064

〇一五 「手作生涯」印 ……………………………… 066

〇一六 「食古而化」印 ……………………………… 066

〇一七 「怡悅詩書」隨形紫檀大鎮紙 ……………… 068

〇一八 王世襄先生題「何可一日無此君」留青竹橫件 …… 070

〇一九 元代倪瓚「竹枝圖」黃花梨筆筒 …………… 072

〇二〇 王世襄先生手摹明代「高松竹譜」押花葫蘆筆筒 …… 078

〇二一 元代顧安「新篁圖」留青竹臂閣 …………… 082

〇二二 宋代揚補之「梅花圖」筆筒 ………………… 086

〇二三 元代王冕「梅花圖」留青竹橫件 …………… 092

〇二四 元代佚名「梅花圖」黃花梨筆筒 …………… 094

〇二五 明代陳洪綬「雙清圖」留青竹硯屏 ………… 096

〇二六 元代吳瓘「梅竹圖」筆筒 …………………… 098

〇二七 宋代佚名「百花圖」之梅花山茶留青竹筆筒 …… 100

〇二八 宋代佚名「百花圖」之荷花翠鳥留青竹筆筒 …… 104

〇二九 元代鄭思肖「蘭花圖」筆筒 ………………… 108

〇三〇 溥儒先生「蘭花圖」紫檀筆筒 ……………… 110

〇三一 宋代佚名「秋樹鸜鵒圖」留青竹筆筒 ……… 114

〇三二 宋代佚名「蛛網攫猿圖」留青竹筆筒 ……… 118

〇三三 宋代劉松年「四景山水圖卷之冬景三松」留青竹筆筒 …… 122

〇三四 宋代李嵩「花籃圖」陷地刻竹筆筒 ………… 126

〇三五 南宋佚名「夜合花圖」留青竹筆筒 ………… 130

〇三六 宋人「秋瓜圖」留青竹筆筒 ………………… 134

〇三七 明代陳洪綬「竹菊圖」紫檀筆筒 …………… 136

〇三八 清代惲壽平「銀杏栗子圖」留青竹筆筒 …… 140

〇三九　張大千「秋牡丹圖」留青竹臂閣 ………… 146

〇四〇　清代費丹旭摹「隨園先生小像」留青竹臂閣

「隨園主人像」烏木鎮紙 ………… 150

〇四一　明代曾鯨「葛一龍像」留青竹筆筒 ………… 154

〇四二　明宣宗御筆「諸葛武矦高臥圖」留青竹橫件 ………… 156

〇四三　明代曾鯨「董玄宰小像」留青竹臂閣

「畫禪室主人像」烏木鎮紙 ………… 158

〇四四　明代曾鯨「張卿子像」留青竹臂閣 ………… 162

〇四五　清代任熊「自畫像」留青竹臂閣 ………… 166

〇四六　宋代李唐「採薇圖」竹筆筒 ………… 168

〇四七　宋元「阿彌陀佛像」留青竹臂閣 ………… 172

〇四八　傅抱石「觀世音圖軸」留青竹臂閣 ………… 176

〇四九　傅抱石「屈原像」留青竹臂閣 ………… 180

〇五〇　傅抱石「文天祥像」留青竹筆筒 ………… 184

〇五一　元代雪界翁張師夔「鷹檜圖」留青竹臂閣 ………… 190

〇五二　「清宮鴿譜圖」留青竹筆筒 ………… 194

〇五三　宋代崔白「寒雀圖」局部留青竹橫件 ………… 196

〇五四　宋代崔白「雙喜圖」局部留青竹筆筒 ………… 198

〇五五　清代冷枚「雙兔圖」留青竹筆筒與臂閣 ………… 202

〇五六　元代織金錦走兔紋、無名氏「古艦歌」筆筒 ………… 206

〇五七　元代織金錦對獸紋筆筒 ………… 210

〇五八　宋代易元吉「猴貓圖」留青竹筆筒 ………… 212

〇五九　宋代趙霖「昭陵六駿」之白蹄烏留青筆筒 ………… 218

〇六〇　元代趙孟頫「人馬圖」留青竹筆筒 ………… 220

〇六一　元代趙孟頫「調良圖」留青竹筆筒 ………… 224

〇六二　元代趙孟頫「二羊圖」留青竹筆筒 ………… 228

〇六三　宋代蘇軾「木石圖」筆筒三種 ………… 234

〇六四　元代趙孟頫「秀石疏林圖」留青竹筆筒 ………… 246

〇六五　黃般若「雲山圖」留青竹筆筒………………252

〇六六　黃般若「漁舟晚泊圖」留青竹筆筒……………256

〇六七　唐代馮承素摹「蘭亭序」摘句留青竹臂閣……260

〇六八　唐代杜牧「張好好詩」鎮紙…………………262

〇六九　「敦煌殘經」筆筒……………………………266

〇七〇　宋代蘇軾「寒食帖」黃花梨筆筒………………272

〇七一　宋代蘇軾「苦雨齋」匾…………………………280

〇七二　宋代黃庭堅「松風閣帖」鎮紙成對……………282

〇七三　宋代黃庭堅「松風閣」楠木匾…………………

〇七三　宋代米芾「篋中帖」鎮紙成對…………………282

〇七四　宋代米芾「篋中帖」留青竹臂閣………………286

〇七四　元代趙孟頫大行書唐代李翺詩筆筒……………290

〇七五　元代鄧文原「芳草帖」黑檀鎮紙………………294

〇七六　元代倪瓚「江渚暮潮」盧氏黑黃檀鎮紙………296

〇七七　元代倪瓚「淡室詩」黑檀鎮紙成對……………298

〇七八　元代倪瓚「淡室詩跋」黑檀鎮紙………………302

〇七九　飛天伎樂高浮雕竹筆筒…………………………304

〇八〇　沉香來蟬筆筒……………………………………308

〇八一　「司馬達甫程也園同造瓦當墨」硯盒……………312

〇八二　黃苗子先生書漢鏡銘黃花梨筆筒………………316

〇八三　溥儒先生書「鴻遠」匾…………………………320

〇八四　溥儒先生書秋園雜卉　啟功先生落花詩跋……320

〇八五　溥儒先生秋園雜卉　啟功先生落花詩跋………322

〇八五　留青竹臂閣十二件………………………………322

〇八六　紫玉案……………………………………………362

〇八七　黃玉案……………………………………………362

〇八八　黑檀鎮紙十二件…………………………………322

〇八八　雙束腰腳踏成對（配牡丹紋南官帽椅用）……380

〇八九　唐式、宋式壼門腳踏 ……………………… 384

〇九〇　黃花梨攢接十字欄杆架格成對 ……………… 386

〇九一　黃花梨有束腰三彎腿炕桌成對與模型 ……… 394

〇九二　黃花梨「山廚嘉蔬」四出頭官帽椅四具成堂

花梨四出頭官帽椅原大模型 …………………… 396

〇九三　「山廚嘉蔬」四老題詩竹筆筒五個 ………… 416

〇九四　架几案 ……………………………………… 422

〇九五　天數案第一號 ……………………………… 428

〇九六　天數案第二號 ……………………………… 428

〇九七　螭龍紋大圓角櫃 …………………………… 442

〇九八　五足紫檀香几 ……………………………… 448

〇九九　嵌玉帶鉈尾紫檀小屏風 …………………… 452

一〇〇　嵌玉紫檀小硯屏 …………………………… 456

一〇一　刀把四件成套 ……………………………… 458

一〇二　「東邑汾溪兩板橋文廟坊何氏」印 ………… 464

一〇三　「華夢交輝」印兩方 ……………………… 466

一〇四　「夢澂」印兩方 …………………………… 468

一〇五　「孟澂翰墨」印 …………………………… 470

一〇六　「孟澂藏書」印 …………………………… 472

一〇七　「何」印兩方　「孟澂」印 ……………… 474

一〇八　隨形竹根如意 ……………………………… 476

圖
版

〇〇一

金北樓先生畫水仙
王世襄先生題「薌城好」詞
留青竹臂閣成對

范遙青刻（一九九七）　傅萬里拓

圖左下「回春」印

長 30.2 公分　最寬 8.4 公分　北樓先生水仙

圖左下「范」印

長 30 公分　最寬 8.2 公分　「望江南」

余生長嶺南，梅花罕見。歲朝清供，水仙獨佔鰲頭，「金盞玉臺」、「紫宸重器」實非過譽。曾見宋趙孟堅水仙長卷，又嘗見明別剔紅水仙圓盒，因思曷不請范遙青先生依式製水仙筆筒？可作案頭之用。遂致函請教。王老覆示（圖8.1，36頁），以為新製筆筒易裂，不如取「竹刻」中金北樓先生畫、金西厓先生刻水仙臂閣拓本，一刻水仙，一刻自書「望江南」水仙詞一闋（圖1.1, 1.2），作臂閣成對，更為可取。

余大喜過望。王老與余分別具函遙青先生，請刻臂閣。三月而成，先寄北京呈王老尊覽，范先生提及此為較滿意之作品。北樓先生水仙臂閣，原為陰刻；范先生改作留青陽刻，實為再創作。畫書合璧，精雅無比，水仙下用印「回春」，因余業醫，語帶雙關也。

望江南

薌城好，

何事譽瀛寰？

仙子化身千百億，

翠衣玉靨縮金鬟。

春色滿人間。

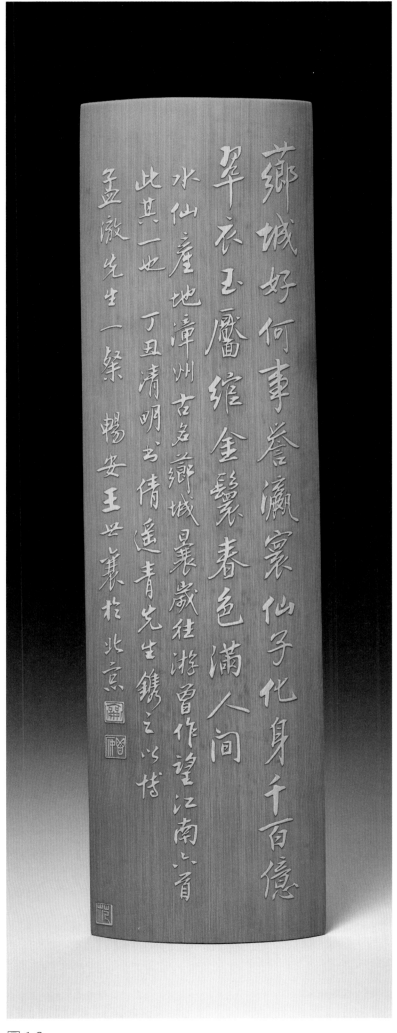

圖 1.2

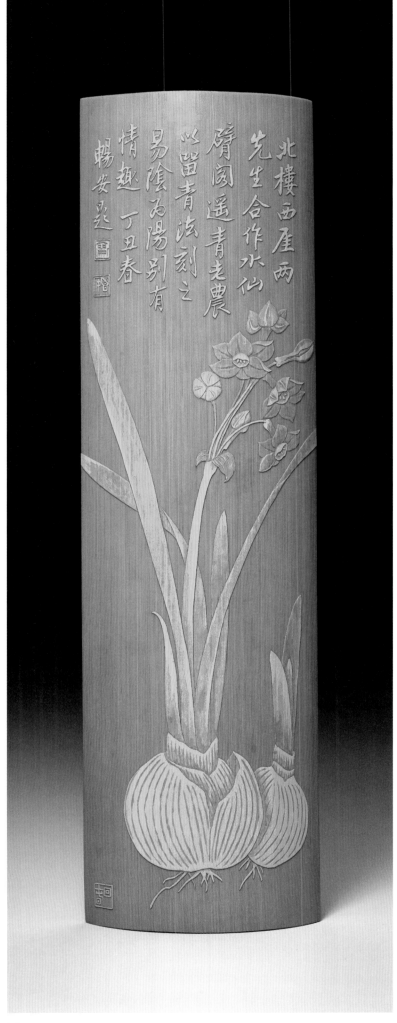

圖 1.1

鄞城好何事譽瀛寰仙子化身千百億

翠衣玉靨縮金鬟春色滿人間

水仙產地漳州古名鄞城晟襄歲往游曾作望江南六首

此其一也 丁丑清明書倩遥青先生鎸之必博

孟澈先生一粲 暢安王世襄於北京

北樓西厓兩

先生合作水仙

屬閩遥青老農

以留青法刻之

易陰為陽別有

情趣 丁丑春

暢安題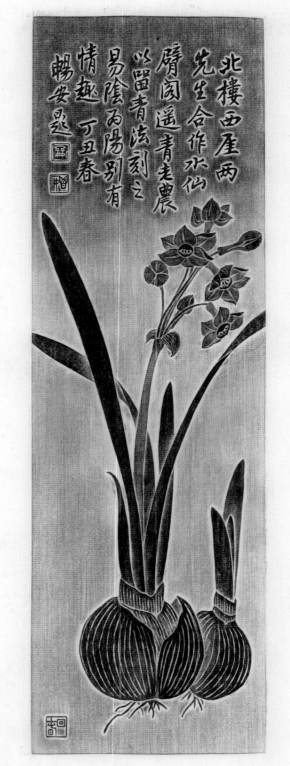

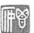

鄞城好何事譽瀛寰仙子化身千百億
翠衣玉靨縮金鬟春色滿人間
水仙產地漳州古名義鄞城最歲往遊曾作望江南六首
此其一也 丁丑清明書倩遙青先生鐫之以博
孟澈先生一粲 暢安王世襄於北京

北樓西厓兩
先生合作水仙
屑閣遙青走農
以留青法刻之
易陰丙陽別有
情趣 丁丑春
暢安題

陷地刻水仙烏木鎮紙

余一九九七年請范遙青先生刻臂閣成對，（例○○一）王老提議取《竹刻》中金北樓先生畫、金西厓先生刻水仙臂閣為藍本，一刻水仙，一刻自書《望江南》水仙詞一闋。范遙青先生改西厓先生陷地刻（圖2.1）為留青，王老題識遂有「易陰為陽」語。二○○九年夏，又請周先生「易陽為陰」，變化北樓先生畫本。先成稿示余（圖2.2），再刻成鎮紙（圖2.3）；同時又請傅稼生先生陰刻《望江南》水仙詞（圖2.4），合成一對。兩者背款「孟澈雅製」及鈐印兩枚，亦為稼生先生所刻。

王世襄先生題「罋城好」詞烏木鎮紙

周漢生畫並刻（二○一○）傅萬里拓
圖左下「漢生」款 「周」印
「孟澈雅製」背款 「夢澈」印 「花萼交輝」印

傅稼生刻（二○一○）傅萬里拓
圖左下「稼生刻字」印
「孟澈雅製」背款 「夢澈」印 「花萼交輝」印
長30.5公分 寬8.8公分 厚1.9公分

002

Ebony scroll weight with sunken relief narcissus

2010
Carving: Zhou Hansheng
Rubbing: Fu Wanli

Ebony scroll weight

2010
Decorated with "How fine is Xiangcheng"
(Wang Shixiang, 1914-2009)
Carving: Fu Jiasheng
Rubbing: Fu Wanli

圖2.1　金北樓先生畫、金西厓先生刻另一例陷地刻水仙臂閣
上海博物館藏　Collection of The Shanghai Museum

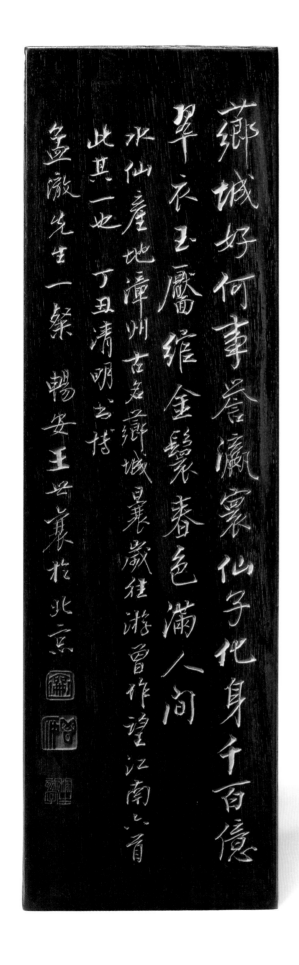

圖 2.4

圖 2.3

自養水仙　何孟澈攝

不懼冬寒出壯芽，春來競發幾枝花。

清香一束芝蘭氣，淡抹雲裳客萬家。

二〇一九年新春賀歲，詠水仙題贈孟澈仁兄。

關善明寫於長野。

圖 2.2　周漢生水仙稿

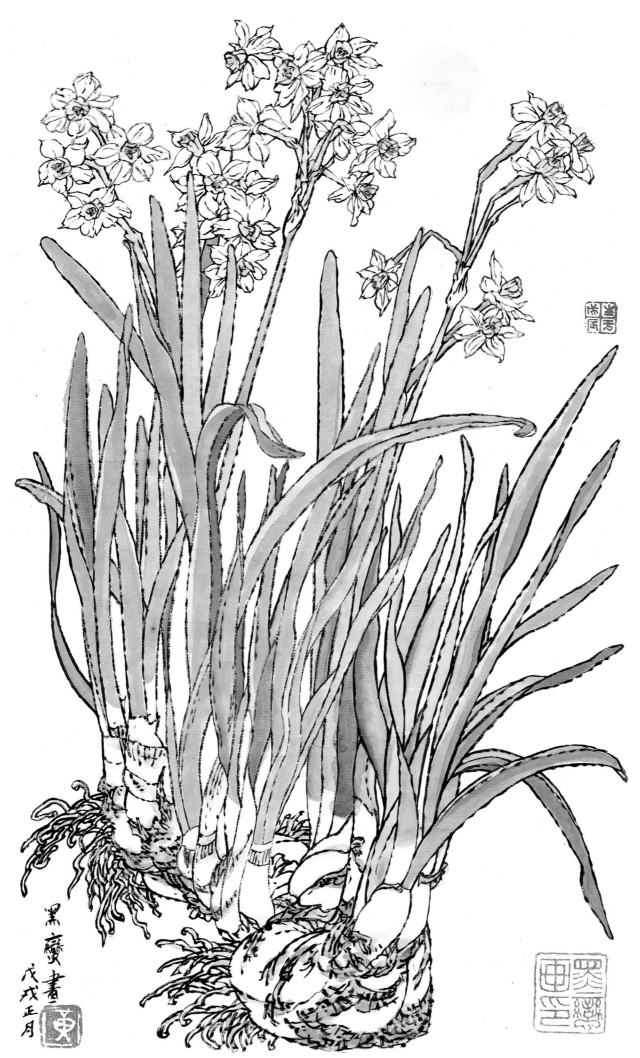

黑蠻書
戊戌正月

黃黑蠻畫水仙

○○三

宋代趙孟堅「水仙圖」紫檀筆筒

傅稼生刻（二○一二） 傅萬里拓

圖左下「趙孟堅水仙圖壬辰秋稼生刻」「傅」印

「孟澈雅製」底款 「夢澈」印 「花萼交輝」印

高 17.5 公分 底徑 17.3 公分

近年，又得紫檀筆筒，不虞開裂，遂請
北京榮寶齋傅稼生先生刻宋代趙孟堅水仙
圖，丰姿卓約，直如宋黃庭堅詩云：「仙風
道骨今誰有，淡掃蛾眉簪一枝。」

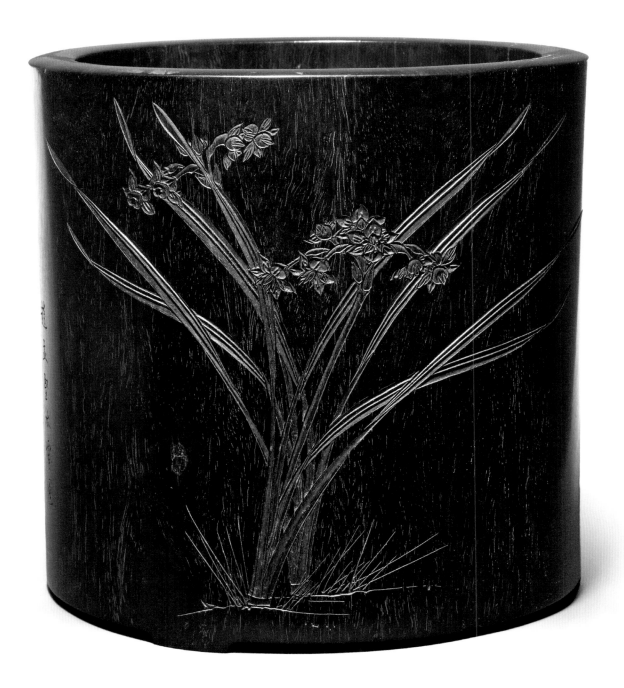

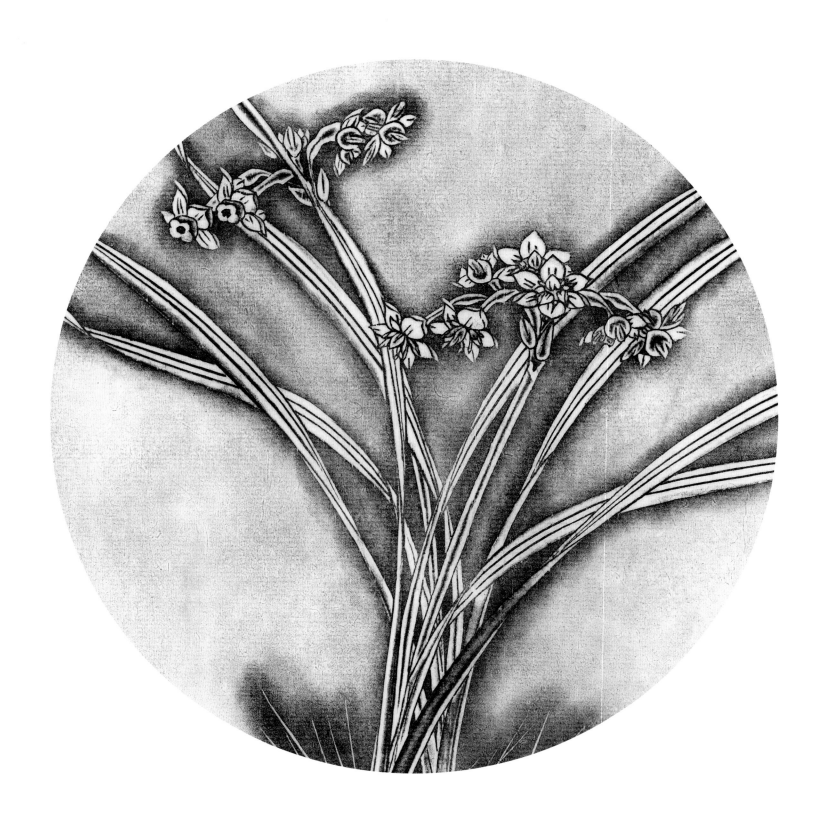

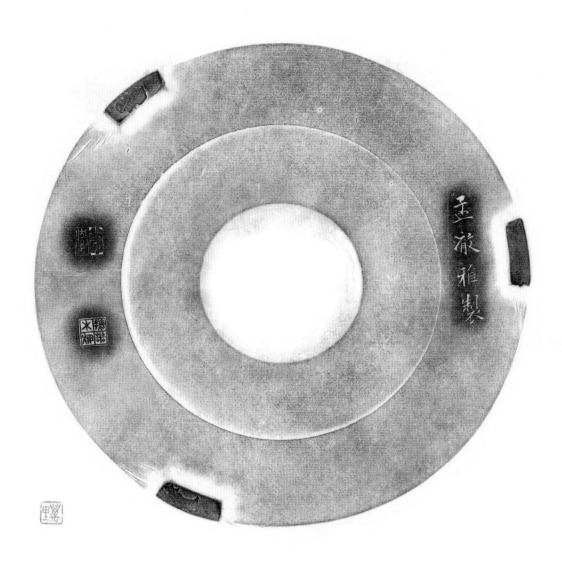

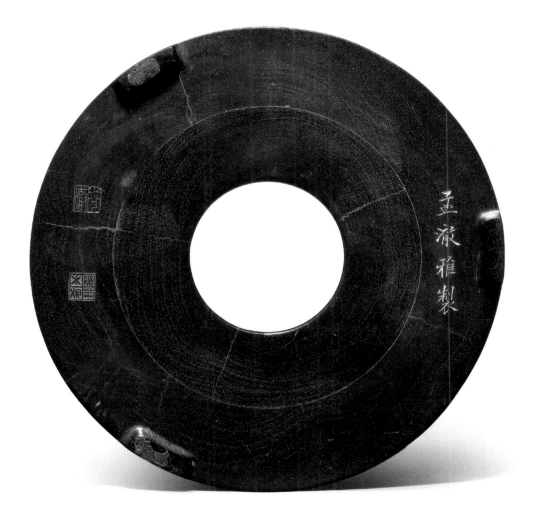

王世襄先生題水仙「薲城好」詞
暨諸師友書前賢水仙詩詞手卷
（一九九七—二〇一八）

王辛敬裝池

004

Handscroll of poems on the narcissus

1997-2018
Various authors and calligraphers
Mounting: Wang Xinjing

戊戌（二〇一八）夏，又請北京榮寶齋王辛敬兄將
王老手跡，水仙竹木刻拓本，與歷年師友題贈前賢水仙
詩詞，合裝一卷以為紀念。

引首：薩本介先生題「能似不能」

王世襄先生題水仙「薲城好」詞

王世襄先生題水仙「薲城好」詞

王世襄先生水仙留青竹臂閣題字

范遥青刻王世襄先生題水仙留青竹臂閣題字

傅稼生刻王世襄先生題水仙留青竹臂閣成對拓本

周漢生刻陷地刻水仙烏木鎮紙拓本

周漢生刻王世襄先生題「薲城好」詞烏木鎮紙拓本

周漢生畫水仙鎮紙畫稿

傅熹年先生書宋代黃庭堅詩

董橋先生書宋代陳簡齋詩

金耀基教授書宋代趙滄「吳山青」詞

林業強教授書宋代楊萬里詩

張五常教授書宋代周密「水仙謠為趙子固賦」

蘇樹輝博士書宋代盧祖皋「卜算子」詞

陳文岩教授書宋代張炎「西江月」詞

揚之水女士書宋代楊萬里詩、元代倪瓚詩

許禮平書宋代楊澤民「浣溪沙」詞

黃黑蠻書宋代黃庭堅詩

施遠書明代孫齊之詩

陸灝書康熙御製詩兩首

范遙青書宋代徐似道詩

周漢生書元代錢選詩

徐秉方書宋代姜特立詩

劉萬琪書明代王穀祥詩

傅萬里書宋代楊萬里詩

傅稼生書明代陳淳詩

傅稼生刻宋代趙孟堅「水仙圖」紫檀筆筒拓本

何孟澈書宋代黃庭堅詩、元代張伯淳、仇遠、

鄧文原「題趙子固水仙」詩

朱小華書明代于若瀛詩

薄雲天書宋代僧船窗詩

李智書明代杜大中詩

張彌迪書明代李東陽詩

焦磊（小重光館）書明代文徵明詩

蒙中書宋代陳搏詩

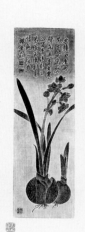

鄞城好何事春光灿紫藏仙子化身千百億
草不王慶綬金紫春色两人間
此二産地傳州古玉藏維邦望寒江南有
兼二一丁亥月歲對先生書之於北京

大椿草庐内
先生合作水仙
鄹香送書送
丁亥月歲對
孟海先生一粲 楊為先生正北京

宋完祖草卜算子
珊瑚渍渡邑弦泠沏江
沙月底盈二误不歸鵲主
風塵表寇綉護此研瓶
玉扶輕袅到設如誰許
素心寿二山寒峭
戊戌春 楊輝屬書於少居

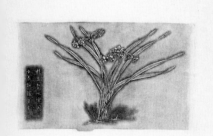

爲奇花
木咄龍之琭
菲海連蓮
凝空章峯
間春慶滿
秋卯燧人
山原是不知
尾玲瓏潤
玉擬頭半寅
晴日水雲收
不柏杜鵑

玉面婵娟小檻
心馥郁多盈兮
偃骨在端欲玄
凌波荒圍淑氣
回寒柯發光澤
下有白玉花玲
瓏暎深碧
陳淳水仙詩
丁酉板主書

生來弱體不禁風
匹似藏花較小豐
腊江妃子鬭香國
銀台金盞未公
寄語弟兄倁伯
凌波萬里凌空
水仙詩一首錄王
孟海先生正 乙未秋板主萬里

丁酉冬 劉萬鵬書陽花溪

張旭如張顛

六出玉盤
金屋庵
青瑤叢
裹出芒
枝清手
身信乎
群蜂故
與紅梅
相益時

宋壽持立詩為
孟澈先生錄丁酉兩首
常州竹人徐秉方

仙卉繇繡英娟娟不染塵
月明江上望疑是弄珠人

宋趙滜　吳山青

金襍明　玉瓚明
小小杯柈罩袖擊
滿將去色威
仙珮鳴　玉珮鳴
雲月花中遍洞庭
此時人嚼渃

折送南圃粟玉花开移香未
列寒家何時持上玉宸啟艺
與宮梅定景艺
永未丙申為血澂書　懷蕭書

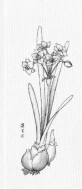

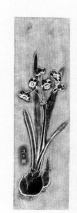

碧江喜和莘雲鎬春
泳水秌冬紫洧上水雲
妃
明張龍之詠水僊詩
孟澂先生醫宗　施遠

含香體素欲傾城
山礬是弟梅是兄
坐對真成被花惱
出門一笑大江橫
孟澂先哂属
黃庭堅書　丁酉

凌波仙子生塵襪
水上輕盈步微月
是誰招此斷腸魂
種作寒花寄愁絕
山谷先生詩

仙子何年下太空凌波步笑芙蓉愛水風
碧月助清忿磬韋梅兒在眼银臺金
蓋正當胸為伊一醉酒顏紅戊戌新正春
孟澂仁兄雅令錄未人揚澤民沈湛沙華
研菱斑胡亂摶刻聊以塞責許禮平

峰泠
多澂帝属
戊戌陳文義書
張吳丙江月

水花垂弱蒂娟娟　綠雲
輕自足壓羣卉誰言梅
是兄
明于若瀛詠水仙
孟澂先生喁書
丁酉大寒朱小華

孟澂先生雅賞
妍嬌羅袖粉輕匀妝
成晨照窗水僊詩
宋僧照窗水僊詩
戊戌春白雲天

仙子波褵纖舞衣
雄田月偶斜金相當更
吕梅如花似玉兴渡口嗅
卿慎不得同息時
天來宿上塵斜碧
在元霄不持茲波清入閒塵雞
題趙于固水仙圖三首
孟澂人書

得水臨仙天興奇寒香
寂寞動冰肌仙風道骨
今誰有凌搆峨眉誓一
枝
石湖范聖句
題趙子固水仙圖繁堪英句
丁酉人冬偕言何孟澂

北京張賢齊玉孟澂兄教池

005-006
Two bamboo wrist rests

1998, 1999
Decorated with *liuqing* relief of crickets
Inscription: Wang Shixiang
Carving: Fan Yaoqing
Rubbing: Fu Wanli

圖 5.1 《自珍集》載王世襄先生藏蟋蟀臂閣
中國嘉德提供

〇〇五

王世襄先生題「蟋蟀」詩留青竹臂閣

范遙青刻（一九九八）　傅萬里拓

長 30.2 公分　最寬 9 公分

〇〇六

王世襄先生題「蟋蟀」詩留青竹臂閣

范遙青刻（一九九九）　傅萬里拓

長 26.5 公分　最寬 9.1 公分

《自珍集》（三聯出版）中載王世襄先生

題范遙青先生刻蟋蟀臂閣一件（圖 5.1），已

於二〇〇三年北京嘉德秋拍儷松居專場中散

落人間。唯此臂閣製成原因，《自珍集》中

尚未詳細道及。

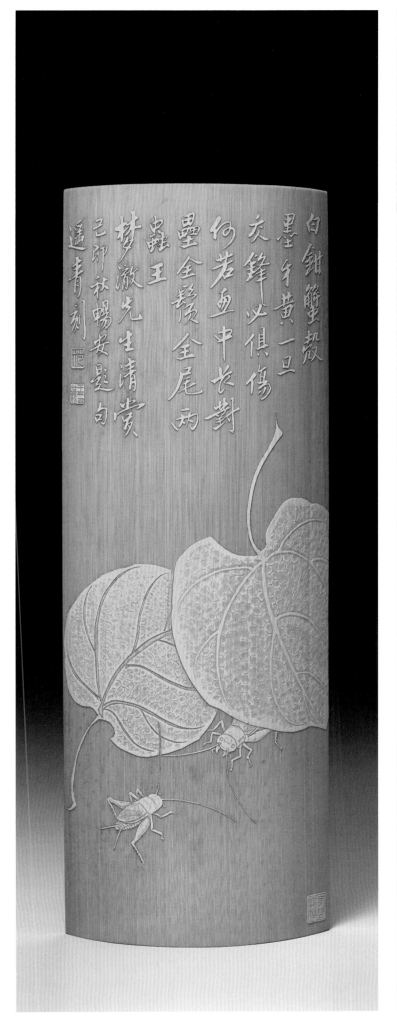

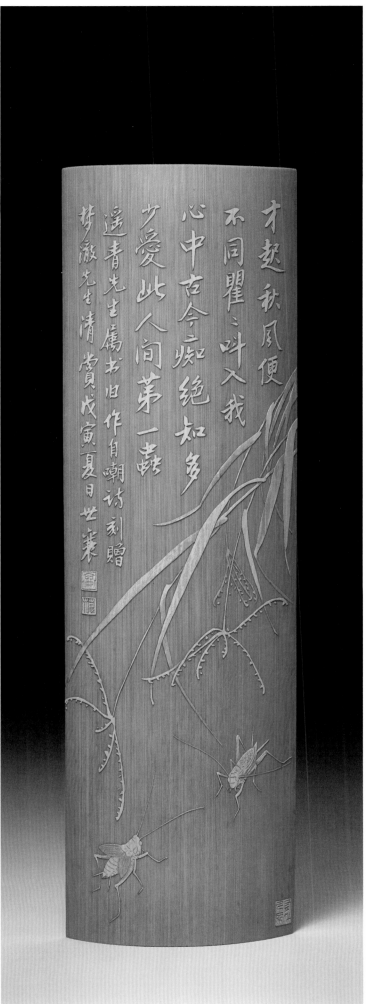

圖 6.2

圖 5.4

圖 5.2　《蟋蟀譜集成》

圖 5.3　王世襄先生題《蟋蟀譜集成》六絕句第一首

一九九六年夏八月某夜，余與田家青兄同往朝陽門內芳嘉園晉謁王老。三伏酷熱，暗無月光，四合院中，摸黑前進，頗有蘇東坡「承天寺夜遊記」之感。入北屋，門邊牆上貼白紙，王老直行榜書：「奉上級指示，不得為人鑒定文物。」牆上掛錦囊裝古琴數牀。坐定，王夫人捧出西瓜一盤，曰：「此物解暑。」

王老出示新作《蟋蟀譜集成》，贈余一冊，扉頁內已題敝款（圖5.2）。翻閱，有自題六絕句代序，後鈐「王千秋印」。不解，請問王老，答曰：「此友人所贈漢印也。」

回牛津以後，精讀《蟋蟀譜集成》，王老自題絕句吟詠再三，靈機一觸，遂函懇王老與范先生作蟋蟀臂閣，范先生果作圖，又承王老題六絕句第一首（圖5.3, 5.4）：

才起秋風便不同，瞿瞿叫入我心中。
古今痴絕知多少，愛此人間第一蟲。

後范先生覆函，有「引來詩一首」之語。原來近年國內鬥蟋蟀大盛，有養家與蟲販，用激素類固醇等藥物餵飼蟋蟀，以求贏局。王老見范先生圖，大有感觸，而再成一絕句（圖6.1），又請范先生另刻一臂閣自藏（圖5.1）。故《自珍集》中所載，與敝藏畫本相同，而題寫各異。

後謁王老，蒙贈《自珍集》中蟋蟀臂閣拓本照片，及新作絕句：

白鉗蟹殼墨牙黃，一旦交鋒必俱傷。
何若畫中長對壘，全鬚全尾兩蟲王。

遂又求范先生另作一圖；王老不憚其煩，為余題寫新作於臂閣之上。故此臂閣所題，與《自珍集》中所載相同，而書法各異（圖6.2, 6.3）。

並見示本末（圖6.4），

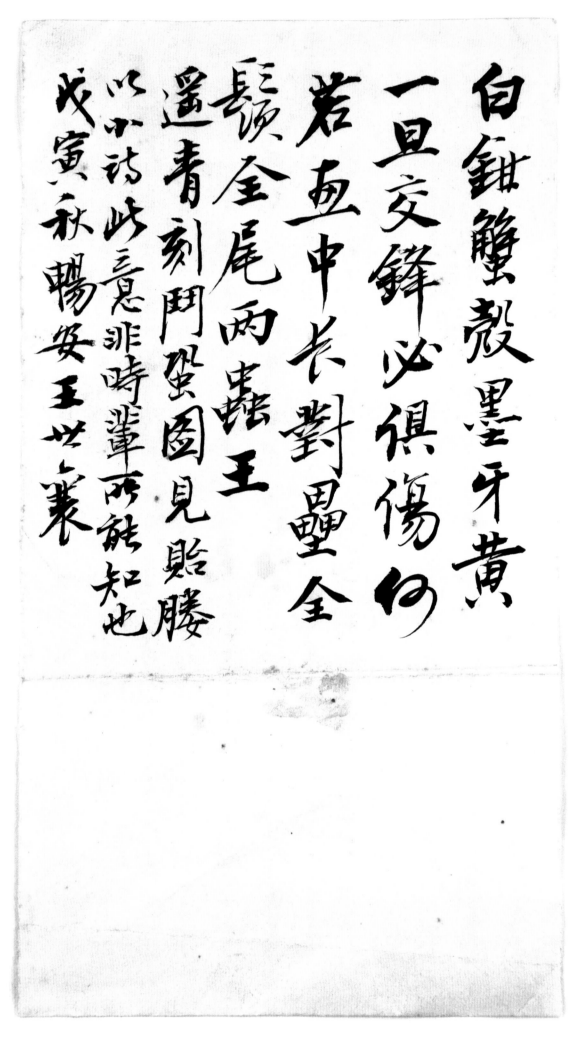

圖 6.1　王世襄先生題蟋蟀絕句

昔年聞趙李卿先生言某秋得黃軸三牙如焦炭
陶仲良得駁青白麻頭鋪比霸雪為七厘許三秋
無敵立各後津沽兩客求借擬攜滬上賭大注均
遭拒絕恐兩王相遇而互傷也前輩之愛蟲如
此有人告我今之養者企冀僥倖獲勝竟有
撇食水烤火電飼興奮劑直至海淘目未分勝
負六足已僵繼以身執終致鬥毆唯利是圖驅
人聽閈不僅虐待動物且有傷人旅世間敗類
有負此蟲多矣可嘆可嘆　王世襄又記
時年八十有
四

圖 6.4　王世襄先生贈

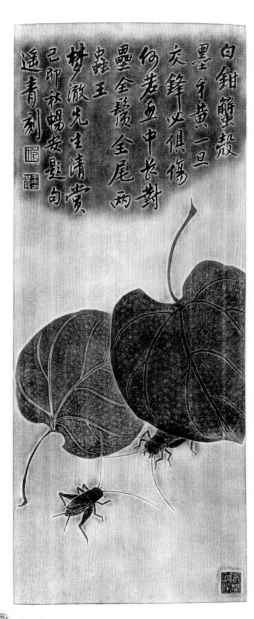

圖 6.3　王世襄先生題蟋蟀臂閣　范遙青刻　傅萬里拓

圖 5.5　王世襄先生題蟋蟀臂閣　范遙青刻　傅萬里拓　何孟澈跋

1998
Decorated with *liuqing* relief of fish among water weeds (Jin Zhang, 1884-1939)
Inscription: Wang Shixiang
Carving: Fan Yaoqing

○○七
陶陶女史「魚藻圖」
王世襄先生題
留青竹橫件

范遙青刻（一九九八）
長 38.5 公分　最寬 10 公分

余一九九○年代在牛津大學攻讀泌尿外科博士，閒讀《莊子》，「觀魚」一則，言簡而意賅：

莊子與惠子遊於濠梁之上。莊子曰：「鰷魚出游從容，是魚之樂也。」惠子曰：「子非魚，安知魚之樂？」莊子曰：「子非我，安知我不知魚之樂？」惠子曰：「我非子，固不知子矣；子固非魚也，子之不知魚之樂，全矣。」莊子曰：「請循其本。子曰：『汝安知魚樂』云者，既已知吾知之而問我，我知之濠上也。」

王老令堂陶陶女史（圖7.1, 7.2），著有《濠梁知樂集》，為畫魚藻專著。後見潘天壽先生作《莊子觀魚圖》，堪作臂閣，因思請王老題此四字。函詢范先生，先生告余曰：「應用王老令堂陶陶女史畫本，方為妥當。」蒙范先生取「魚藻百戲」長卷之一段（圖7.3），刻成橫件，而王老亦欣然命題。（圖7.4）

後謁王老，蒙贈香港翰墨軒出版之《名家翰墨·金章》一冊（圖7.5），始知陶陶女史生平，並得拜讀《濠梁知樂集》。「魚藻百戲」引首為肅親王題，長卷現存故宮博物院。卷後有當時名流多人題詠，其中王樹榮回文詩，堪稱一絕：

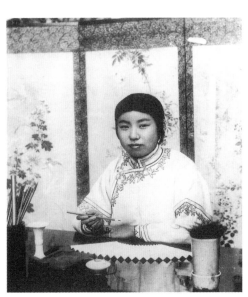

圖 7.1　陶陶女史金章在南潯
翰墨軒提供

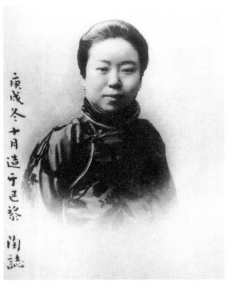

圖 7.2　一九一○年在巴黎，
年二十七歲

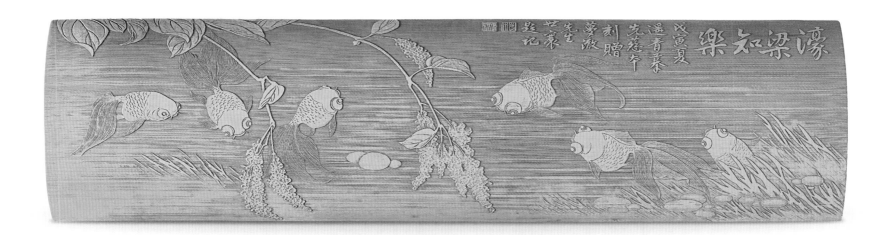

圖 7.4　王世襄先生題「濠梁知樂」

奇姿秀筆慧心靈，赭染丹還黛點青。
池小綴紅花灧漲，鏡圓浮碧荇瓏玲。
遲遲出水穿深草，發發游波唼碎萍。
詩裏畫傳爭逸品，知誰夜月立煙汀。

反讀為：

汀煙立月夜誰知，品逸爭傳畫裏詩。
萍碎唼波游發發，草深穿水出遲遲。
玲瓏荇碧浮圓鏡，灧漲花紅綴小池。
青點黛還丹染赭，靈心慧筆秀姿奇。

「池小綴紅花灧漲，鏡圓浮碧荇瓏玲。
遲遲出水穿深草，發發游波唼碎萍。」「萍
碎唼波游發發，草深穿水出遲遲。玲瓏荇碧
浮圓鏡，灧漲花紅綴小池。」四句無論正讀
或反讀，均與臂閣橫件貼切點題。

圖 7.3　名家翰墨：金章「魚藻百戲」圖局部　故宮博物院藏　翰墨軒提供
Collection of the Palace Museum

圖 7.5

記陶陶女史金章

許禮平　見《舊日風雲‧三集》

筆者辦公室門口，長懸金章寫贈嚴範孫之金魚圖軸，取其魚意吉祥也。每有友好垂詢，在下總是樂為解說。而言者津津，也頗有驕矜自得的意思。

金章（一八八四～一九三九）是浙江吳興人。號陶陶，亦署陶陶女史。國人的名字，多受之於父母。但外號則是自己取的，是最能覘見個人內心。「陶陶」，當然是樂也樂，是「子非魚，安知魚之樂？」而這陶陶的取義，這可想見她的為人和樂。

「子非我，安知我不知魚之樂？」那是古代一次著名的「遊於濠梁之上」的思辯。

她有過一首臨江仙詞，詞題是「楊柳游魚」，上闋寫魚，下半闋寫人。把魚樂和人樂都寫出來了。

雪樣吳縑裁六幅，金鱗寫入圍屏。繡鬐迴處太娉婷。平波隨意綠，弱荇可憐青。

此趣憶從閒裏得，畫情原是魚情。一春親金薰則向往西學，嘗兩度出洋。後在南潯創電燈廠，辦西醫院，是屬於摩登一族的人物。他刻意安排子女接受西方文明。所以金章十四五歲入讀美國教會辦的中西女塾，該校全以英語授課，為她打下扎實的英語根基。十九歲隨兄長金城等出洋，留學英國習西洋美術達三年之久，歸國後繼續專攻畫學。廿六之齡嫁與門第相當的王繼曾（字述勤）。這位王繼曾是福建閩侯望族，祖父王慶雲官至四川總督、工部尚書，伯父王仁堪是光緒丁丑狀元。這王繼曾出身上海南洋學堂，留學巴黎政法大學，歸國後佐張之洞幕，後為清廷駐歐專員。一九〇九年任留法學生監督，時值新婚燕爾，攜妻共赴巴黎，金章又得以遍覽歐西諸博物館之名畫。

金章諸兄弟均有聲於時，而書畫界較熟知的是長兄金城金北樓。金城是亦官亦畫之強人，原係留學英倫法學專材，兼好書畫，

一生從事教育，尤致力提倡女學和放足。而金章以一少年女性出洋，歸來又是從事教育，這自然對於嚴修會有所崇敬，更何況金章的姻親郭則澐又與嚴修為多年老友呢。

金章生長於南潯古鎮的「承德堂」，祖父金桐於上海開埠時做生絲生意致富。而父

這畫原是送嚴修（範孫）的。嚴修更是一次著名的詞中形容金魚可謂盡致，金魚美的姿態在於擺尾，那像女子的款擺羅裙。詞的首句用「雪樣吳縑」，是比喻金魚尾部那輕縑般的薄而通透。用「六幅」形容那羅繖裙般的娉婷雍容；然後又特別點出金魚的「迴勤」。這詞也好像為我懸掛那魚游的情景作解說了。

富收藏。一九二〇年，金城創辦中國畫學研究會，數年之後繼立湖社畫會，培育出有成就之弟子眾多，影響深遠。

金城長金章三妹六歲，自幼教金章寫畫。所以金章隨諸兄赴英倫，習的是西洋美術，歸國後也是專攻國畫，終有所成。金章善花卉翎毛，尤長於魚藻。金城辦中國畫學研究會，金章是導師之一，授一眾閨秀以魚藻。為教學所需，應乃兄之命，撰有《濠梁知樂集》一書作教材，唯未及刊行而卒。金章後來為人所知、為人稱道的就是《濠梁知樂集》。

抗戰間，金章公子王世襄攜此遺稿入川南，深恐亡母著述散佚，遂整理成書，手自工楷謄錄，石印百冊，分贈友好。四十年後的八十年代，復由文物出版社排印出版，惟以所附圖版是黑白兩色，未能顯示原作神韻為憾。

金章存世畫作，以《金魚百影圖卷》為代表作精品。《金魚百影圖卷》作於宣統己酉，廿六歲新婚之時，此卷為紙本，高三十九公分，長千多公分，寫金魚百尾百態，

荇藻掩映，錦水游鱗，曲盡其妙。前有蕭親王題「蓮蕖百戲」引首，後有蕭親王、吳言，金章此作，實為王老整理而成。王老《濠梁知樂集》恐會湮滅。王老昌綏、王式通、袁勵準、林琴南等等名士沒有王老，《濠梁知樂集》恐會湮滅。王老此舉，是「養志」也是「盡孝」！

文革前《金魚百影圖卷》忽自故家散出，幸為故宮博物院購藏。九十年代末王世襄得故宮提供此卷四乘五之正片若干，委託樂集》，係國畫魚藻科發軔之作，當為「藝苑所珍，流傳不替」（金城序語）。

金章當年就讀的中西女塾，校訓是：「積中發外，智圓行方（LIVE, LOVE, GROW）」。中西女塾校歌中有這幾句：

「積中發外，智圓行方，憑將學識整紀綱。更願身心健與康，馳譽中西翰墨場；智圓行方柔且剛，轉移風俗兮趨純良。精神永兮歲月長，勤勤懇懇名顯揚。」衡諸金章，實當之而無愧。

中西女塾出過不少名媛，若國母宋慶齡、外交家龔澎、文學家張愛玲、鋼琴家顧聖嬰等等大家閨秀，都算得上是金章的學妹了。

（甲午中秋後三日）

像北京填鴨「兩食」，印行散頁套裝本之外，另輯入《濠梁知樂集》編為專冊出版，以廣流通。

王老允之。乃收錄其自存金章之花卉翎毛作品十幅，全部彩色印刷，遂有《名家翰墨叢刊》A系列第三十一種《金章·金魚百影》之出版。

王老為此書之編集，費盡心力。筆者尚保存王老為編印事之往來函札，具見一斑。當日王老在北京迪陽公寓出示金章十件畫作，不顧八十五高齡，站在高櫈懸掛畫幅，筆者見老人家擒高擒低實在危險，要幫忙代

文革前《金魚百影圖卷》忽自故家散出，幸為故宮珍藏，垂之久遠。而著述《濠梁知樂集》也早已脫銷多年，遂大膽向王老建議，是否可以小軒印行散頁套裝本。筆者遵命，但覺散頁套裝，流通困難。其時《濠梁知樂集》也早物歸故宮珍藏，垂之久遠。而著述《濠梁知金章憑其《金魚百影圖卷》傳世。且原

008

Zitan brush pot

2008-9
Text and calligraphy: "Letter on recovery" (Lu Ji, Jin dynasty)
Copy and annotations: Qi Gong
Carving: Fu Jiasheng
Rubbing: Fu Wanli

<div>

○○八

啓功先生臨晉陸機「平復帖」
並釋文紫檀筆筒

傅稼生刻 （二○○八—二○○九） 傅萬里拓

左下 「稼生刻字」印

「孟澈雅製」底款 「夢澈」印 「花萼交輝」印

高 21 公分 底徑 23.5 公分

一九九六年夏，回港省親。在恆藝見紫檀大筆筒，筒壁一邊被火烘焦，實如筆筒中之鍾無豔者，藏家均不屑一顧。恆藝主人王就穩先生以微值讓余，代余修整，藏家均不屑一顧。恆藝主人王就穩先生以微凹，中有小洞，洞沿起陽線一道，直如明清官窰瓷器底之雙圈年款，做工絕不苟且。內府所製硬木家具，穿帶均倒棱去邊，圓渾無比。此件筆筒，殆出內府歟？友人見之，戲曰：「或火燒圓明園之子遺也。」

元黃子久《富春山圖卷》，清初吳洪裕欲以殉葬，投之於火，被其姪貞度救出，燒焦一段，裝成《剩山圖》，藏浙江省博物館；餘卷較長，為臺北故宮博物院藏，世所珍寶。近日兩岸所藏合璧展覽，聲名大噪。民國玉雕四大怪傑之一潘秉衡，好在北京曉市發掘玉器殘件，改製以後皆成佳器。「物以不器乃成材，不材之材君子哉」，潘西鳳刻畸型竹臂閣銘，此亦筆筒之喻也。

一九八○年代，余負笈英倫，寄宿中學，課餘自學古文，尤愛劉禹錫《陋室銘》，平仄聲韻，鏗鏘入耳。一九九四年蒙王老賜贈啓功先生行書臂閣（圖甲1.2），遂寶愛啓老墨迹。又嘗於文史館期刊見朱家溍先生所作山水。得筆筒以後，因思或可求啓功先生賜書《陋室銘》，再求朱家溍先生作「陋室圖」，王老賜跋，刻於筆筒之上。為此余致函王老。王老與朱老面晤商討，一九九七年一月覆函（圖8.1）以為：「筆筒上作畫，鐫刻後亦不易看清，而畫時亦與紙上不同，殊難點染。因此建議不如筆筒上只刻啓老所書陋室銘，而請朱老用紙或絹另畫一幅，幅上可容多人題寫。案頭壁上，交輝成趣，豈不更為書齋生色！」余謹受教。

</div>

華萼交輝：孟澈雅製文玩家具 ｜ 034

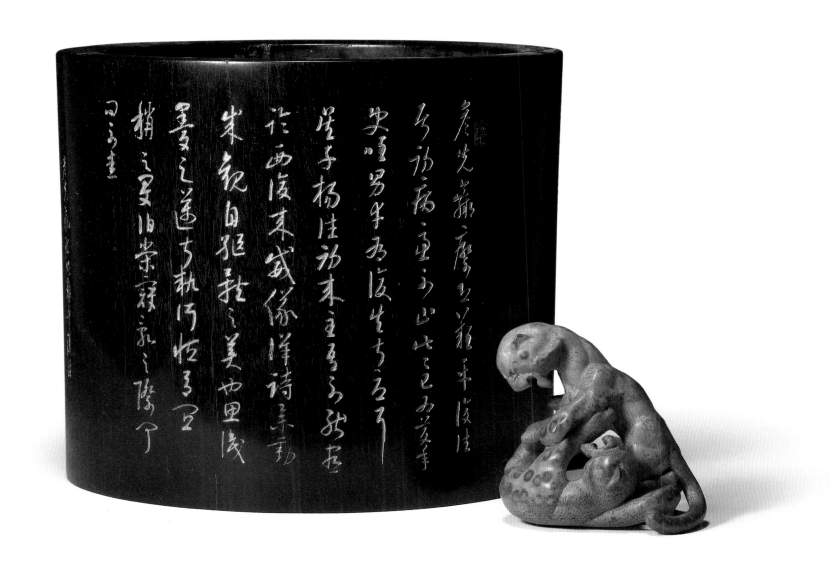

平復帖筆筒與周漢生刻「鬥豹」

孟澈先生：金銀器書及漆書我復印來等收到存檔了。

　　奉最後手教始知您對筆筒之設計，擬集啟老書、朱老畫於一器。昨晤朱老，談及此事。我們認為在筆筒上作畫，鐫刻後不易看清，而畫時亦與紙上不同，殊難點染。因此我們建議不如筆筒上只刻啟老而未（隨室銘（如筆筒並有繪畫及題識，則隨室銘必須寫得很小，啟老年高，字小恐增加為寫困難。從這一點考慮，亦不宜一器並有書畫），而請朱老用紙或絹另畫一幅，幅上另若干人題寫，需題壁上，交輝成趣，豈不更為書齋生色。愚意如此，謹供參考。卽請

文安，並頌春節吉吉！　　王世襄 97.1.27
頃收到范遙青先生來信，提到您請他刻筆筒及朱仙竹筆筒事。

他也認為筆筒上只宜刻隨室銘，不宜再鐫刻畫或題，作筆筒刻水仙極長，作筆筒刻水仙像甚有研究，水仙像長，同竹筆筒高度可銜二顧。故容的意沒問題。謝謝您房。

因范遙青如在筆筒上刻水仙，同竹筆筒難套，一定縮得很小，需嚴縛可。

圖 8.1　王世襄先生 1997 年 1 月 27 日傳真

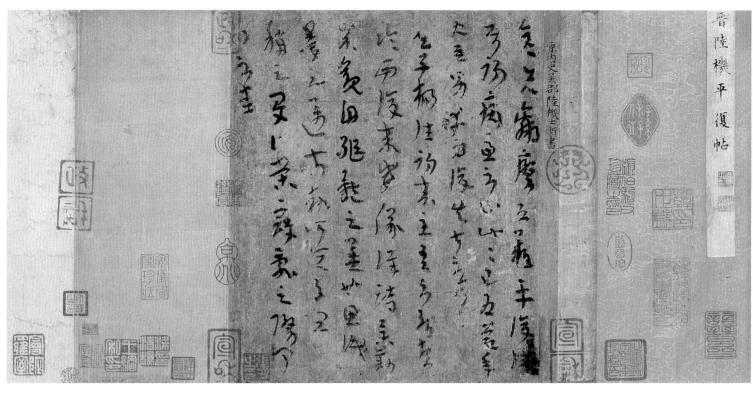

圖 8.2　晉陸機「平復帖」　故宮博物院藏
Collection of the Palace Museum

圖 8.3　啓功先生臨「平復帖」並釋文　華萼交輝樓藏

後攜筆筒至北京，請王老過目。王老
覆函，有「尊藏筆筒，大得可愛」語。王
老又用毛筆箋紙，親函「元白尊兄」代求
賜書，謂余「熱愛祖國文化」。又將該函
副本附余，唯誤書筆筒材質為黃花梨。王
老亦就筆筒大小，用宣紙裁成紙樣，隨函
附上啟老。又教余曰：「卷末與卷首，應
有十厘米之空間分隔，始為好看。」期間
又承傅公熹年先生、田兄家青為求書事
奔走；惜乎啟老年高，眼力未濟，兼政協
會議期間事忙，遂不了了之。而筆筒亦蒙
家青兄暫代保管，逾年始攜歸寒舍。

後十年，見啟老臨晉陸機《平復帖》
並釋文，書贈摯友馬國權教授，足堪借
用。平復帖（圖 8.2），晉代陸機所書，存
世法帖之祖，董其昌以其為：「右軍（王
羲之）之前，元常（鍾繇）以後，唯存此
數行為希代寶。」啟老詠書絕句百首之二
推許為：

翠墨黝然發古光，

金題錦帙照琳瑯。

老夫臂痛愈雜平復往……
屬初病慮不止此已為慶承
使唯男幸為復失前憂耳
吳子楊往初來主吾不能盡
臨西復來威儀詳時舉動
成觀自軀體之美也思識
愛之邁前執所恆有宜
稱之夏伯榮寇亂之際聞
問不憊
一九七五年秋日臨書
啟功時居北京小乘巷老宅寓舍

十年校遍流沙簡，
平復無慚署墨皇。

陸機與帖，二○一一年蔣勳先生大文在《紫禁城》連載，余毋庸贅言。帖原為詒晉齋溥心畬先生藏，張伯駒先生愛之，一九三六年心畬先生索價銀元二十萬，伯駒先生以價昂不能致。翌年，心畬先生遭母喪，急需週轉，得藏園老人傅沅叔先生斡旋，遂以銀元四萬重金收得，傅沅叔先生作長跋，附於帖後。王世襄先生《錦灰堆》二卷「平復帖曾在我家——懷念伯駒先生」，詳有述及。

一九三七年銀元四萬，實為何價？一九三四年，蕭山朱翼盦先生以銀元一萬五百元，買得炒豆胡同清代博多勒噶台親王府第（僧王府）（《中國文博名家畫傳：朱家溍》，《故宮退食錄》）。如無通脹通縮，則《平復帖》之銀元四萬，相當四座僧王府矣！

《平復帖》之一賣一買，薩本介先生於《末代王風：溥心畬》書中，又有至

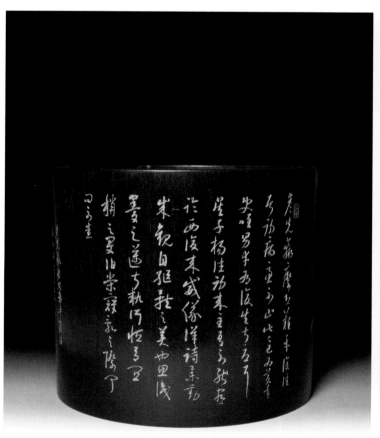

論：「至剛往往至孝，溥曾因母喪割捨心頭之物《平復帖》。在情感與物質文化的天平中，顯然逸士（澈按：溥先生號西山逸士）向情感傾斜。為此張伯駒享了砸鍋賣鐵的美名，而逸士的一片孝心，又是何等悲，何等壯！世已無此至孝之人，竟無人感佩。」

王世襄先生於一九五七年《文物參考資料》刊有「西晉陸機《平復帖》流傳考略」，今載《錦灰堆》壹卷。《平復帖》原文「火箸畫灰」，難以辨讀；啓功先生於一九六一年乃將全帖譯出之第一人。啓老臨此帖時（圖8.3），為十年浩劫之第九年，居小乘巷，環境惡劣，有「卓錐」詩紀之：

寄居小乘巷，寓舍兩間，各廣一丈。南臨煤鋪，時病頭眩，每見搖煤，有幌動乾坤之感。

卓錐有地自逍遙，
室比維摩已倍饒。
片瓦遮天裁薜荔，
方牀容膝臥焦僥。

為刻此筆筒，二〇〇八年蒙《澳門日報》社長李鵬翥先生代為請求馬國權夫人，得蒙俯允，承翰墨軒主人許禮平先生提供原作資料。傅稼生先生代為編排釋文，嘔心瀝血，「發揮最高水平」（稼生先生語），歷二年始刻就。傅萬里先生精心手拓。名書、佳器、良工，三美具矣！

二〇〇九年夏，筆筒刻竣，攜至協和醫院深切治療部，王老已未復能見矣，惜哉！

蠅頭榜字危梯寫，
辣刺棘題閣斧雕。
只怕篩煤鄰店客，
眼花撮起一齊搖。

馬國權教授（一九三一—二〇〇二），字達堂，祖籍廣東南海。容庚先生高足。於文字學、藝術史及考證學著述甚豐。一九七九年應聘來港，任《大公報》編撰。余小學、中學時，每日閱《大公報》「藝林副刊」，於國學知識獲益良多。啓先生曾有長詩贈馬國權教授，載《啓功韻語》卷四：

我有畏友生粵中，
高門峻望源扶風。
家居近在東塾東，
薪火傳自容齋容。
傾河泄露文章工，
學兼今古能會通。
……

彥先羸瘵，□□□雅平復往
子楊往初來主吾不能盡
臨西復來威儀詳跱舉動
成觀自軀體之美也黑□
□□之邁前執所恒有宜

屬初病慮不止此此已為慶承
使唯男幸為復失前憂耳
吳子楊往初來主吾不能盡
臨西復來威儀詳跱時舉動
成觀自軀體之美也黑譜
愛之邁前執所恒有宜

2007
Text: "Inscription for a Lowly Abode"
(Liu Yuxi, Tang dynasty)
Calligraphy: Fu Xinian
Carving: Fu Jiasheng
Rubbing: Fu Wanli

○○九 傅熹年先生書「陋室銘」紫檀筆筒

傅稼生刻（二○○七）　傅萬里拓

左下「稼生刻字」印

「孟澈雅製」底款　「夢澈」印　「花萼交輝」印

高 19.1 公分　最寬底徑 18.1 公分

余及壯，拜讀啟功先生「詩文聲律論稿」與「說八股」《漢語現象論叢》商務印書館），始知辨識古文辭之妙。八股文章，近代每多貶義，然其修辭手法，文章結構之「起、承、轉、合」，於日常生活影響甚深。啟老舉例，見諸戲劇編排，傳統四合院建築佈局等。八股被貶，實於明清兩代科舉考試淪為統治者枷鎖士子之工具耳！

今以啟老之法，試為評點唐代劉禹錫「陋室銘」：

仄　平　平

山不在高，有仙則名。

仄　平　平

水不在深，有龍則靈。

（以上起講）

仄仄　平　平

斯是陋室，惟吾德馨。

（以上承題）

陋室銘

山不在高有仙
則名水不在深
有龍則靈斯是
陋室惟吾德馨
苔痕上階綠草
色入簾青談笑
有鴻儒往來无

求啓老書「陋室銘」未果，為
傅公所知。二〇〇五年春節，與田
家青伉儷到傅府拜年，蒙先生手賜
「陋室銘」小楷二紙（圖9.1,9.2），
皆為硃筆，一用乾隆箋，墨寶誠足
珍貴。藏園老人傅沅叔先生，楷法
宗唐人，傅熹年先生，家學淵源，
所書有令祖遺風。

翌年，又得紫檀筆筒，遂請傅
稼生先生摹刻。原書為長方小條
幅，蒙稼生先生改編為每句六字之
橫幅；稼生先生謙遜，「稼生刻字」
章，刻在傅熹年先生兩印之下，不
施硃。筆筒外壁微凹，傅萬里先生
拓時紙張須特別裁剪，極為費工。

二〇〇八年初，親呈筆筒予傅
公、夫人尊覽。

平　平平　仄　平平
苔痕上階綠，草色入簾青。
（以上第一、二股）

仄　平平　平　仄平
談笑有鴻儒，往來無白丁。
（以上第三、四股）

仄仄平　仄平平
可以調素琴，閱金經。
（以上第五、六股）

平　仄仄　仄　平平
無絲竹之亂耳，無案牘之勞形。
（以上第七、八股）

平　仄　仄　平
南陽諸葛廬，西蜀子雲亭。
（以上轉）

孔子云，何陋之有。
（以上合）

雙數句之末字，「名、靈、馨、
青、丁、經、形、亭」諸字，俱押
下平聲九青韻，而其基本結構，平仄
排列，皆有跡可循也。

孟澈雅製

圖 9.1

圖 9.2

傅熹年先生另賜條幅

陋室銘
山不在高有仙
則名水不在深
有龍則靈斯是
陋室惟吾德馨
苔痕上階綠草
色入簾青談笑
有鴻儒往來无
白丁可以調素
琴閱金經无絲
竹之亂耳无案
牘之勞形南陽

陋室銘
山不在高有仙
則名水不在深
有龍則靈斯是
陋室惟吾德馨
苔痕上階綠草
色入簾青談笑
有鴻儒往來无
白丁可以調素
琴閱金經无絲
竹之亂耳无案
牘之勞形南陽
諸葛廬西蜀子
雲亭孔子云何
陋之有

孟澈先生
高臥斯室錦春
傅嘉儀

010

Pair of scroll weights

2010

Decorated with a couplet on the *qin* zither (calligraphy by Huang Miaozi, 1913-2012)
Carving: Fu Jiasheng
Rubbing: Fu Wanli

○一○ 黃苗子先生書「琴音」聯鎮紙成對

傅稼生刻（二○一○）　傅萬里拓

左下「稼生刻字」印

「孟澈雅製」背款　「夢澈」印　「花萼交輝」印

長35.6公分　寬4.2公分　最厚2.8公分

丙戌（二○○六）元月，苗公於北京安晚寄廬手賜故宮影印對聯「琴音靜流水，詩夢到梅花」（圖10.1），旋即往儷松居呈王老。庚寅歲，蒙稼生尊兄刻成鎮紙，萬里兄手拓。是秋稼生兄與余同至朝陽醫院，鎮紙及拓本呈苗公，公病未能題。今兩公均歸道山，謹識數語，以告來者。壬辰冬夜　何孟澈

琴音靜流水

詩夢到梅花

丙戌春正遺真
琴音靜流水

詩夢到梅花
甘子大統宇盧書

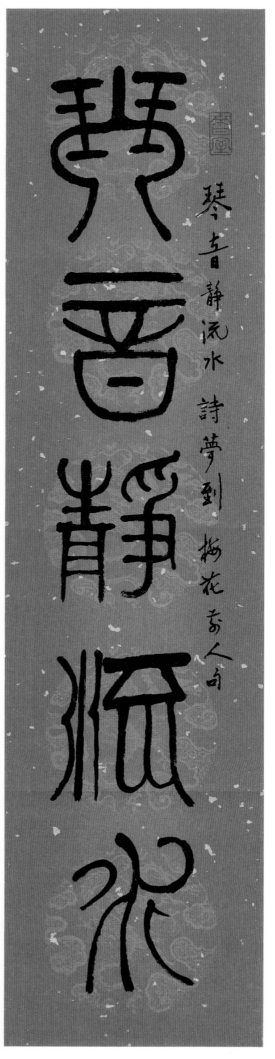

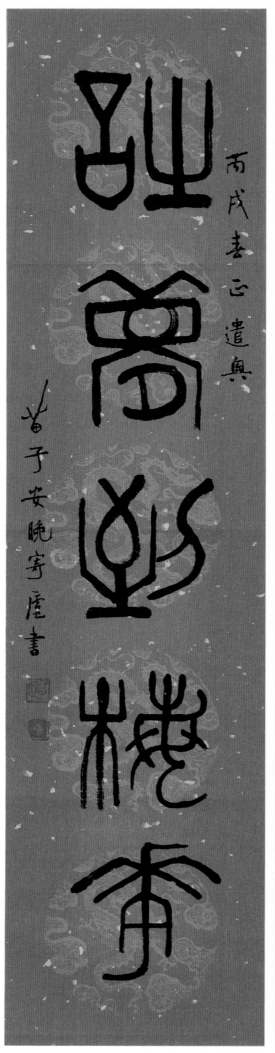

琴音靜流水 詩夢到梅花奇人句

丙戌春正遺奧

苗子安晚寧廎書

圖 10.1　黃苗子先生書故宮影印「琴音」聯

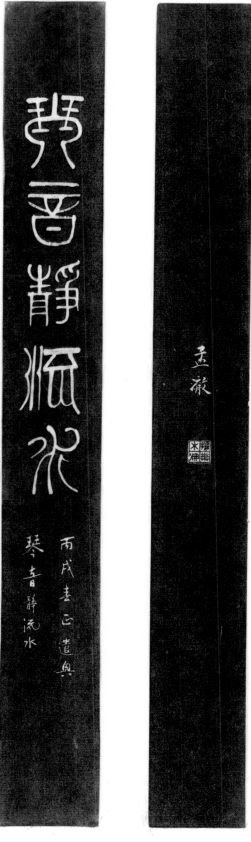

丙戌元月苗公於北京安晚寄廬手賜故宮影印對聯旋即往儷松居呈王老庚寅歲冬

稼生尊兄刻威鎮紙萬里兄手拓是秋稼生兄興余同至朝陽醫院鎮紙及拓本呈苗公公病

未能題今雨公均歸道山謹識數語以告來者 壬辰冬夜何孟澈

雅製

詩夢到梅花

苗子安晚寄廬書

琴音靜流水

丙戌春正道兄

孟澈

2016
Text from *A New Account of the Tales of the World* (Liu Yiqing, Southern dynasties)
Calligraphy: Dong Qiao
Carving: Fu Jiasheng
Rubbing: Fu Wanli

○一一
董橋先生書「世說新語」紫檀鎮紙

傅稼生刻（二〇一六）傅萬里拓

左下「稼生刻字」印

「孟澈雅製」背款　「夢澈」印　「花萼交輝」印

長 34.6 公分　最寬 10 公分　最厚 3 公分

《世說新語・賢媛》：「桓車騎不好著新衣。

浴後，婦故送新衣與。車騎大怒，催使持去。婦更

持還，傳語云：『衣不經新，何由而故？』桓公大

笑著之。」

余愛其意，因取竹臂閣，畫圖，請朋友先製成

原大楠木模型，再用小葉紫檀製作。求董先生書

（圖 11.1），字由傅稼生先生精刻，傅萬里先生精拓。

董先生見鎮紙，喜而笑曰：「吾書分毫不爽。」

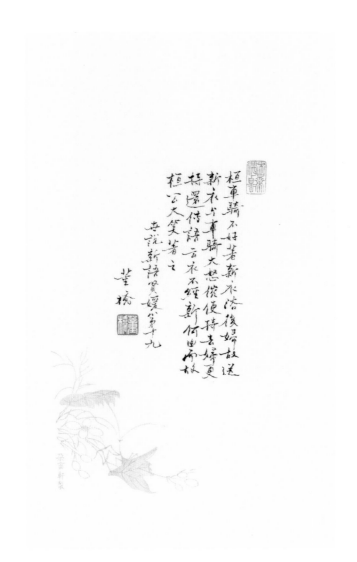

圖 11.1　董橋先生書「世說新語・賢媛」

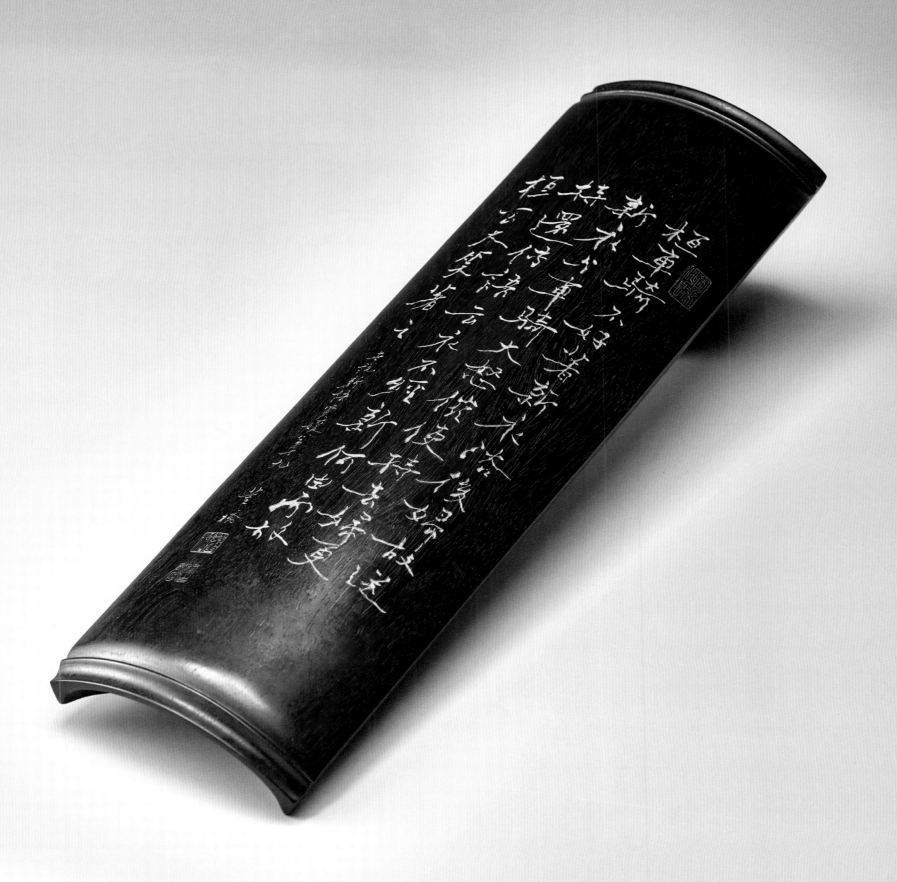

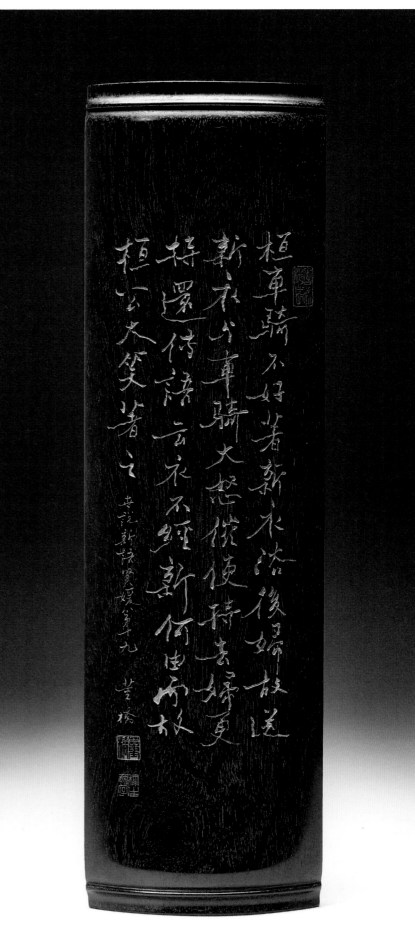

孟澈雅製

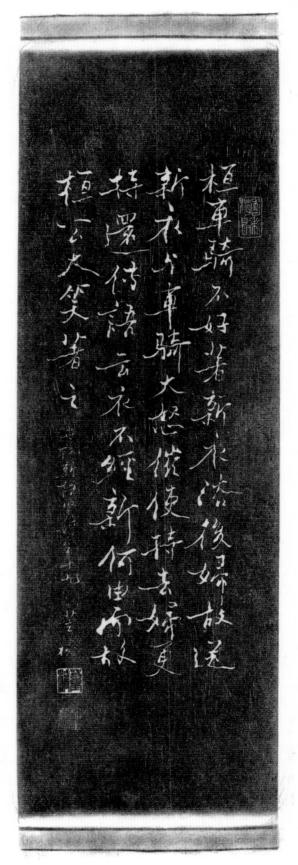

2006
Text: "When I come back from the Five Great
Peaks, then I shall look at the hills"
Carving: Chen Ziwei (decoration),
Fu Jiasheng (text)

〇一二

「五嶽歸來始看山」印

陳子衛琢　傅稼生篆（二〇〇六）

「石醉」款

二〇〇二年遊香港蒲臺島見題壁詩：

開門日日見青山，只見青山不老顏。

我問青山何日老，青山問我幾時閒。

因用其韻：

怡悅詩書益壽顏，浮生如寄學偷閒。

龍泉三尺藏箱篋，五嶽歸來始看山。

印乃福建福清陳子衛用壽山三色芙蓉石
琢成，題為「悠然自得」，陽文款「石醉」，
子衛先生之號也。江邊懸崖樹陰之下，泊一
小舟，漁翁於舟首閒觀宇宙。其構圖令人
想起張大千之潑彩巨構「桃花源」（圖 12.1），
其意境則合柳宗元「漁翁」：「漁翁夜傍西
巖宿，曉汲清湘燃楚竹。煙消日出不見人，
欸乃一聲山水綠。迴看天際下中流，巖上無
心雲相逐。」

印文請稼生先生刻。

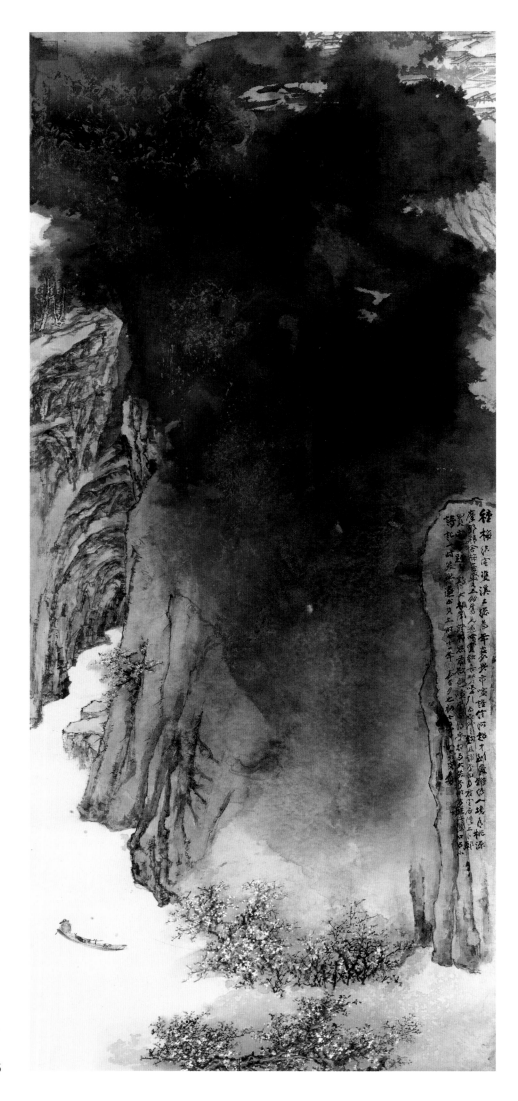

圖 12.1　張大千「桃花源」蘇富比提供
Peach Blossom Spring. Zhang Daqian.
Photograph Courtesy of Sotheby's, Inc. © 2016

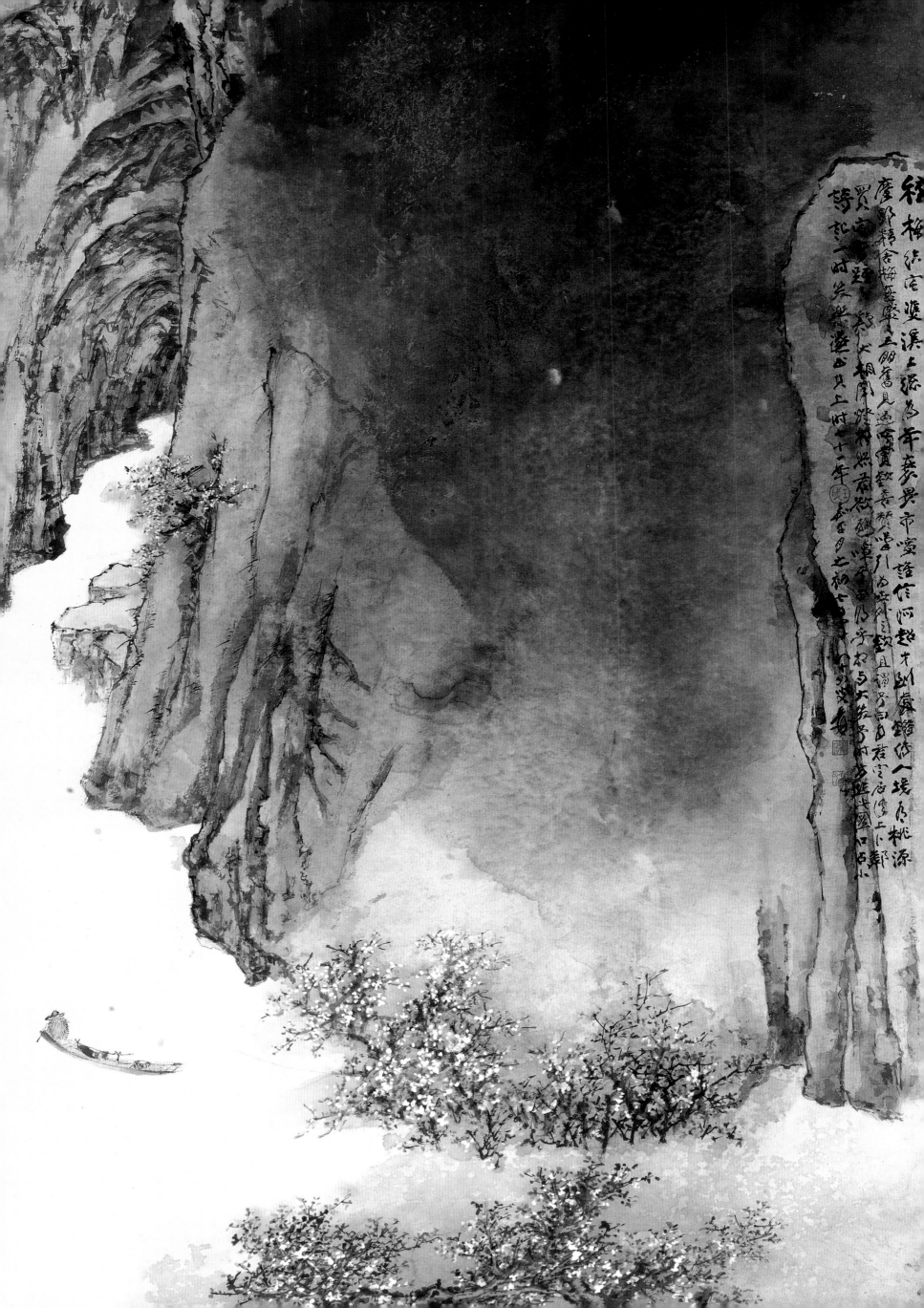

○一三

013
Seal

2007
Text: "The Hall of Looking at the Hills"
Carving: Fu Wanli

「看山堂」印

傅萬里篆（二○○七）
「丁亥冬 萬里」款

寒舍面山，是故見前人句「開門日日見青山」（見前例），即有所感，及用其韻，得四句，乃取末句「五嶽歸來始看山」意，顏寒齋曰「看山堂」，又請傅萬里先生篆印。

昔玄朗禪師以書招永嘉玄覺禪師山居，師答曰：「若未識道而先居山者，但見其山，必忘其道。若未居山而識道者，但見其道，必忘其山。是以見道忘山者，人間亦寂也；見山忘道者，山中乃喧也。」此看山之一端也。

青源惟信禪師，論修佛悟道，「參禪之初，禪有悟時，禪中徹悟」，三重境界，曰：「老僧三十年前來參禪時，見山是山，見水是水；及至後來親見知識，有個入處，見山不是山，見水不是水；而今得個體歇處，依然見山還是山，見水還是水。」此看山之第二端也。

王國維《人間詞話》：「古今之成大事業、大學問者，必經過三種之境界：『昨夜 西風凋碧樹。獨上高樓，望盡天涯路。』此第一境界也。『衣帶漸寬終不悔，為伊消得人憔悴。』此第二境界也。『眾裏尋他千百度，驀然回首，那人卻在，燈火闌珊處。』此第三境界也。」此看山之第三端也。

啟功先生《論書絕句百首》自序云：

「不佞功自幼耽於習書，曾步趨前賢論述，而每苦柄鑿難符，一旦奮然自念，古人人也，我亦人也，誰不吃飯厠矢，豈其人一作古，其書其法便迥異於後世人人人哉？又有清書家論書，每從石刻立說，豈必經斧斤鐔蠟，始能傳柴几練裙之妙乎？此積疑之初釋也。又見古之得書名者，並不盡根於藝能，官大者奴僕視眾人，名高者生徒視儕輩，其勢其地既優，其迹其聲易播。後之觀者，遂動色相嗟，以為其秘不可窺，其妙不可及。此積疑之再釋也。」此看山之第四端也。

戊戌（二〇一八）初夏，余告董橋先生曰：「於天星碼頭有機蔬菜市場，見本港種植之春韭紫茄，苦瓜秋菘，豆苗玉米，竹蔗青葱，隨時序而層出，依物候得稼豐，較見名貴藝術品，更為悦目賞心。」董先生答曰：「人生境界如此，孟澈你得道了，恭喜恭喜！」

「一分齋」印兩方

朱文印「庚寅萬里」款

白文印「己丑傅萬里刊」款

傅萬里篆（二〇〇九，二〇一〇）

014
Two seals

2009, 2010
Text: "One-Part Studio"
Carving: Fu Wanli

印贈余。

印成，萬里先生覺不愜意，又治一朱文

先生治「一分齋」印，以紀其事，白文

其一，藝術家，十分佔其九。因請萬里

雕刻則全賴藝術家。余之功，十分只佔

余訂造文玩，提供概念與佈局，而

因被批判為「蔑視勞動人民」。

周教授謂，二十世紀六七十年代，計成

主，猶須什九，而用匠什一。」據陳從

也，能主之人也。」又云：「第園築之

『三分匠，七分主人』之諺乎？非主人

即云：「世之興造，專主鳩匠，獨不聞

明代計成《園冶》首篇「興造論」

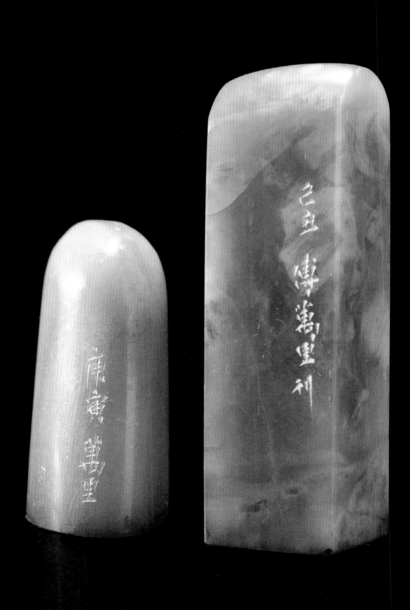

○一五

「手作生涯」印

李智篆（二〇一七）

「丁西歲末白完」款

○一六

「食古而化」印

李智篆（二〇一七）

「丁西白完」款

015
Seal

2017
Text: "A career of the hand"
Carving: Li Zhi

016
Seal

2017
Text: "Feed on antiquity and transform it"
Carving: Li Zhi

何孟澈進行機器人手術

構思此印，余又有感焉。余業醫，專攻泌尿外科微創手術，所得皆仰雙手。外科醫士與雕刻家，黃金時代當在三十至六十歲間，誠「美人自古如名將，不許人間見白頭」之謂也。前者所作，日久湮滅無存；後者所作，數百年後，尚可為人稱道。則藝術可以不朽，醫術不能永存也。

余請李智先生篆。

世人好古，青銅每誇三代，畫每矜宋元，瓷每寶官汝哥琺瑯彩。查藝術品只重精劣，實無分今古。現代資訊發達，博物館林立，今人所見，當勝古人多矣。古舊之物無我，倘能食古而化，則今之物有我。王世襄先生「自珍集」序：「人生價值，不在據有事物，而在觀察賞析，有所發現，有所會心，使上升成為知識，有助文化研究與發展。」允稱至論。

拙序（19頁）亦為印文註腳。余請李智先生篆。

「怡悅詩書」隨形紫檀大鎮紙

傳稼生書並刻（二〇一七）

「五嶽歸來始看山」背款印

最長 44 公分　最寬 15.1 公分　厚 4.3 公分

017

Large, naturally shaped *zitan*
scroll weight

2017

Inscription: "Rejoicing in poems and
books" (Kössen Ho)
Calligraphy and carving: Fu Jiasheng

圖 17.1　2017 年「孟澈雅製」月曆

二〇一六年冬，設計翌年「孟澈雅製」月曆封面（圖
17.1），擬用拙句「五嶽歸來始看山」（見〇一三項），遂請稼生先
生書，書法甚佳，又有請刻鎮紙之議。

先請二友，另式做楠木原大模型，再請用小葉紫檀製作。
造成寄至予手，發覺木材與想像頗有距離。

求證莫過做實驗，遂取出庫存十多年小葉紫檀料一枝，請
德仁師傅開剖，余在場觀察全程，得以了解木屑、木紋、新
剖木色與木料氣味。

開出鎮紙料，類似巨人之足，頗有氣勢，與稼生兄商議，
不如就其原形磨滑，鐫刻其上。製成以後，半雕半樸，有眼目
一新之感。

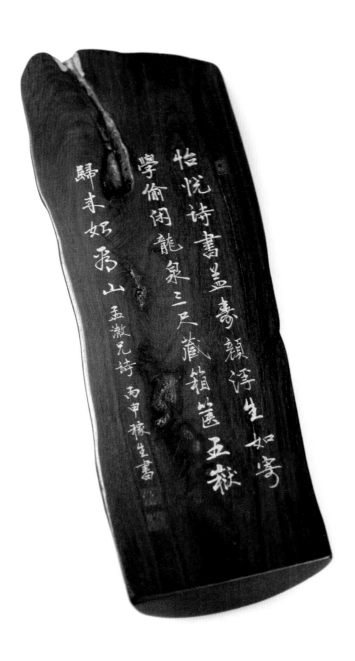

018

Bamboo cross-piece

1998
Decorated with *liuqing* relief of bamboo
(Fan Yaoqing)
Inscription text: "How could I go a day
without these gentlemen?"
Calligraphy: Wang Shixiang
Carving: Fan Yaoqing

王世襄先生題「何可一日無此君」

留青竹橫件

范遙青刻（一九九八）

右下「君子之風」印

長 32.5 公分　寬 9.4 公分

圖 18.1　王世襄先生題「何可一日無此君」

《世說新語‧任誕》：「王

子猷嘗暫寄人空宅住，便令種

竹，或問：『暫住何煩爾！』

王嘯詠良久，直指竹曰：『何

可一日無此君。』」

因取世說新語「何可

一日無此君」句，求王老

書（圖18.1），請遙青先生刻

臂閣或橫件（對頁圖），畫本

未中矩矱，王老歷年耿耿於

懷，故日後又作以下三例（見

〇一九、〇二〇、〇二一項）。

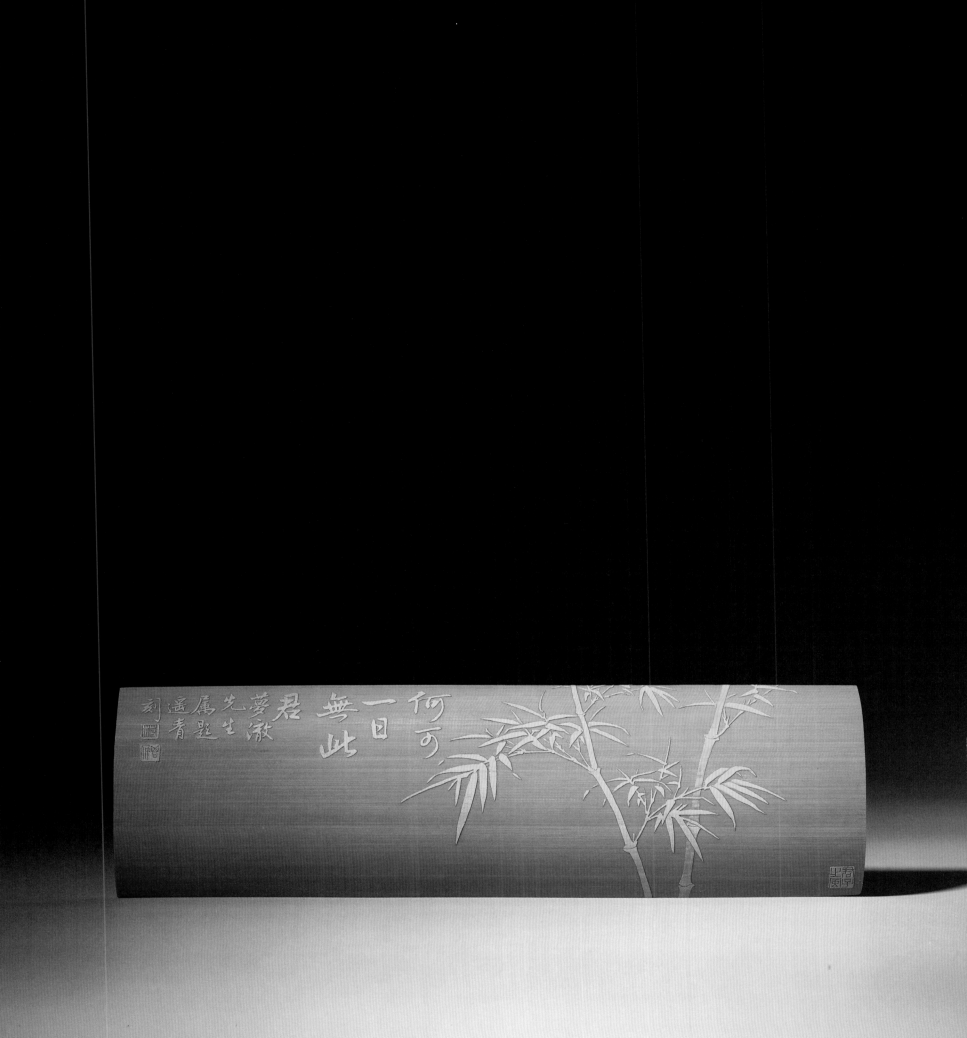

019

Huanghuali brush pot

2007

Decorated with *Bamboo Stalk* (Ni Zan,
Yuan dynasty)
Carving: Fu Jiasheng

○一九 元代倪瓚「竹枝圖」黃花梨筆筒

傳稼生刻（二〇〇七） 傅萬里拓

圖右下「丁亥冬日稼生刻」款 「稼生之印」印

「孟澈雅製」底款 「夢澈」印 「花萼交輝」印

高 19.5 公分 底徑 20.8 公分

吾家舊有廢園，在山北麓，正對香港島太平山南峯，山下漁港，檣影處處；園中遍植粵中花果，兒時嬉遊其間，其樂無窮。園之最高處，在半山，植竹兩圍，高插天際，葉如箭簇，望之有干霄凌雲之想。

再上，茅草高逾人頭，野犬長蛇出沒，小兒不敢涉足矣。

稍長，隨長輩往觀神功粵劇，戲棚以杉木巨竹搭成框架，外施鐵皮（圖19.1），中設神位，正對戲臺，榜書三字：「敬如在」，蓋取「敬神如神在」之意。建築形式，為「重檐歇山」殿，與故宮三大殿之保和殿同制，則神祇可與帝王並尊；南方蕞爾小地，民間匠師，竟無意有意作出帝王制式，豈「禮失求諸野」耶？宋代王禹偁，黃州作竹樓，不過小樓二間；而戲棚旬日可搭就，數日可拆卸，棚內置戲臺，可容觀眾數百，竹之為制，不亦偉哉！

圖 19.1　廿一世紀初香港神功粵劇戲棚　何孟澈攝

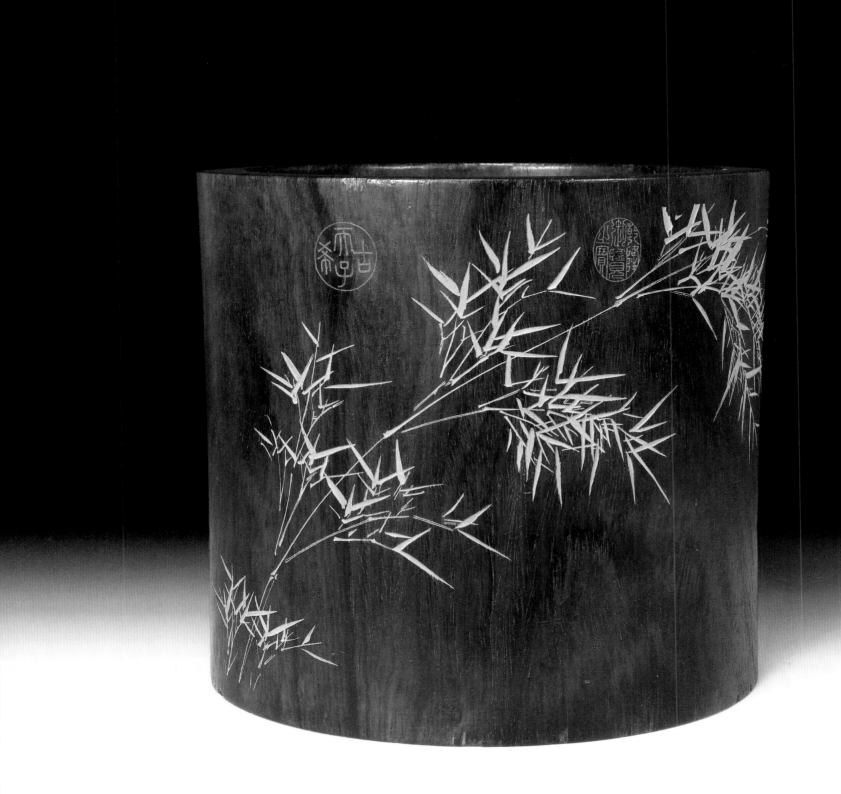

圖 19.3　雨態　何孟澈攝

圖 19.2　晴姿　何孟澈攝

一九八〇年代初，國家開放，廣東粵劇團來港演出，有「搜書院」一齣，寫雍正乾隆間海南島瓊臺書院舊事，一九五〇年代由瓊劇編為粵劇，為膾炙人口之作。劇中一折，謝寶步月抒懷，聞聲問寶，由名伶文覺非扮演。書院掌教謝曰：「此是何聲？」書僮應曰：「莫非是孤雁哀鳴？」謝寶曰：「非也。」書僮又曰：「莫非是杜鵑啼血？」答曰：「亦非也。」隨即唸白：「非因風弄竹，不是雨淋鈴，民間多疾苦，四野有悲聲！」則竹之為物，亦可令人怵目驚心若此。

余在英倫學習工作二十年，每作蓴鱸之思，二〇〇一年買棹歸國。居所窗外，有竹一叢，橫斜而出，晴姿（圖 19.2）雨態（圖 19.3）各有不同，即颱風之中，搖曳往復，亦枝幹無損。香港回歸十年國寶展，見倪雲林「墨竹橫卷」（圖 19.4），敏求精舍前輩王南屏舊藏，疏枝茂葉，直如窗前小景。

黃花梨大筆筒，刻此墨竹最為相宜，稼生先生亦以為是。其紋理較粗，礙人眼目，故移置倪題之後，則畫面更趨統一完美。唯此舉若在二百年前，可坐大逆不敬之罪，定株連甚廣。稼生先生署款用篆書，直迫傅抱石先生，與倪題、御題行書有所變化。御印六枚：「乾隆御覽之寶」、「古稀天子」、「三希堂精鑑璽」、「宜子孫」、「乾」「隆」，皆稼生先生精心之作。

倪畫之上，原有乾隆御詩，礙人眼目，故擱置倪題營位置」。倪畫之上，原有乾隆御詩。

唐張彥遠《歷代名畫記》，載謝赫「論畫之六法」，其五曰「經營位置」。

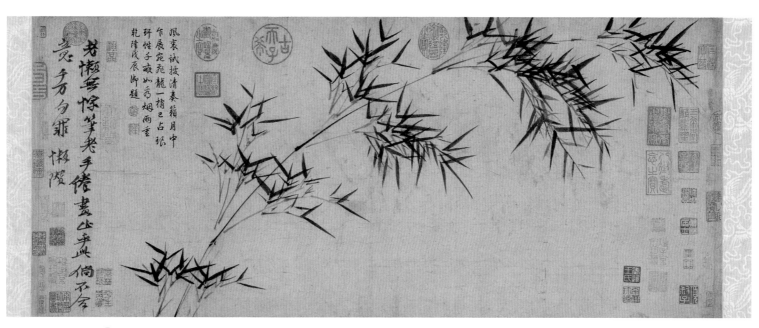

圖 19.4　倪瓚「竹枝圖」　故宮博物院藏
Collection of the Palace Museum

王老對竹，情有獨鍾。溯一九四二年，王先生二十八歲，手摹明代「高松（遯山）竹譜」(圖20.3～20.4)，自跋云：「……溽暑伏案，揮汗如雨，日以繼夜，凡一閱月而藏事，腕底目中，無非勁節清風，甫一交睫，修影即來，心愛好之，未嘗以為苦……日日浸淫其中，塵囂自遠，不啻一劑清涼散，祛暑妙方，以斯為最。余與此君，信有殊緣也！」王老晚年，摹本已捐贈北京圖書館矣。

二〇〇六年，余請稼生先生刻趙孟頫行書 (例074)、吳瓘畫梅竹筆筒 (例026) 兩個，呈王老，王老欣為題寫「孟澈雅製」四字，亦刻於此筒筒底。倪瓚竹枝圖筆筒刻竣，尚未填石綠，余親自送呈王老尊覽，王老時年九十三歲，持起細觀，連呼筆筒既大又重，蒙其頷首。

越二年，香港回歸假日，晴窗下把玩筆筒，偶得四句：

案頭枝葉分明。

窗外雲林粉本，(倪瓚，號雲林)

獨愛此君勁節，(《世說新語·任誕》：王子猷嘗暫寄人空宅住，便令種竹，或問：「暫住何煩爾！」王嘯詠良久，直指竹曰：「何可一日無此君。」)

伴余天雨天晴。

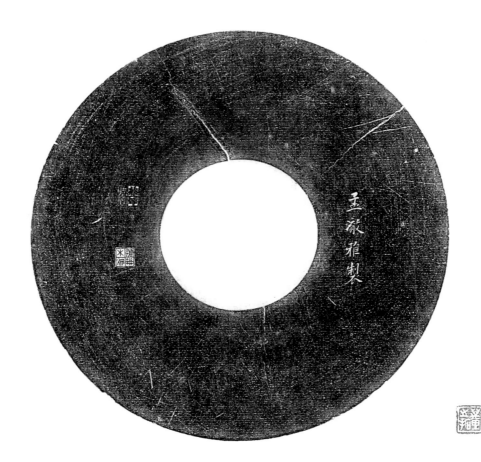

王世襄先生手摹明代「高松竹譜」
押花葫蘆筆筒

高 14.5 公分　最寬底徑 10.8 公分
萬永強監製（二〇一二）

020

Bottle gourd brush pot

2012
Impressed with extracts from *Gao Song's Guide to Bamboo* (Ming dynasty)
Calligraphy: Wang Shixiang
Workshop of Wan Yongqiang

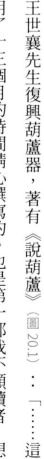

王世襄先生復興葫蘆器，著有《說葫蘆》（圖20.1）：「……這是我用了十三個月的時間精心撰寫的。也是第一部我不顧讀者，想怎樣寫就怎樣寫（的書）。這也是我的得意之作，沒有第二人寫得出來。用文言，要求有文采。……此書香港出版，印得考究，不惜工本……」（一九九四年七月二十一日致范遙青函，《竹墨留青》）

二〇〇五年夏，余謁王老時請題《高松竹譜》，王老臉色大變，蓋為盜印本，向余索取。該年十月，回贈題款本（圖20.2）。

二〇一二年，萬君永強告余有範成葫蘆筆筒，余遂出該譜內「疏淡」兩圖，又取「重人晴竹葉」一段，摘出數句，請萬君監製押花葫蘆筆筒，數月而成。

圖 20.1　王世襄先生贈「說葫蘆」題款本

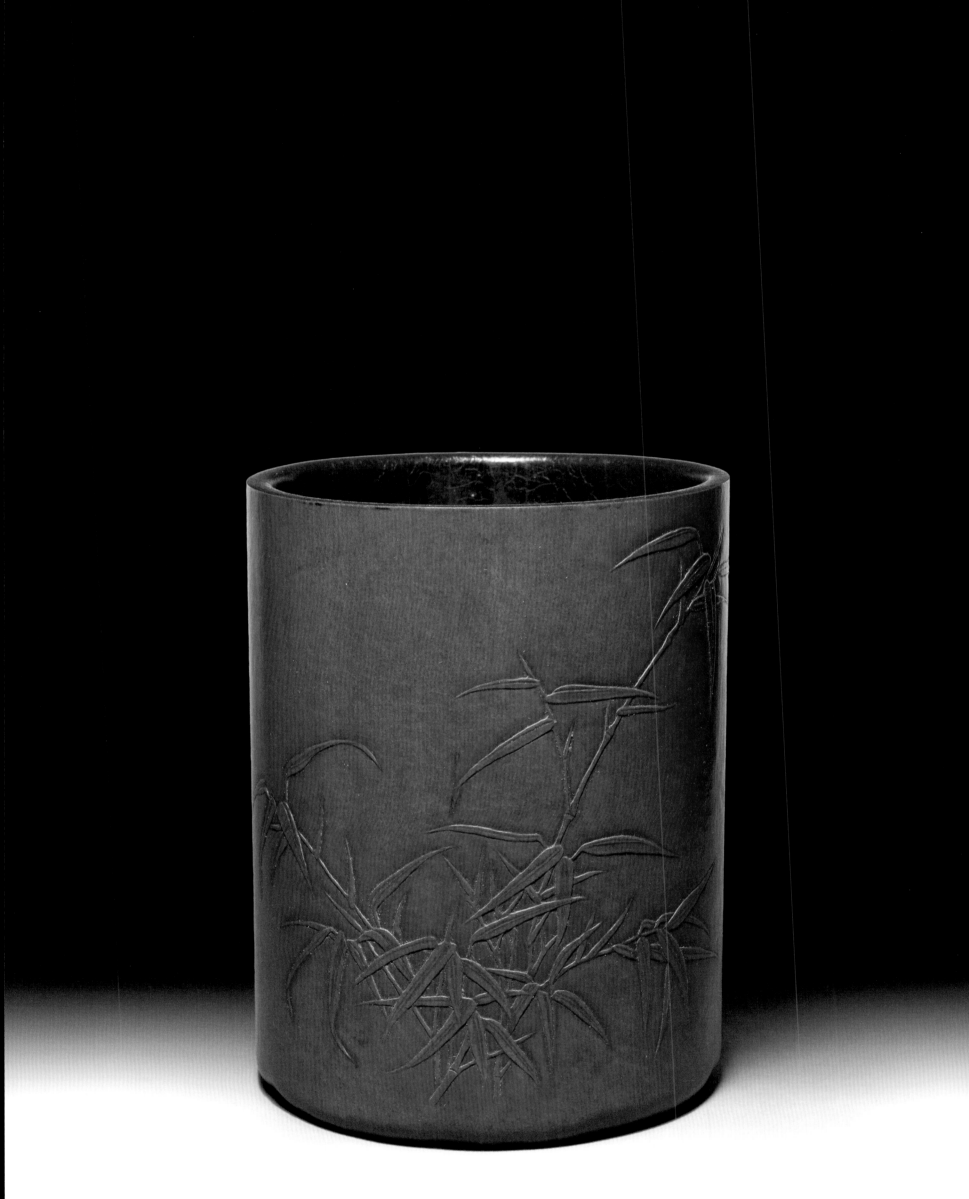

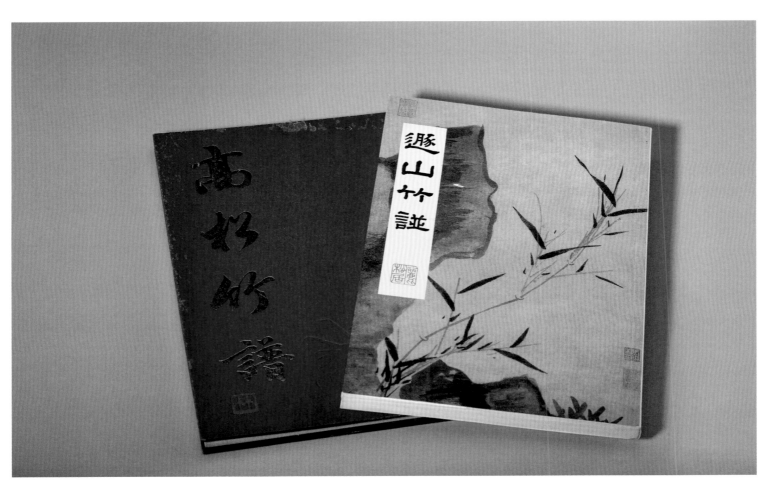

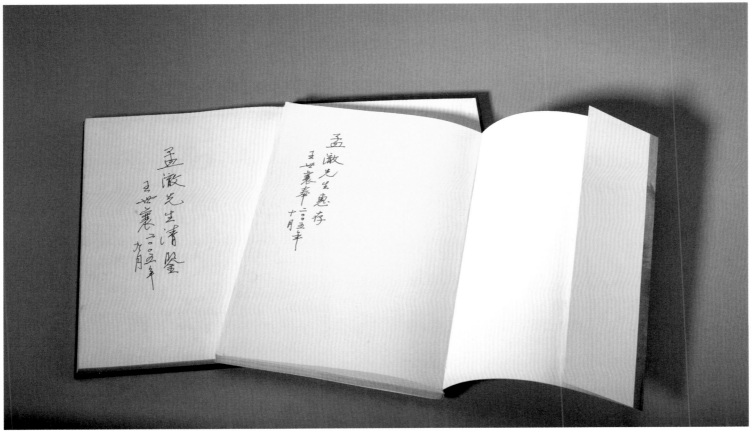

圖 20.2　王世襄先生贈《高松竹譜》題款本兩種

021

Bamboo wrist rest

2010

Decorated with *liuqing* relief of *New Bamboo*
(Gu An, Yuan dynasty)
Carving: Chen Bin
Rubbing: Fu Wanli

〇二一

元代顧安「新篁圖」留青竹臂閣

陳斌刻（二〇一〇）　傅萬里拓

圖左下「陳斌」印

背右下「夢澈」印　「花萼交輝」印

高 38.4 公分　最寬 10.8 公分

元代顧安「新篁圖」（圖 21.1），藏北京

故宮博物院，似寫唐代韋應物「對新篁」

詩意：

新綠苞初解，嫩氣筍猶香。

含露漸舒葉，抽叢稍自長。

清晨止亭下，獨愛此幽篁。

圖為葉恭綽與王南屏兩先生舊藏，初篁

綠籜，出自荊棘之中，似喻王世襄先生於

一九七〇年代艱苦環境之中，為復興竹刻作

出卓越之貢獻。

余二〇〇九年至上海參加泌尿外科國際

會議，抽暇至嘉定，於法華塔旁小店遇見學

徒陳斌，翌年向其訂製。信「千里馬常有，

而伯樂不常有」也。

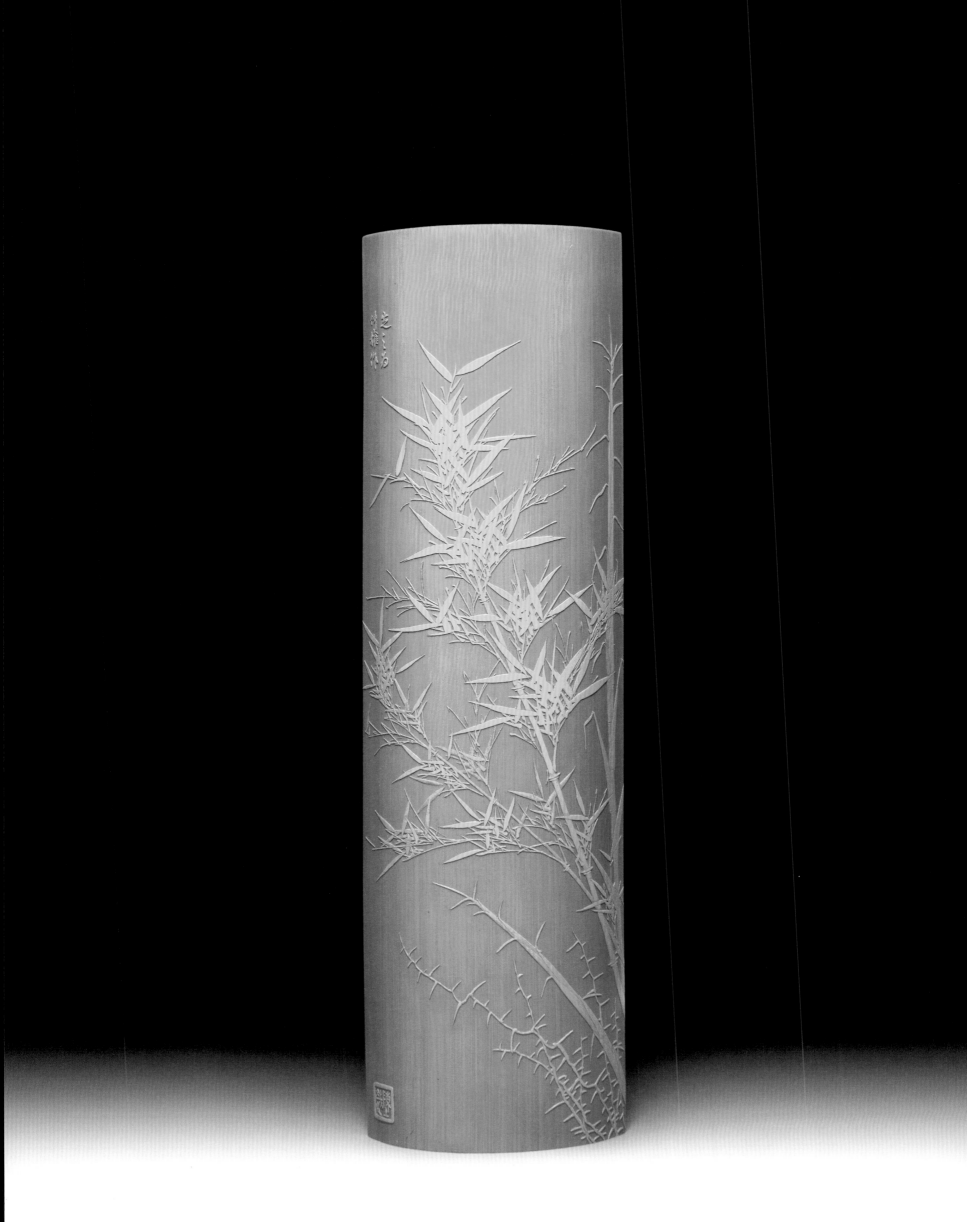

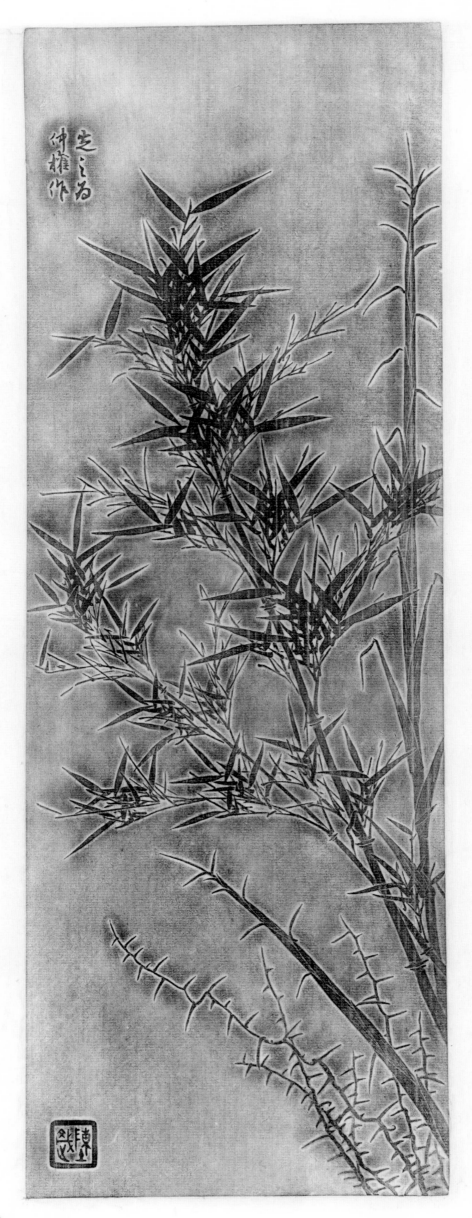

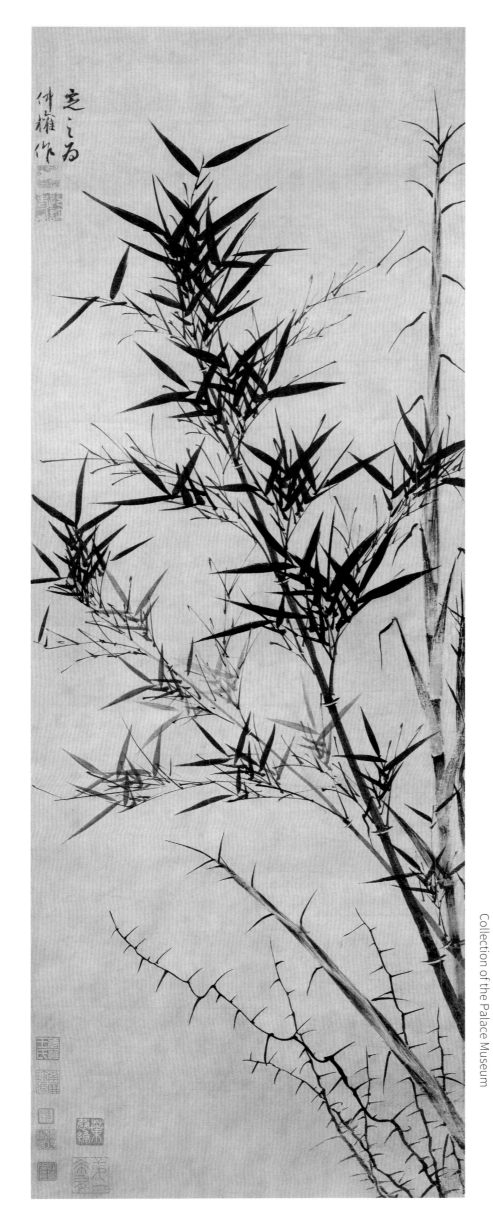

圖 21.1 「新篁圖」元代顧安 故宮博物院藏
Collection of the Palace Museum

傅稼生刻（二〇〇五）　傅萬里拓

圖左下「乙酉秋日稼生刻」款　「稼生」印

「孟澈雅製」底款　「夢澈」印　「花萼交輝」印

「舊時月色樓」藏

高 16.2 公分　底徑 13.7 公分

022

Brush pot

2005

Decorated with a painting of plum blossom
(Yang Buzhi, Song dynasty)

Carving: Fu Jiasheng

Rubbing: Fu Wanli

Collection of Tung Chiao

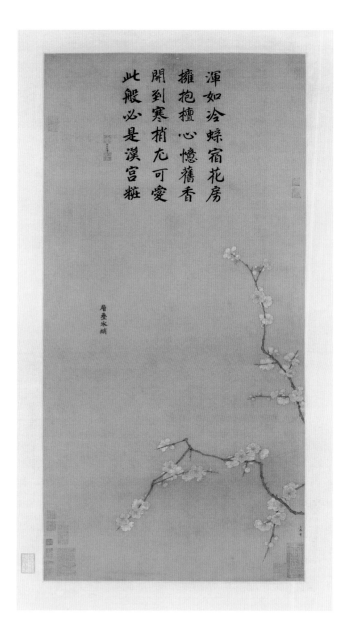

圖 22.1　宋代馬麟《層疊冰綃圖》　故宮博物院藏

Collection of the Palace Museum

馬麟所繪《層疊冰綃圖》（圖 22.1），宮梅也，千嬌百媚，如溫室之植物。揚補之《四梅圖》，村梅也，有崢嶸鐵骨之感。因選「欲開」一段（圖 22.2），請稼生先生鐫刻。

呈董橋先生，不期寫成「初八瑣記」一文（見本書卷二「師友寵題」），譽為：「疏枝冷蕊沒有一刀不雕出荒寒清絕的意境」，「畫裏花卉最怕畫滿，滿了是富麗媚俗的宮廷鋪張，疏了才滋潤得了書窗下的荒村情懷。揚無咎的梅花世稱『村梅』，那是存心抗衡『宮梅』的高士精神。」

圖 22.2 《四梅圖》「未開」「欲開」 宋代揚補之 故宮博物院藏
Collection of the Palace Museum

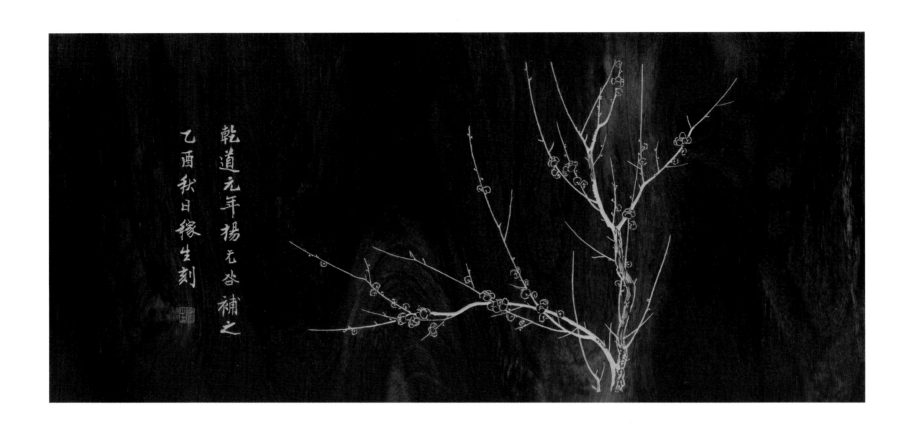

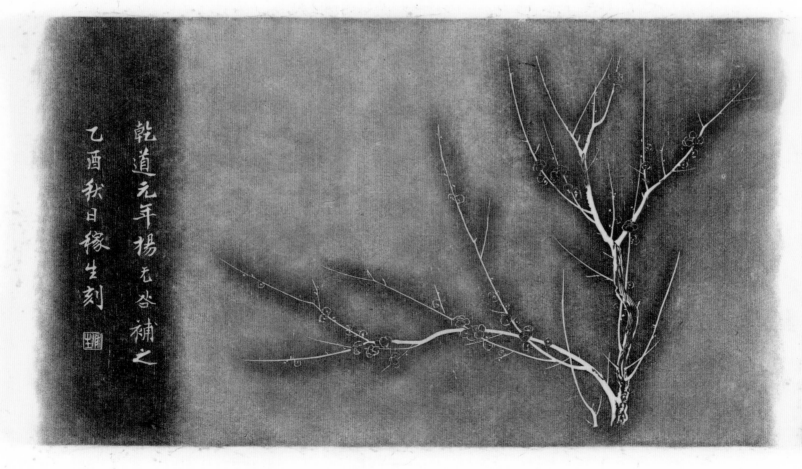

2008
Decorated with *liuqing* relief of *Plum Blossom* (Wang Mian, Yuan dynasty)
Carving: Zhu Xiaohua
Rubbing: Fu Wanli

元代王冕「梅花圖」留青竹橫件

圖左「朱」印「小華」印

朱小華刻（二○○八）傅萬里拓

長 29 公分　最寬 8.6 公分

圖 23.1　「梅花圖」元代王冕　故宮博物院藏
Collection of the Palace Museum

余小學讀王冕軼事，有牧牛偷閒畫荷之舉，印象深刻。及長，讀元章題梅花詩，愛其獨樹一格。近年，見兩岸博物館王氏梅花數幅，其花繁枝密者，反不及此卷清雅（圖 23.1）。

此余二○○八年夏出故宮博物院畫本，向朱先生訂製。橫枝數幹，向左迤邐而出，花以淡墨點成，超凡脫俗，末刻七絕：

吾家洗研池頭樹，
箇箇花開淡墨痕。
不要人誇好顏色，
只流清氣滿乾坤。

為刻此臂閣，余向傅萬里先生訂製「朱」「小華刻」兩印相贈。朱先生謂刻此臂閣，清理竹青極為傷神，或類趙松雪、仇十洲之畫工筆畫。

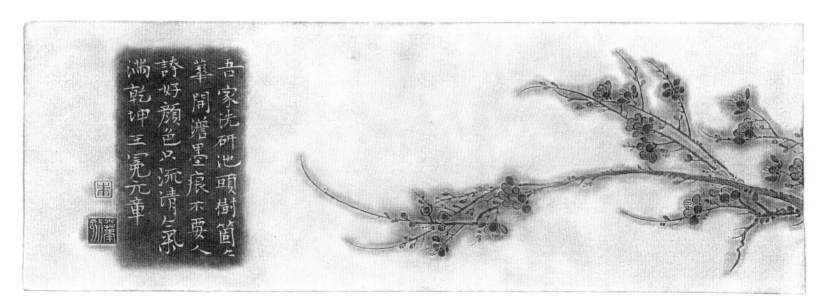

○二四

元代佚名「梅花圖」黃花梨筆筒

傅稼生刻（二○一○）傅萬里拓

「庚寅春稼生刻」款 「傅」印

「孟澈雅製」底款 「夢澈」印 「花萼交輝」印

高 20 公分　底徑 15 公分

佚名元人梅花圖（圖 24.1），見之聯想起「雪

壓冬雲白絮飛，萬花紛謝一時稀」，尤有毛主席

「梅花歡喜漫天雪」詩意。

此件黃花梨筆筒，筆直如帽筒，求稼生先生

刻梅花圖，全為陰刻，為先生尚未變法之作。

圖 24.1　元代佚名「梅花圖」　遼寧省博物館藏
Collection of the Liaoning Provincial Museum

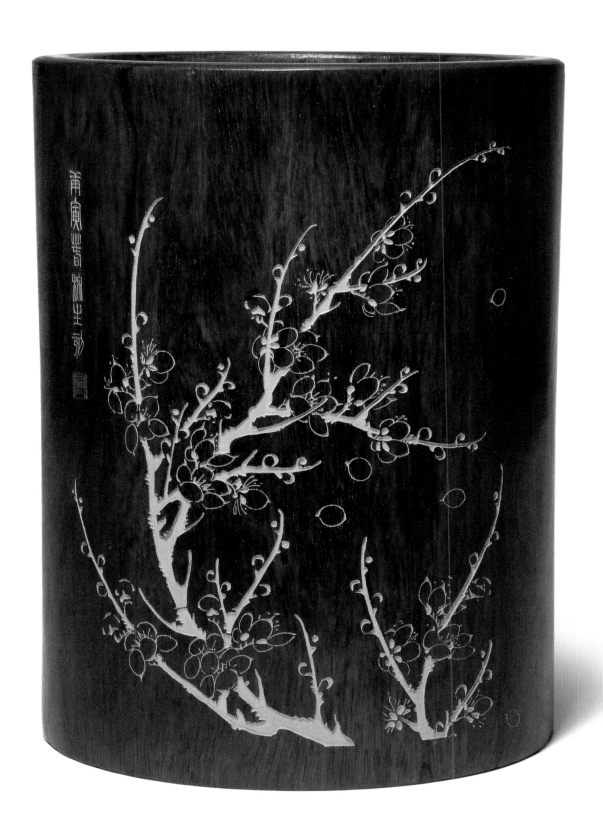

明代陳洪綬「雙清圖」留青竹硯屏

薄雲天刻（二○○八）　傅萬里拓

圖左上「雲天」款　「薄」印

高 19.7 公分　寬 11.7 公分

025

Bamboo inkstone screen

2008

Decorated with *liuqing* relief of *Double Purity* (Chen Hongshou, Ming dynasty)

Carving: Bo Yuntian

Rubbing: Fu Wanli

此係余二○○七年冬在王老府上，出陳洪綬畫本向薄先生訂製者。王老對畫本未置可否，而薄先生以為枝幹由左而出，如刻筆筒，無從交代，故作硯屏為宜。

竹葉層次分明，梅花花瓣花芯，暗香疏影，簡而不繁，雅有士氣。

近年見余宇康教授攝梅花照片，則知陳洪綬畫本之「師造化」也（圖25.1）。

圖 25.1　余宇康教授攝　何孟澈題

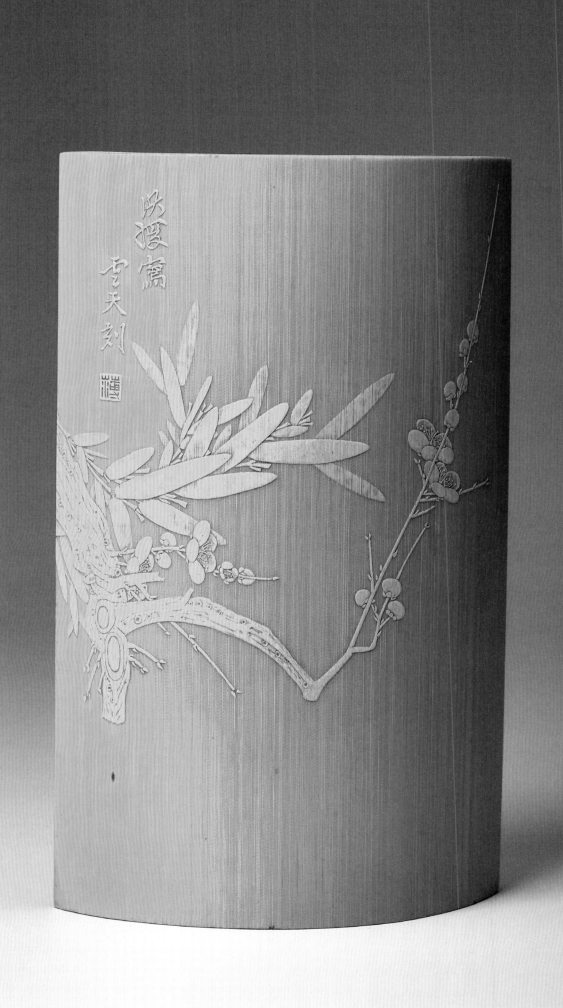

2006

Decorated with *Plum and Bamboo*

(Wu Guan, Yuan dynasty)

Carving: Fu Jiasheng

Rubbing: Fu Wanli

Private collection, Hong Kong.

○二六

元代吳瓘「梅竹圖」筆筒

傅稼生刻（二○○六）傅萬里拓

圖右下「梅竹圖丙戌夏稼生刻」款　「稼生」印

「孟澈雅製」底款　「夢澈」印「花萼交輝」印

香港私人藏

高 12.7 公分　底徑 9 公分

梅竹雙清，歷代多有，此

典型之元代文人畫（圖 26.1），

逸筆草草，與宋代院畫工筆雙

勾各有風味。

圖 26.1　元代吳瓘「梅竹圖」　遼寧省博物館藏

Collection of the Liaoning Provincial Museum

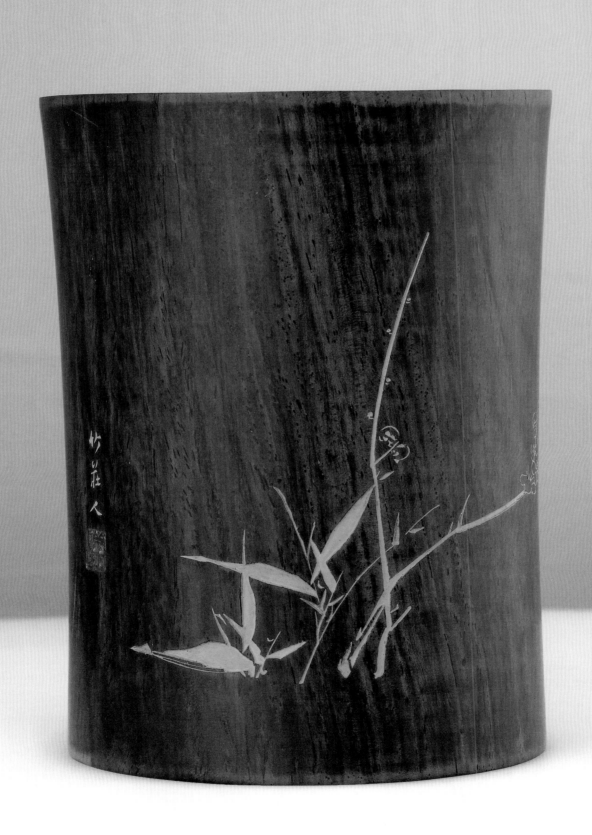

宋代佚名「百花圖」之
梅花山茶留青竹筆筒

竹筒高 14 公分　木底徑 17 公分

「夢澈」印　「花萼交輝」印

圖左「雲天」款　「薄」印

薄雲天刻（二○○九）　傅萬里拓

027

Bamboo brush pot

2009
Decorated with *liuqing* relief of plum
blossom and camellia from *The Hundred
Flora* (anon., Song dynasty)
Carving: Bo Yuntian
Rubbing: Fu Wanli

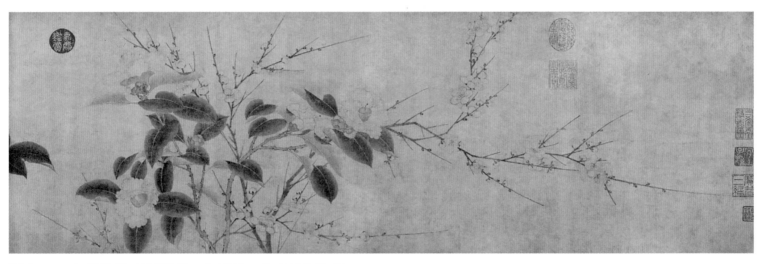

圖 27.1　宋代佚名「百花圖」之起首　故宮博物院藏
Collection of the Palace Museum

購買，令人望洋興歎。

展舶來品種，而傳統品種無從

風氣而大盛。反觀國人每重發

野生。其品種傳至海外，蔚為

茶花原產我國，香港亦有數種

「雪中紅茶」斗方，尤為極緻。

大竹筒刻成者。山茶每見宋畫，

忘懷。此截其起首 (圖 27.1)，取

南宋佚名「百花圖」卷，未嘗

香港回歸十年國寶展，見

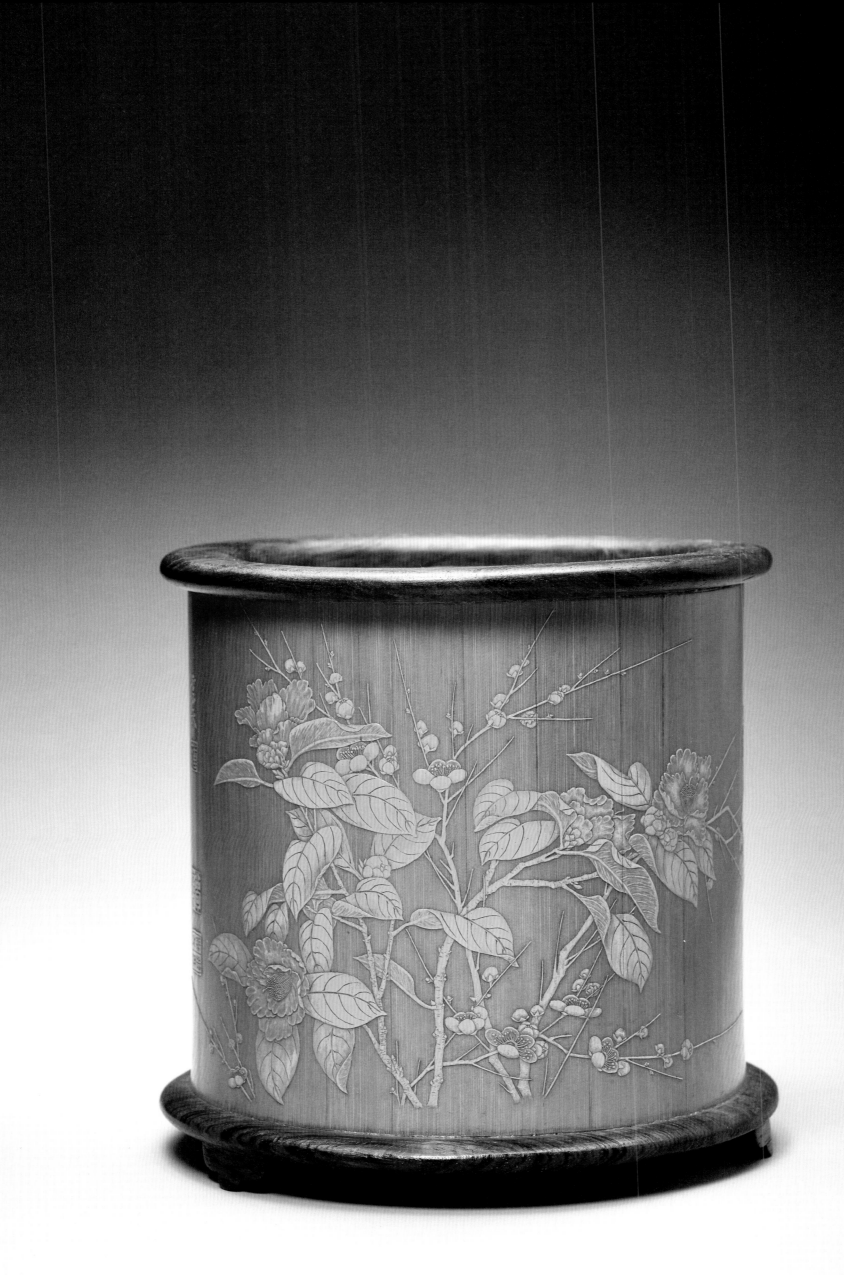

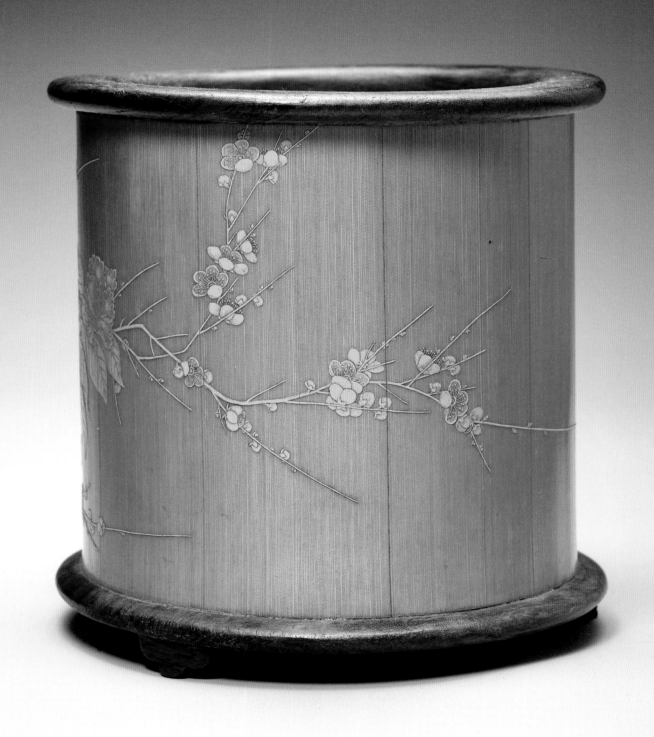

宋代佚名「百花圖」之
荷花翠鳥留青竹筆筒

陳斌刻（二〇一〇）

圖左「陳」印「斌」印

圖左「夢澈」印「花萼交輝」印

高 16 公分　底徑 12.2 公分

028

Bamboo brush pot

2010

Decorated with *liuqing* relief of lotus flowers
and a kingfisher from *The Hundred Flora* (anon.,
Song dynasty)
Carving: Chen Bin

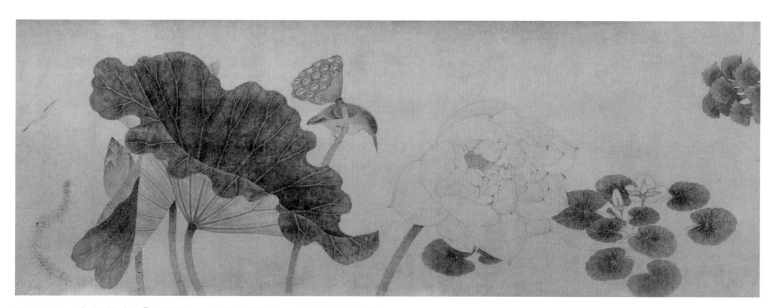

圖 28.1　宋代佚名「百花圖」之荷花翠鳥　故宮博物院藏
Collection of the Palace Museum

此取南宋佚名「百花圖」卷
之一段（圖 28.1），水草掩映處，
荷葉一欲舒尚捲，一亭亭如蓋。
荷花一盛開，一含蕾；蓮蓬一
幹，翠鳥停梗上，凝視水中，伺
機而發。筆筒下三份一，略留竹
青，如水光瀲灩。

葉與花，均微向右傾，應南
朝沈約詩意：「微風搖紫葉，輕
露拂朱房。中池所以綠，待我泛
紅光。」余題首兩句筆筒上。

刻成後，惜乎翠鳥與荷花間
開裂。

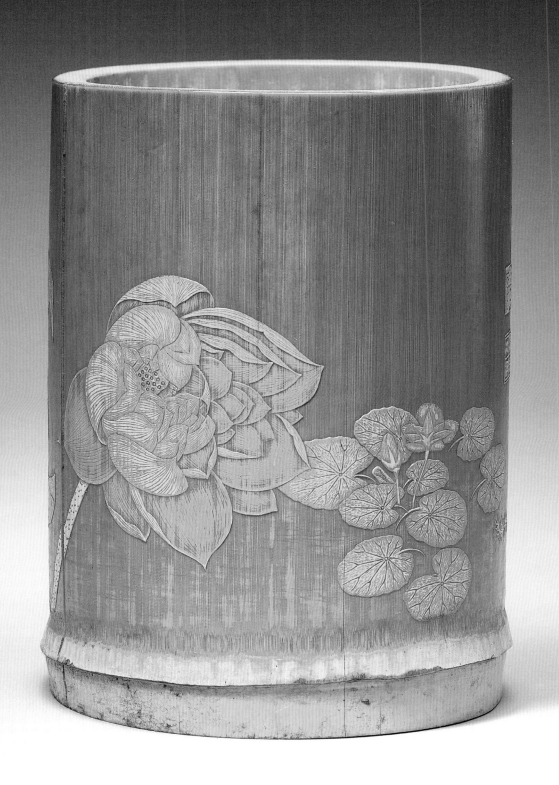

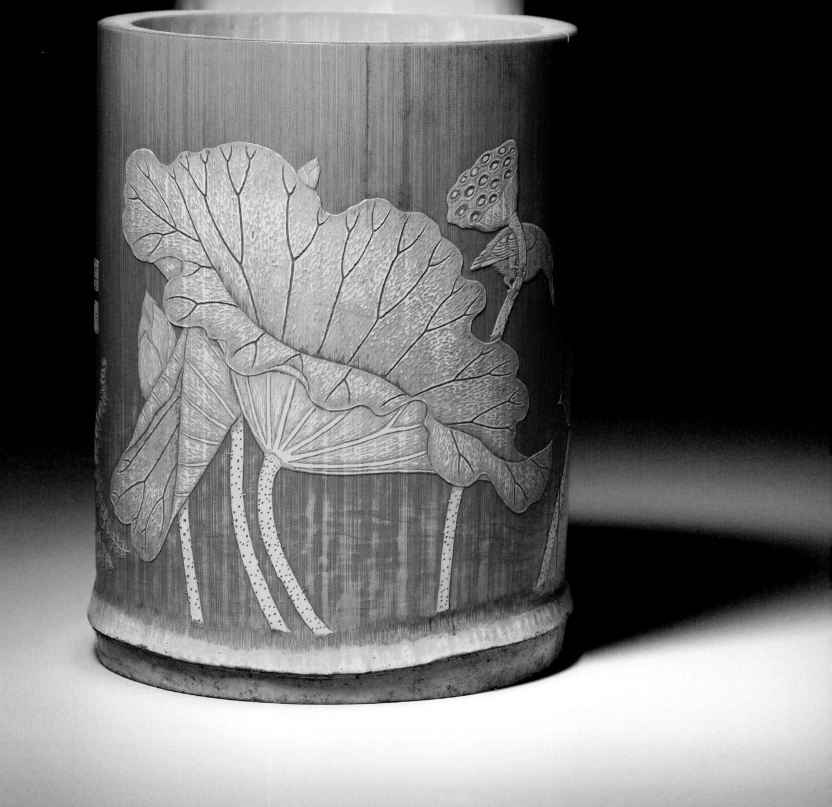

微風搖紫葉輕
露拂朱房

元代鄭思肖「蘭花圖」筆筒

傅稼生刻（二〇〇五）　傅萬里拓

圖右上「乙酉秋日稼生刻」款　「稼生」印

「孟澈雅製」底款　「夢澈」印　「花萼交輝」印

香港私人藏

高 11.3 公分　底徑 9.3 公分

029

Brush pot

2005

Decorated with *Orchid* (after Zheng Sixiao, Yuan dynasty)

Carving: Fu Jiasheng

Rubbing: Fu Wanli

Private collection, Hong Kong.

圖 29.1　元代鄭思肖「蘭花圖」　大阪市立美術館藏
Collection of the Osaka City Museum of Fine Arts

鄭思肖（一二四一—一三一八），宋亡之後，不北向，號「所南」。畫蘭多露根，以喻國土淪亡，有天無地。此幀則不見蘭根（圖29.1），蓋根深始能葉茂也。

原畫自題七絕：

向來俯首問羲皇，
汝是何人到此鄉。
未有畫前開鼻孔，
滿天浮動古馨香。

所鈐閒章亦有禪意：

求則不得，不求或與。
老眼空闊，清風今古。

佛利爾博物館亦有十九、二十世紀摹本。

030

Zitan brush pot

2013
Decorated with *Orchid* (Pu Ru, 1896-1963)
Carving: Fu Jiasheng
Rubbing: Fu Wanli

○三○

溥儒先生「蘭花圖」紫檀筆筒

傅稼生刻（二○一三）傅萬里拓

圖左下「癸巳稼生刻」款　「傅」印

「孟澈雅製」底款　「夢澈」印　「花萼交輝」印

高 11.8 公分　底徑 9.1 公分

圖 30.1　溥心畬「蘭花圖」　薩本介提供

溥心畬先生，詩、書、
畫俱有天潢貴冑之逸氣。

此幅墨蘭影印本（圖 30.1），
乃薩本介先生贈，紫檀小
筆筒正可容納。卷前自題
有「移來九畹根如洗，互向
疏空伴玉人」。蘭花花瓣既
有陰刻，又有陰中帶陽，乃
稼生兄變法之作，刻前需細
思花瓣之前後正背，佈局清
楚，始能奏刀。

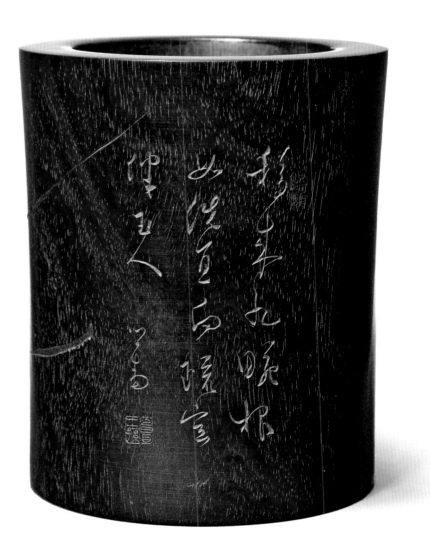

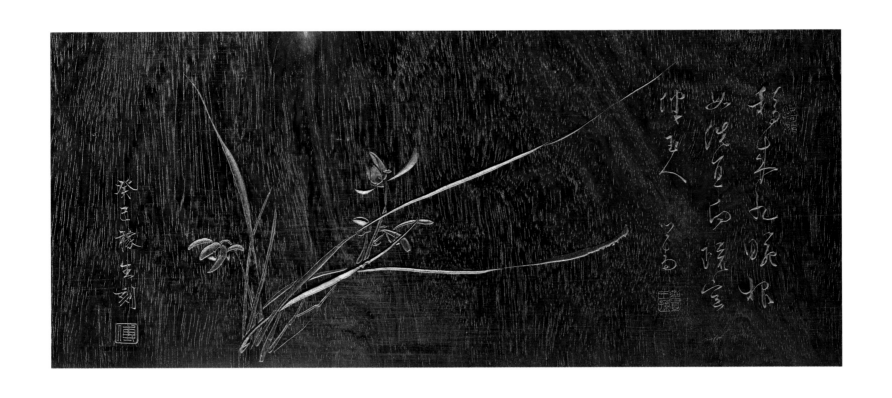

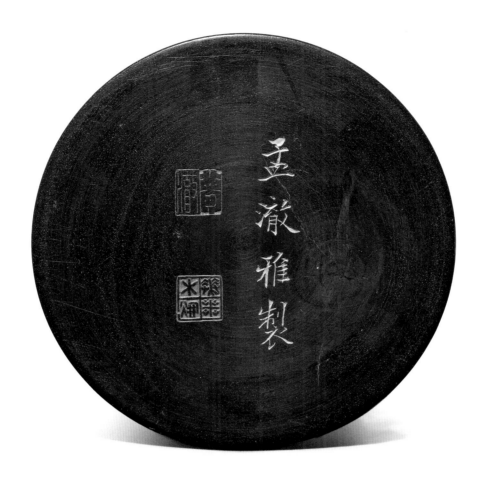

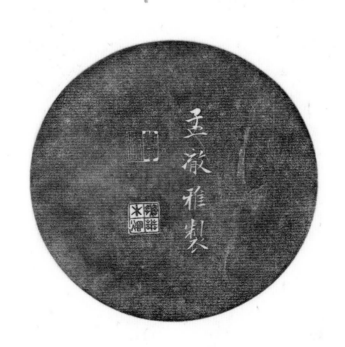

〇三一　宋代佚名「秋樹鴝鵒圖」留青竹筆筒

薄雲天刻（二〇一一）傅萬里拓

圖右下「雲天刻」款　「薄」印

圖左下「夢澈」印　「花萼交輝」印

高 16 公分　最寬底徑 7.2 公分

031

Bamboo brush pot

2011

Decorated with *Autumn Tree with Crested Myna* (anon., Song dynasty)

Carving: Bo Yuntian

Rubbing: Fu Wanli

秋葉七片，顧盼生姿，鴝鵒立於禿枝之上（圖 31.1）。

鴝鵒今稱八哥，明代莊元臣所著《叔苴子》，有「鴝鵒與蟬」一篇，發人深思：「鴝鵒之鳥生於南方，南人羅而調其舌，久之能效人言，但能效數聲而止，終日所唱惟數聲也。蟬鳴於庭，鳥聞而笑之。蟬謂之曰：『子能人言甚善，然子所言者未嘗言也。曷若我自鳴其意哉？』鳥俯首而慚，終身不復效人言。」

圖 31.1　宋代佚名「秋樹鴝鵒圖」　故宮博物院藏
Collection of the Palace Museum

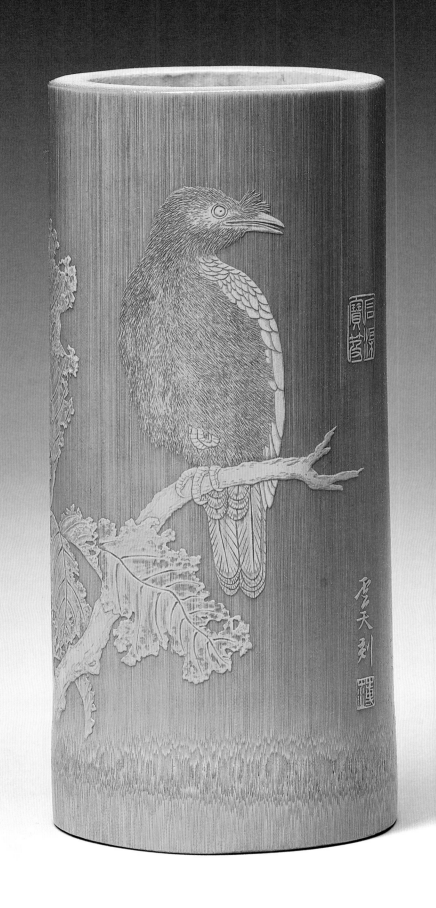

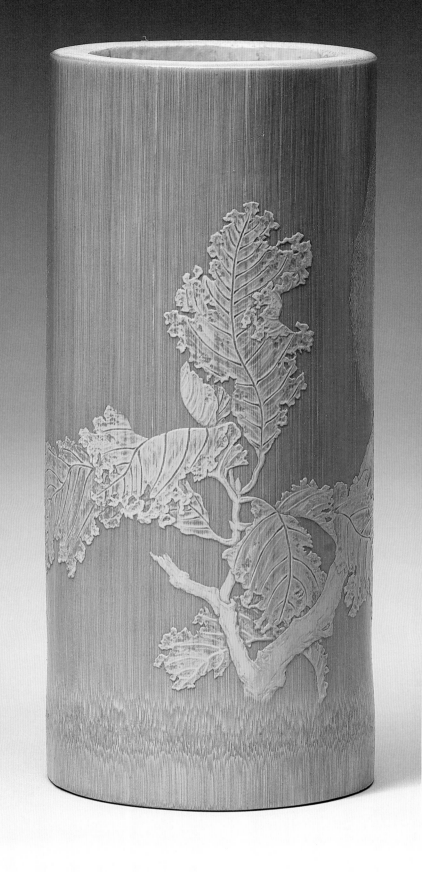

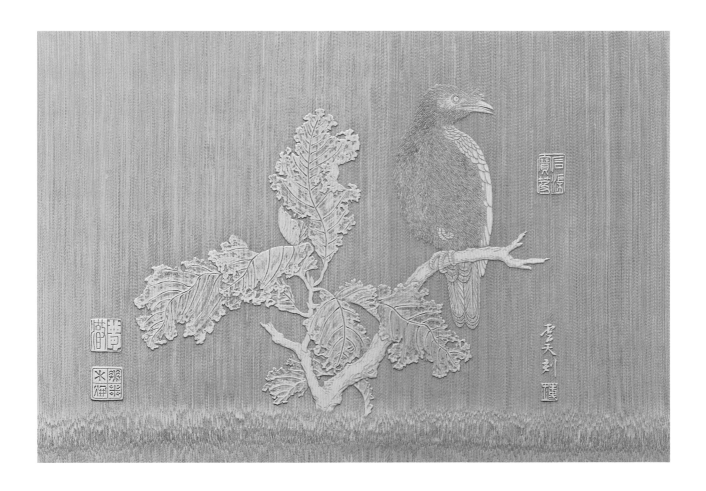

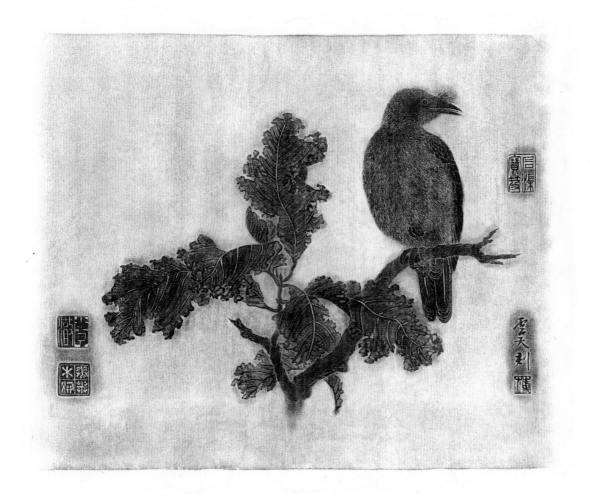

032

Bamboo brush pot

2011

Decorated with *liuqing* relief of *Spider's Web
with Grasping Gibbon* (anon., Song dynasty)
Carving: Bo Yuntian
Rubbing: Fu Wanli

○三二
宋代佚名「蛛網攫猿圖」
留青竹筆筒

薄雲天刻（二○一一）　傅萬里拓
圖右下「雲天刻」款「薄」印
圖下「刻心竹齋」印
圖左下「夢澈」印「花萼交輝」印
高 14.3 公分　最寬底徑 7.2 公分

圖 32.1　宋代佚名「蛛網攫猿圖」乾隆對題　故宮博物院藏
Collection of the Palace Museum

伏羲氏，師蜘蛛而造
網，捕捉魚獸，乃上古一大
民生革命。
西漢楚國人龔舍，隨楚
王朝覲，宿未央宮，見蛛網
而感仕宦乃人之羅網，遂辭
官告歸。則蛛網又似事業之
指路明燈。
宋代佚名藝術家，見猿
攫蛛網則以入畫（圖32.1）；
余倩薄君雲天，易圖為留
青，網絲清晰，蛛盤網中，
八足交搭，猿毛蒙茸。張希
黃所作，想亦不外如此。
叢林中所見蛛網上大蜘
蛛，均頭朝下，與宋畫不同。

華萼交輝：孟澈雅製文玩家具　|　118

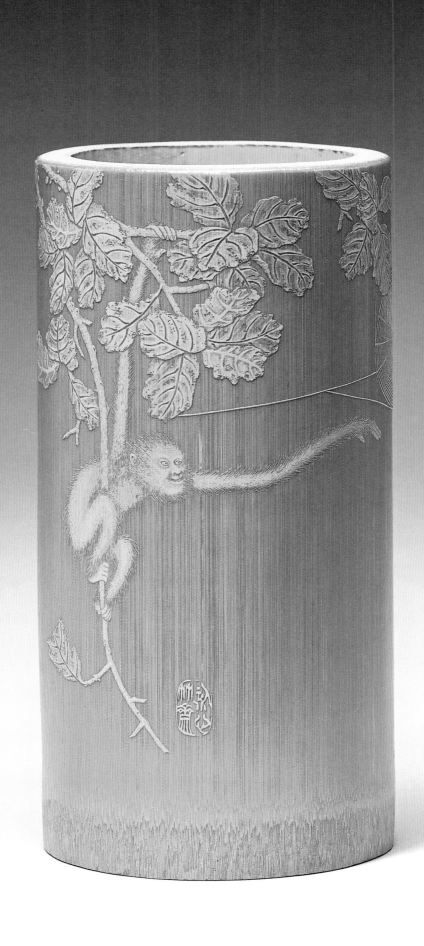

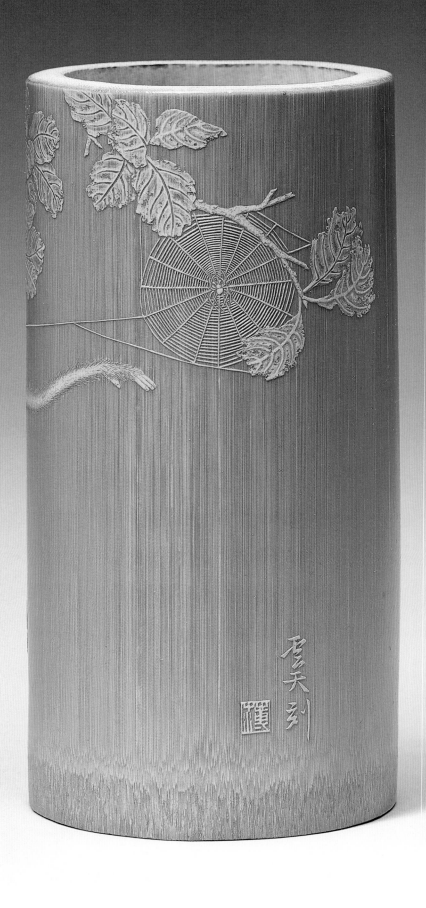

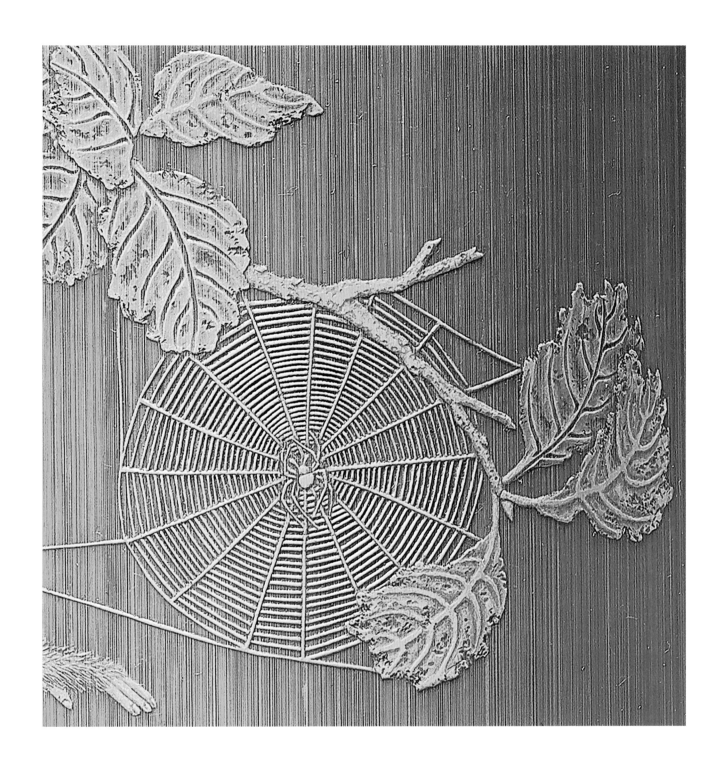

圖 32.2　香港島山區叢林所見大蜘蛛　何孟澈攝

宋代劉松年「四景山水圖卷之冬景三松」留青竹筆筒

薄雲天刻（二〇一一） 傅萬里拓

圖右上「刻心竹齋」印

圖右下「雲天刻」款 「薄」印

圖左下 「夢澈」印 「花萼交輝」印

高 14.2 公分　最寬底徑 7.2 公分

033

Bamboo brush pot

2011

Decorated with *liuqing* relief of three
pine trees from "Winter Scene" (*Four
Scenes*, Liu Songnian, Song dynasty)
Carving: Bo Yuntian
Rubbing: Fu Wanli

圖 33.1　宋代劉松年「四景山水圖卷」之冬景　故宮博物院藏

Collection of Palace Museum Beijing

圖 33.2　何孟澈攝

圖 33.3　何孟澈攝

劉松年之春、夏、秋、冬四景山水，余取其冬景之古松三本（圖33.1），向雲天先生訂製者。

王老愛松，年輕時，即火畫松樹小景於葫蘆紅木圓盒（圖甲 7），盛紅豆以獻未來之王夫人。壯年遊黃山時，親手捧回有文徵明畫意之松樹盆栽，名其宅為「儷松居」。余習醫，一九九〇年代曾求王老就賈島「松下問童子，言師採藥去。只在此山中，雲深不知處。」詩意畫圖。王老當時忙於著述，且久未霑繪事，故未成事。

余遊北京團城，見金代油松「遮蔭侯」（圖33.2）、金代白皮松「白袍將軍」（圖33.3），覺其古矣大矣。

及遊馬鞍山戒臺寺，於牡丹園中古銀杏樹下遙望遼代「臥龍松」（碑文為恭親王奕訢書），觀戒臺小院山門旁唐代「九龍白皮松」，則又瞪目結舌，嘉歎良久。微風過處，松濤盈耳。「陶弘景特愛松風，庭院皆植松，每聞其響，欣然為樂。」始領略焉。

《論語・子罕》：「歲寒而後知松柏之後凋也。」

《詩經・小雅・天保》：「天保定爾，以莫不興。如山如阜，如岡如陵。如川之方至，以莫不增。……如月之恒，如日之升。如南山之壽，不騫不崩。如松柏之茂，無不爾或承。」如松柏之茂，可謂善禱善頌矣。

宋代李嵩「花籃圖」陷地刻竹筆筒

薄雲天刻（二〇一二）　傅萬里拓

圖右下「雲天刻」款　「薄」印

圖左下「夢澈」印　「花萼交輝」印

高 15.5 公分　最寬底徑 9.5 公分

034

Bamboo brush pot

2012

Decorated with sunk relief of *Basket of Flowers* (Li Song, Song dynasty)

Carving: Bo Yuntian

Rubbing: Fu Wanli

李嵩花籃圖（圖34.1），有夜合花、萱草、石榴、蜀葵、梔子，雲天先生以陷地浮雕刻之，花籃則作留青。雖微裂，其與元代張成、楊茂及明代初年果園廠剔紅漆器共寶（圖34.2）。

圖 34.1　宋代李嵩「花籃圖」　故宮博物院藏
Collection of the Palace Museum

圖 34.2　四季花卉剔紅漆盤　明代永樂至宣德（1403—1435）　牛津大學阿什莫林博物館藏
Image © Ashmolean Museum, University of Oxford

南宋佚名「夜合花圖」留青竹筆筒

朱小華刻（二○一二）

圖右「夜合花圖」壬辰暮秋京南竹人 小華刻 款

「朱」印 「小華」印

圖左下「夢澈」印 「花蕚交輝」印

高 16 公分 最寬底徑 9.2 公分

夜合花，學名「夜香木蘭」（Magnolia coco），產兩廣、福建、浙江與雲南。枝葉婆娑，花芳香馥郁。

夜合花曾數見諸宋畫，有被誤標為「無花果」者。金北樓先生所繪之夜荷花圖，亦即夜合花諧音也。

昔年何佐芝先生惠余一盆，始識夜合花真貌。迨二千一十四年，又蒙何勉君女士同意移植香港山頂何東花園內夜合花數本，與宋人所繪無異。

余出北京故宮本（圖 35.1），請小華先生於竹筆筒作團扇形開光留青刻，花朵則作深刻。

035
Bamboo brush pot

2012
Decorated with *liuqing* relief of *Coconut Magnolia* (anon., Southern Song dynasty)
Carving: Zhu Xiaohua

自種夜合花 何孟澈攝

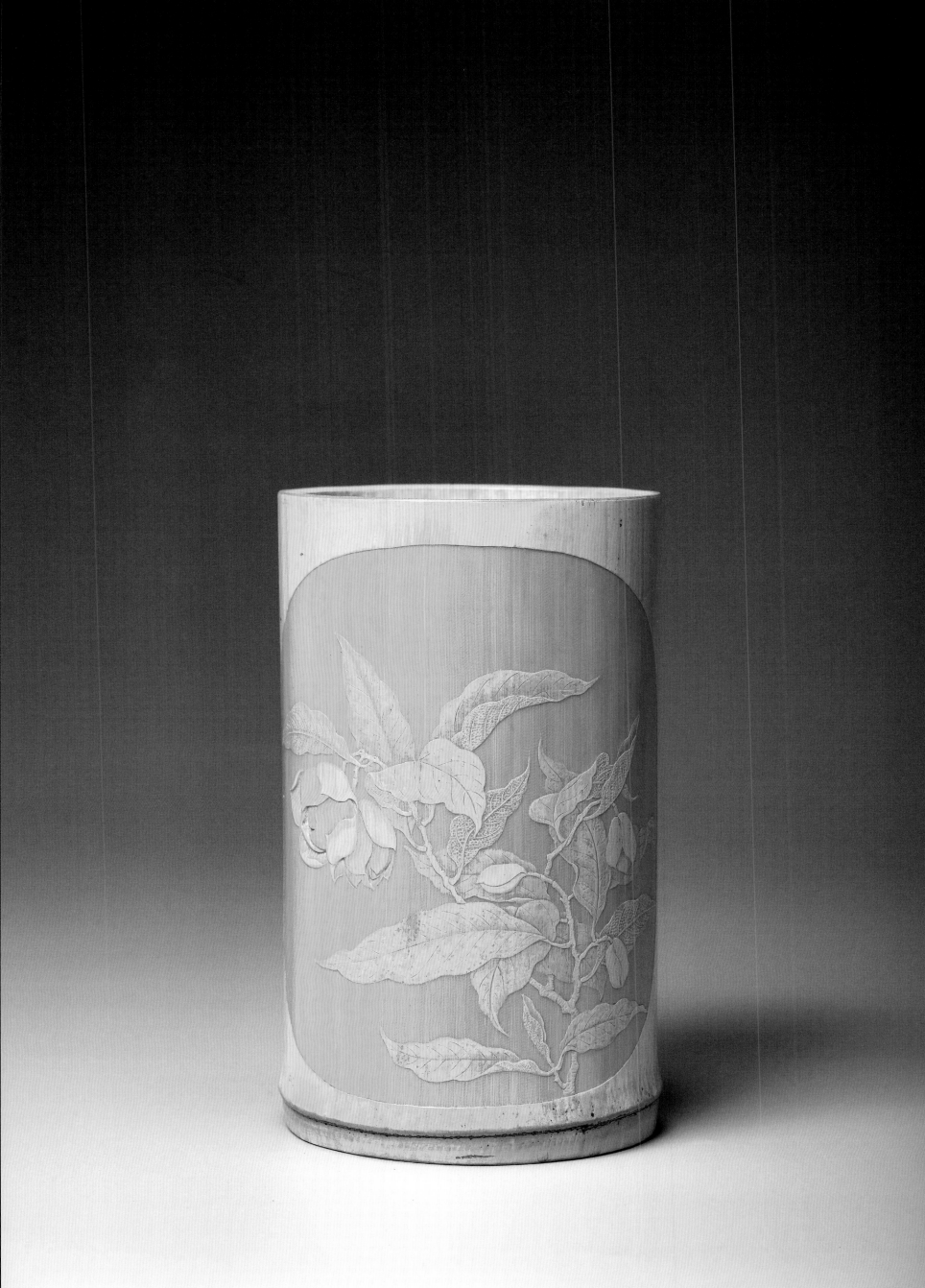

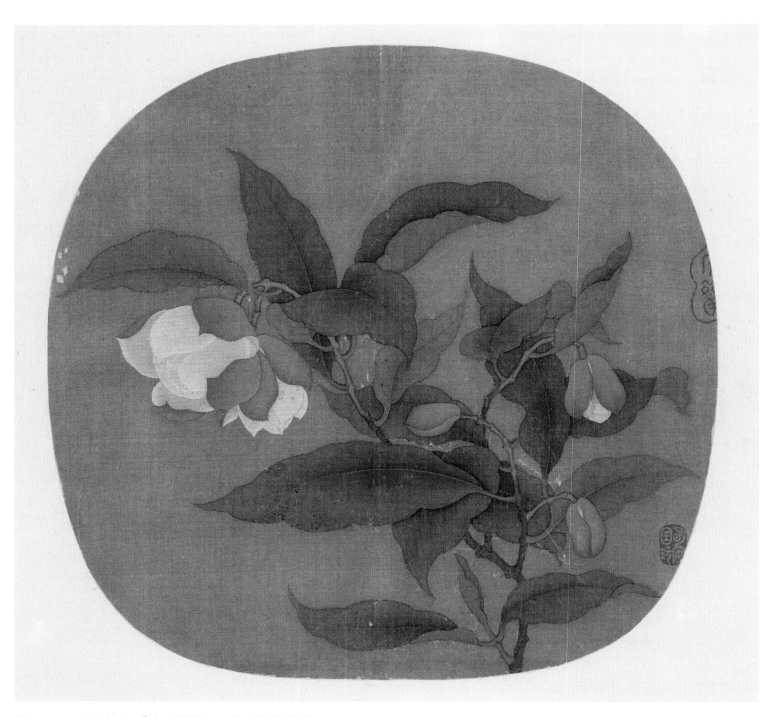

圖 35.1　南宋佚名「夜合花圖」　故宮博物院藏
Collection of the Palace Museum

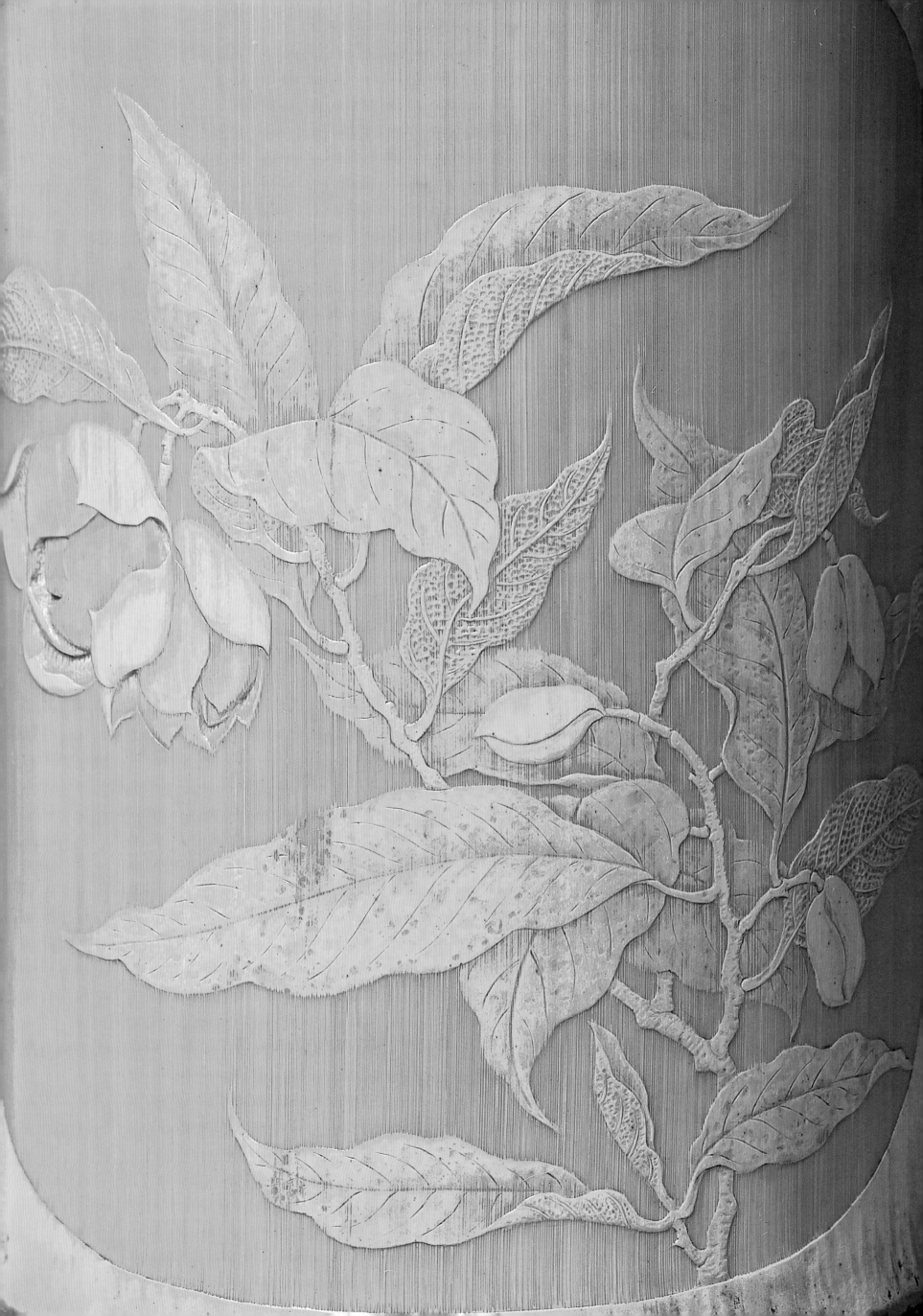

2012

Decorated with *liuqing* relief of *Autumn Gourd*
(anon., Song dynasty)
Carving: Zhu Xiaohua

○三六 宋人「秋瓜圖」留青竹筆筒

朱小華刻（二〇一二）

圖右下「小華刻」款 「朱」印

圖左下「夢澈」印 「花蕚交輝」印

高 16 公分 最寬底徑 9.3 公分

宋人「草蟲瓜實圖」與錢選「秋瓜圖」，各繪瓜一個，施於筆筒，略嫌單調。此幀佚名宋人繪，瓜三個，帶葉具花，藤蔓皆備，有瓜瓞連綿之意，構圖恰於筆筒吻合（圖36.1）。

余請小華先生刻時，提議瓜、花、蔓用留青，葉如秋菘陷地刻出正背陰陽葉絡，瓜蔓邊沿雙鈎陷地。畫上「三希堂精鑑璽」「宜子孫」「石渠寶笈」「乾隆御覽之寶」「乾隆鑑賞」及「養心殿鑑藏寶」諸璽只取前三者，餘皆省略。

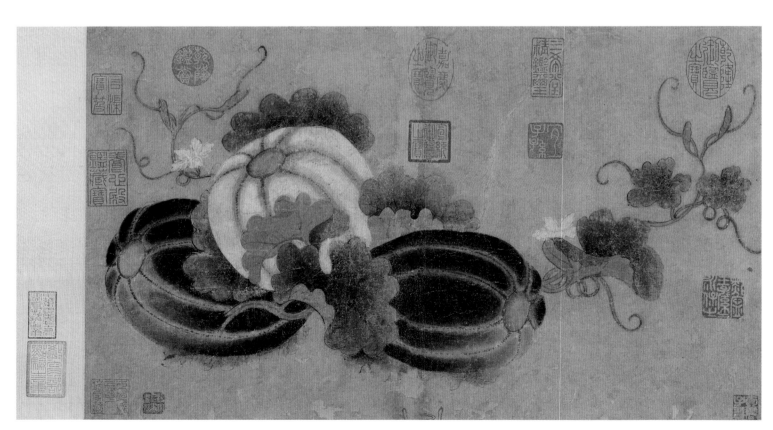

圖 36.1 宋人「秋瓜圖」 臺北故宮博物院藏
Collection of the Palace Museum, Taipei

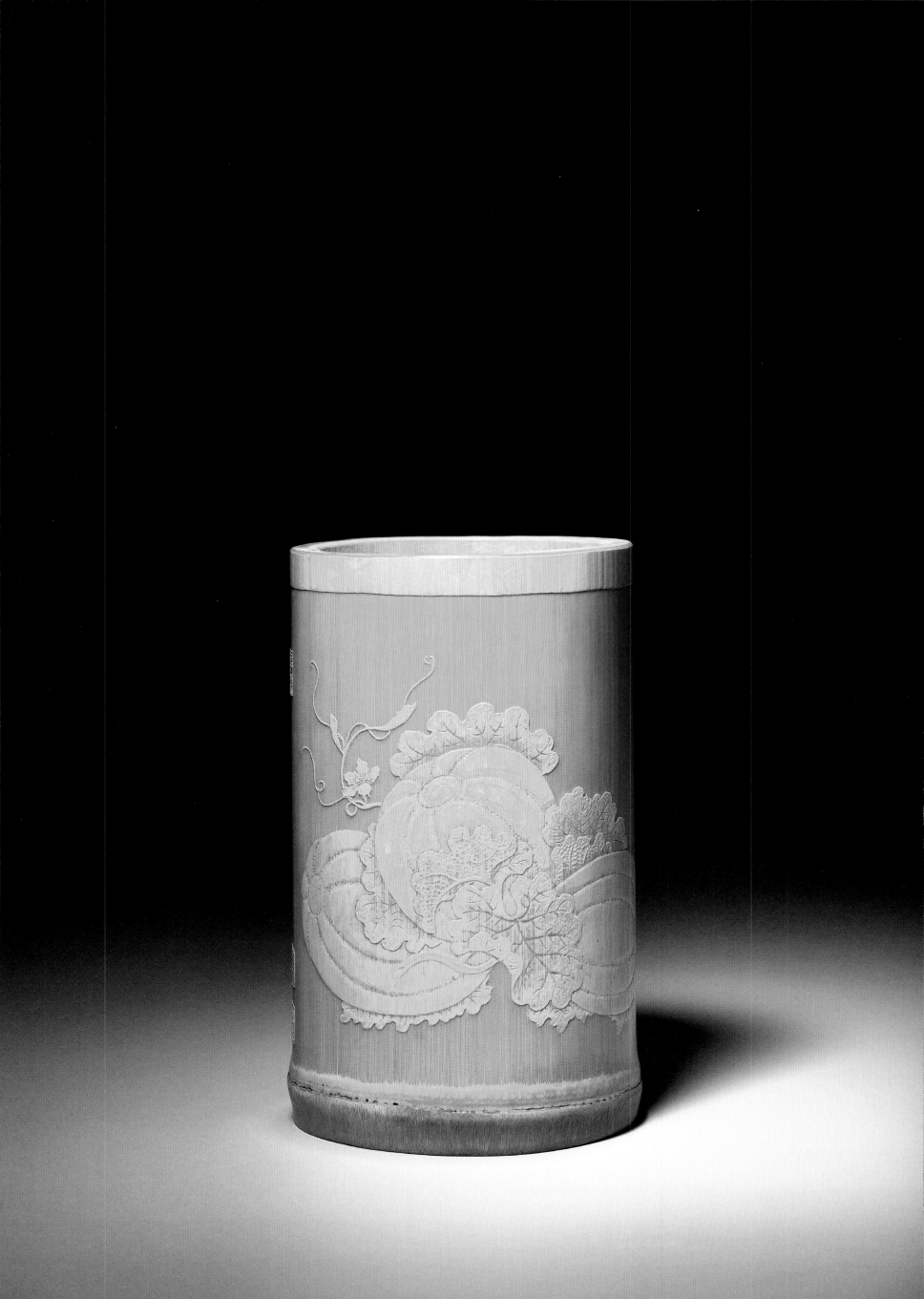

明代陳洪綬「竹菊圖」紫檀筆筒

傅稼生刻（二〇一五）傅萬里拓

圖右下「乙未稼生刻」款「傅」印

「孟澈雅製」底款「夢澈」印「花萼交輝」印

高 16.8 公分 底徑 17 公分

037
Zitan brush pot

2015
Decorated with *Bamboo and Chrysanthemum*
(Chen Hongshou, Ming dynasty)
Carving: Fu Jiasheng
Rubbing: Fu Wanli

余愛陳洪綬畫，以其自家面目，不落

俗套。此幀尤宜鐫刻，將蝴蝶向右下略

移，恰可容於筆筒。

稼生先生構思多月方始運刀，乃精心

之作。

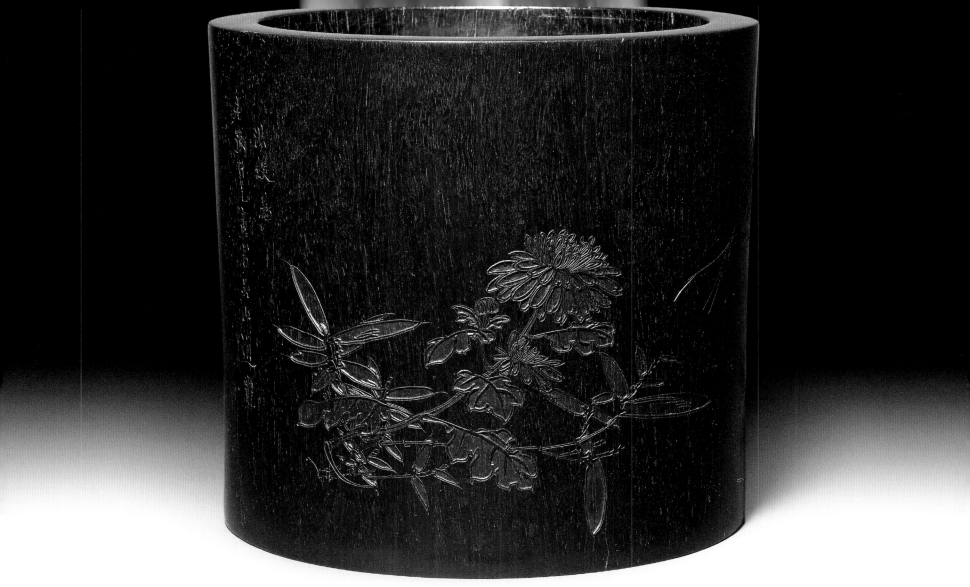

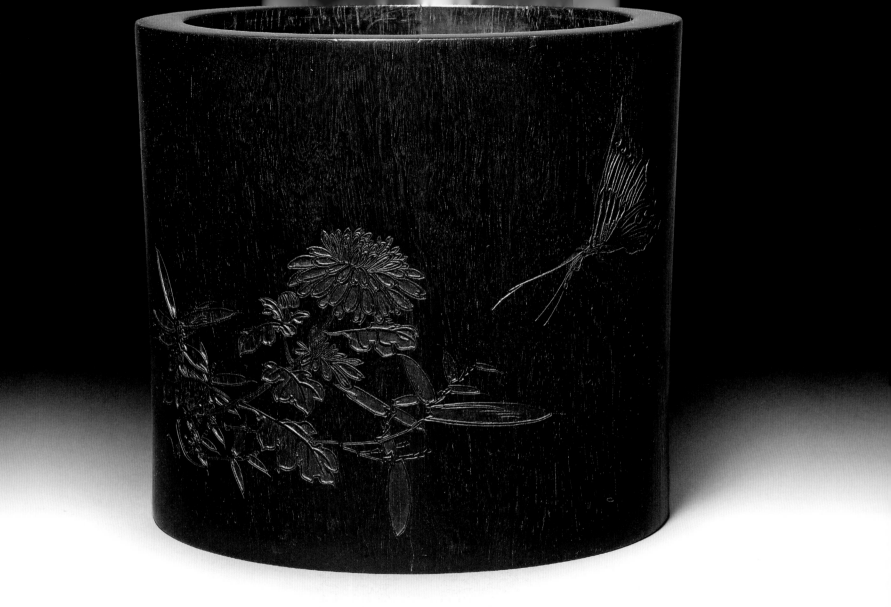

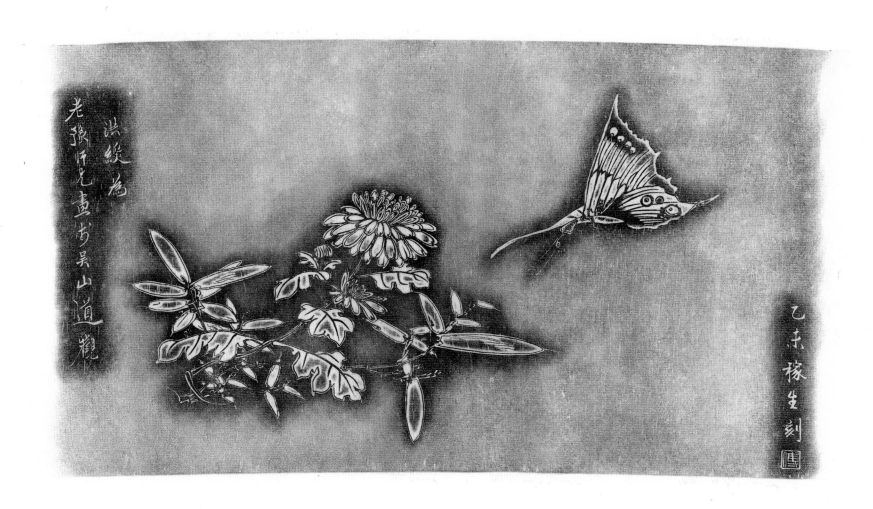

038

Bamboo brush pot

2012

Decorated with *liuqing* relief of Ginkgo and
Chestnut (Yun Nantian, Qing dynasty)
Carving: Bo Yuntian

清代惲壽平「銀杏栗子圖」
留青竹筆筒

薄雲天刻（二○一二）

底右「雲天刻」款　「薄」印

底左「夢澈」印　「花萼交輝」印

高 15.5 公分　最寬底徑 7 公分

圖 38.2　北京銀山　何孟澈攝

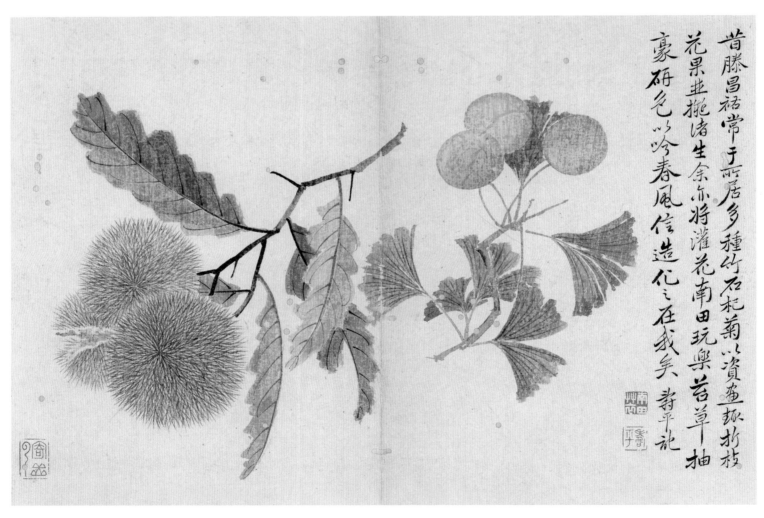

圖 38.3　清代惲南田「銀杏栗子圖」　臺北故宮博物院藏
Collection of the Palace Museum, Taipei

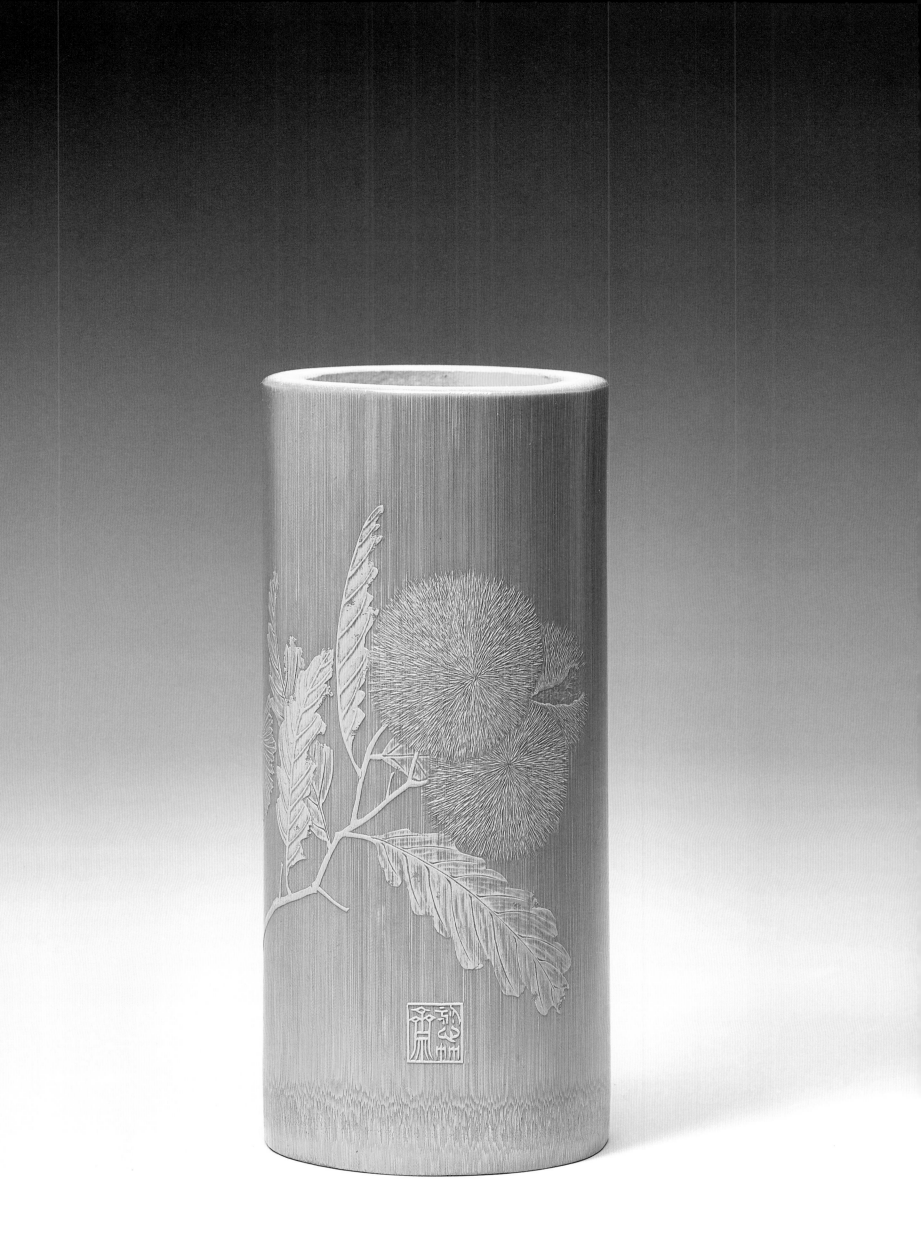

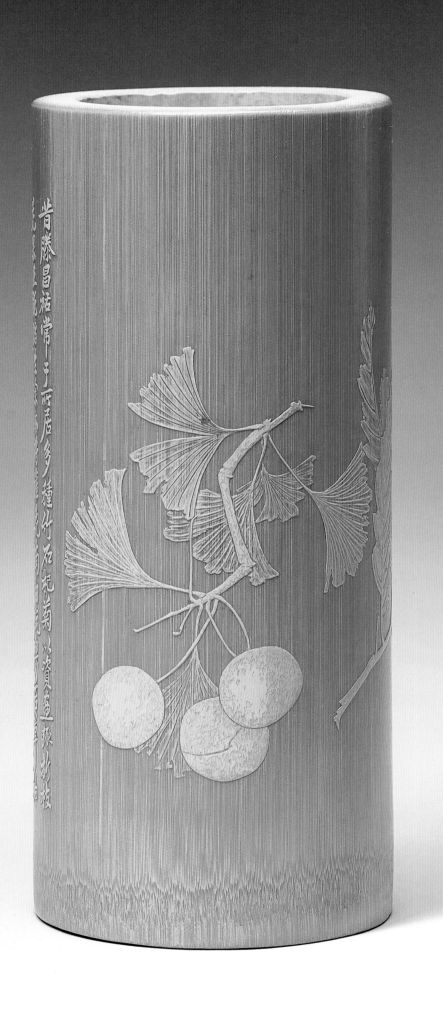

銀杏，一名白果，一名鴨腳子，乃活化石。嘗至北京潭柘寺，見遼代古銀杏（圖38.1）枝幹參天。相傳每天子登極，即有新枝從基部長出，乾隆封其為帝皇樹。銀杏之最，乃北京密雲縣巨各莊鄉塘子之唐代銀杏，歷經滄桑1300多年矣。又曾於季夏訪北京銀山，清晨進山，晨露未乾，栗子成林，刺如蝟毛（圖38.2），《詩經‧小雅》：「山有嘉卉，

侯栗侯梅」，此之謂也。

惲壽平（號南田）所作「銀杏栗子圖」（圖38.3），自題曰：「……余亦將灌花南田，玩樂苔草，抽豪研色，以吟春風，信造化之在我矣。」余將畫倒置，請雲天先生鐫刻，亦「信造化之在我矣」。

圖 38.1　北京潭柘寺遼代銀杏　何孟澈攝

昔滕昌祐常于所居多種竹石杞菊以資畫趣瑣所披

花果並擷諸生余亦將灌花南田玩樂若草一抽

豪研色吟春風信造化之在我矣壽平記

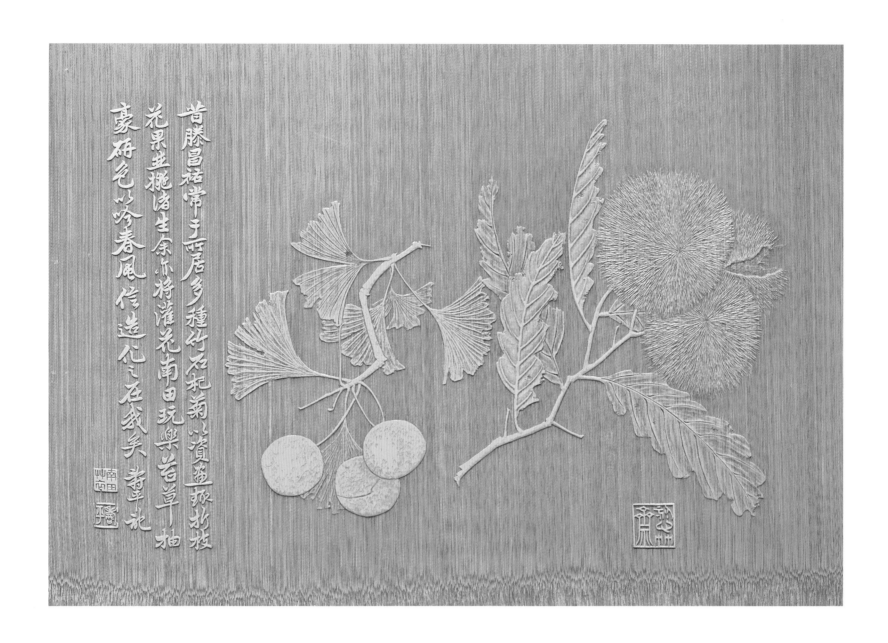

039
Bamboo wrist rest

2011
Decorated with *liuqing* relief of *Chinese Anemone* (Zhang Daqian, 1899-1983)
Carving: Chen Bin
Rubbing: Fu Wanli

○三九

張大千「秋牡丹圖」留青竹臂閣

陳斌刻（二○一一）　傅萬里拓

圖右「董橋癡戀舊時月色」印　左下「陳」印「斌」印

背右下「夢澂」印　「花萼交輝」印

長38公分　最寬10.5公分

張大千寫「秋牡丹圖」（圖39.1），廿一世紀

初懸於董橋先生堂上。蒙俯允，倩陳斌小友刻諸

竹簡，原題詩在右，改移上方，原題處改用「董

橋癡戀舊時月色」印。

題詩：

魏紫姚黃枉自誇，輸將秋色付寒葩。

芳心也怨繁華歇，故着殘妝向晚霞。

華山秋牡丹，八九月敷花，彌漫山谷，絢

爛如鋪錦，不減永嘉竹間水際也。蜀人張大千爱

秋牡丹，余在英倫牛津、澳洲雪梨曾見。

近年在倫敦所見尤盛。牆內開花牆外香，秋牡丹

亦一例也。

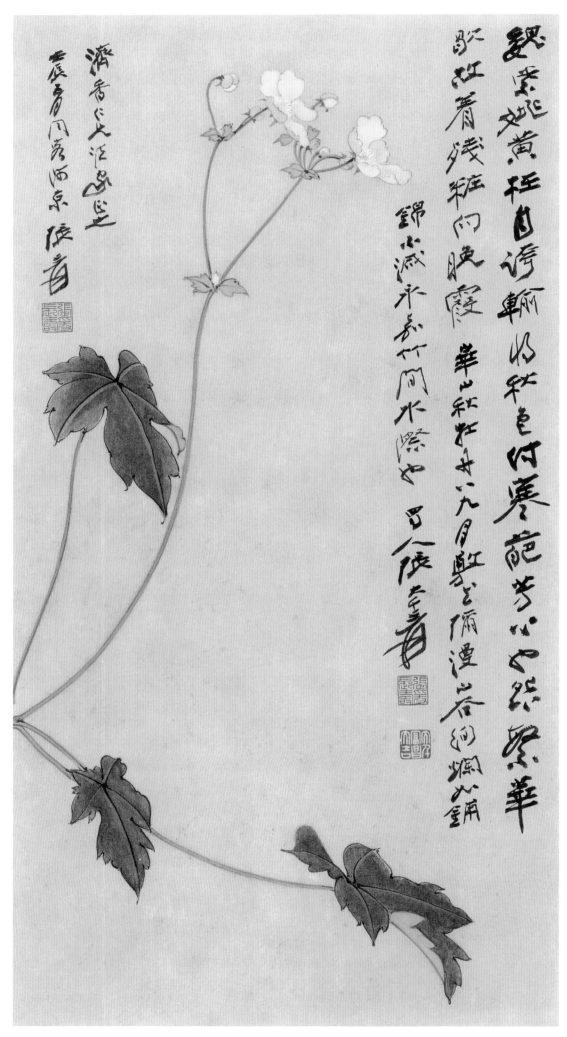

圖 39.1　張大千「秋牡丹圖」　董橋提供

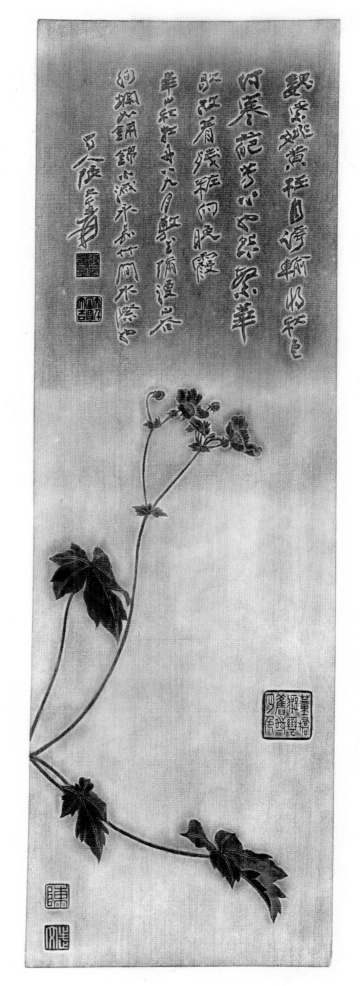

張大千秋牡丹　董橋先生舊藏　揚州陳斌

學藝嘉定　辛卯元月　余倩刻此　時年廿六

俟忽七年　藝事當更上一層樓也　戊戌秋　何孟澈

嘉定陳斌　年少藝高　承先生啟後

刀功驚人　歎為觀止

董橋評瓶

清代費丹旭摹「隨園先生小像」留青竹臂閣

朱小華刻（二〇〇七）　傅萬里拓

圖右上「隨園先生小像費丹旭畫朱小華刻」款

「朱」印　「小華」印

長 28.8 公分　最寬 7.8 公分

「隨園主人像」烏木鎮紙

傅稼生刻（二〇一〇）　傅萬里拓

圖右上「隨園主人像庚寅春稼生刻」款　「傅」印

「孟澈雅製」背款　「夢澈」印　「花萼交輝」印

高 30.5 公分　寬 8.8 公分　厚 1.9 公分

040

Bamboo wrist rest

2007

Decorated with *liuqing* relief portrait of
Yuan Mei (Fei Danxu after Zhou Dian,
Qing dynasty)
Carving: Zhu Xiaohua
Rubbing: Fu Wanli

Ebony scroll weight

2010

Decorated with a portrait of Yuan Mei (Fei
Danxu after Zhou Dian, Qing dynasty)
Carving: Fu Jiasheng
Rubbing: Fu Wanli

袁枚，清乾隆四年進士，藝術設計家，詩名
重於一時。在南京小倉山構隨園，因以為號。

德國萊比錫為歷史名城，印刷出版業重鎮，
大學人材輩出，音樂家巴赫（JS Bach）、舒
曼（Robert Schumann）、門德爾松（Felix
Mendelsohn）及馬勒（Gustav Mahler）在
此地工作生活，亦為音樂家瓦格納（Richard
Wagner）之出生地。林語堂先生在此獲語言學
博士。二〇〇四年余在萊比錫大學醫院學習微創
腹腔鏡前列腺癌手術，於當地舊書店購得《隨園
詩話》一冊，文采風流，備見書中。

先生小像，原為周典寫，費丹旭摹，孫星衍
題，香港東方陶瓷學會會友舊藏。二〇〇七年
秋，余將影印本寄上小華先生，求刻臂閣，閱月
而成（圖 40.1, 40.2）。先呈王老尊覽，極為稱譽，
又承王老訂製藍布函相贈，親筆題簽（圖 40.3），
深為感荷。小像額頭眼角有歲月之痕，瞳孔陰
刻，真畫龍點睛之筆。

二〇〇八年春，北京嘉德春拍見二知軒藏畫
中有此軸（圖 40.4），招小華先生同觀，始知竹刻
攝形取神之妙。數年之後，又請傅稼生先生「易
陰為陽」，陰刻而成烏木鎮紙（圖 40.5, 40.6）。

圖 40.1

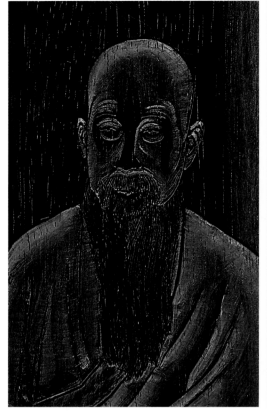

圖 40.6

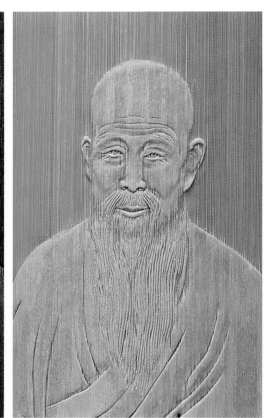

圖 40.2

圖 40.3

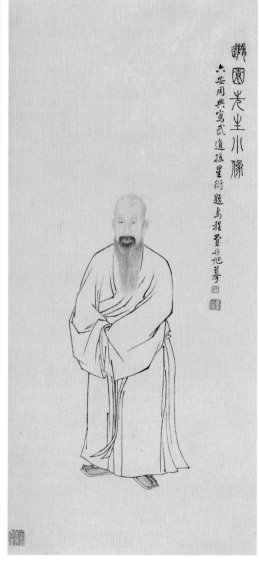

圖 40.4　中國嘉德提供

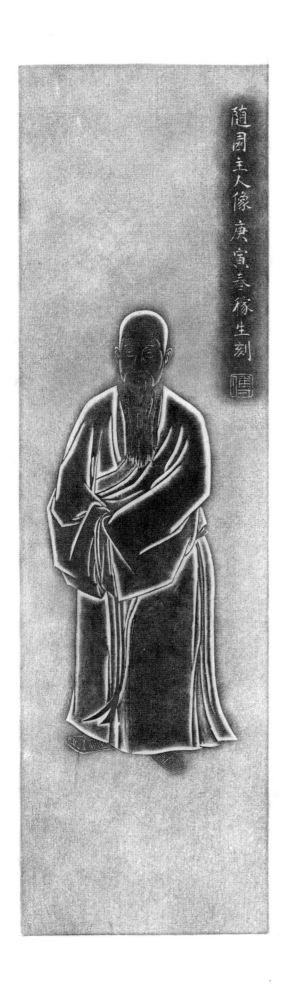

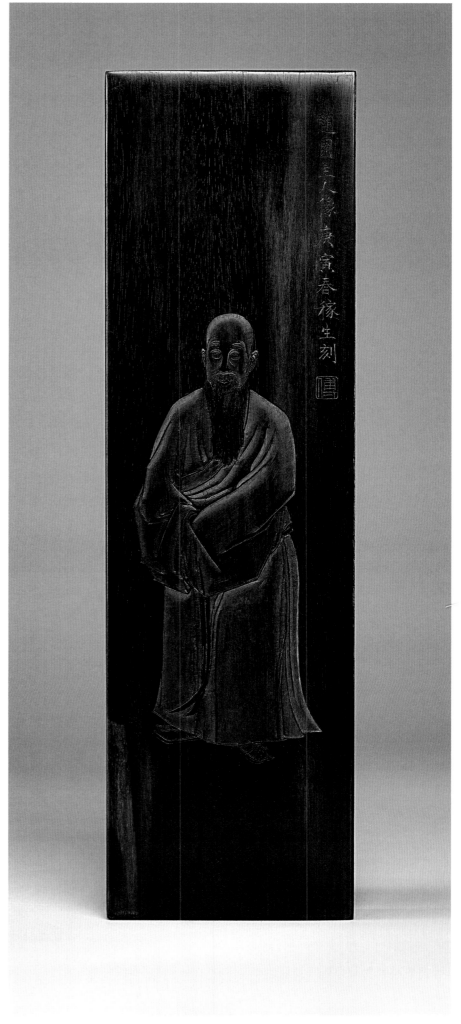

圖 40.5

明代曾鯨「葛一龍像」留青竹筆筒

高 13.5 公分　最寬底徑 6.9 公分

圖右上「雲天刻」款　「薄」印

薄雲天刻（二〇〇八）　傅萬里拓

041

Bamboo brush pot

2008

Decorated with *liuqing* portrait of Ge
Yilong (Zeng Jing, Ming dynasty)
Carving: Bo Yuntian
Rubbing: Fu Wanli

此亦二〇〇七年冬於王老府
上出曾鯨畫本（圖41.1），向薄先
生訂製者。葛氏，明人，字震甫，
與曾鯨同時，以讀書好古致家道
中落。

震甫先生席地而坐，斜倚書
函，有怡然自得之意。

二〇〇八年初夏，與薄先生
同謁王老，此件與雙清圖留青硯
屏（見本書〇二五項）呈王老尊覽，
得蒙王老許可，顧余曰：「爾對
竹刻發展，亦有貢獻。」

圖 41.1　明代曾鯨「葛一龍像」　故宮博物院藏
Collection of the Palace Museum

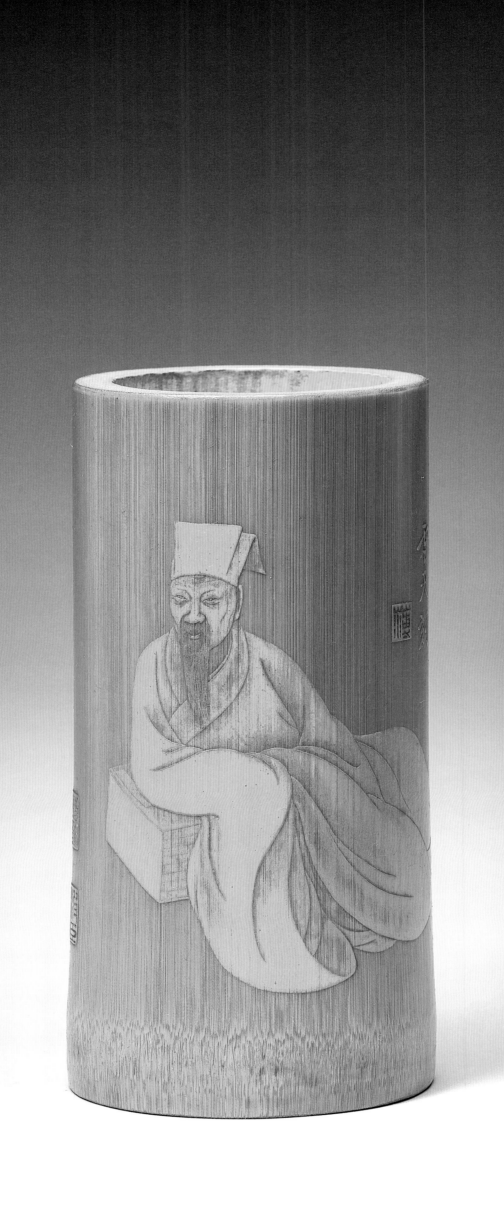

2008
Decorated with *liuqing* relief of *Zhuge Li-ang Rests with His Head Propped Up* (Emperor Xuanzong, Ming dynasty)
Carving: Zhu Xiaohua
Rubbing: Fu Wanli

○四二

明宣宗御筆「諸葛武侯高臥圖」
留青竹橫件

朱小華刻（二〇〇八）傅萬里拓

圖左「小華刻」款「朱」印

長24公分　寬7.7公分

圖42.1　明宣宗御筆「諸葛武侯高臥圖」　故宮博物院藏
Collection of the Palace Museum

《三國演義》之「三顧茅廬」家傳戶曉，本幀之諸葛武侯（圖42.1）袒腹高臥，與廟堂之上羽扇綸巾形象大不相同。

畫者明宣宗朱瞻基，極擅藝能，畫作多幀，今存故宮。審美眼光既高，宜乎宣德青花官窰瓷器之不同凡響也。

大英博物館之二〇一四年明代展覽，見有商喜之「明宣宗行樂圖」、「湖畔射獵圖」、「馬上圖」等。明宣宗允文允武之餘，亦能允武。

明代曾鯨「董玄宰小像」留青竹臂閣

周漢生刻 （二〇〇九） 傅萬里拓

圖左下「以前人刻法仿前人畫玄宰。孟澈先生持鑒，

己丑三月漢生」款 「周」印

高 29.2 公分 最寬 10.3 公分

「畫禪室主人像」烏木鎮紙

傅稼生刻 （二〇一〇） 傅萬里拓

圖右上「畫禪室主人像庚寅稼生刻」款 「傅」印

「孟澈雅製」背款 「夢澈」印 「花萼交輝」印

高 30.5 公分 寬 8.8 公分 厚 1.9 公分

043

Bamboo wrist rest

2009

Decorated with *liuqing* relief portrait of
Dong Qichang (Zeng Jing, Ming dynasty)
Carving: Zhou Hansheng
Rubbing: Fu Wanli

Ebony scroll weight

2010

Decorated with a portrait of Dong Qichang
in intaglio (Zeng Jing, Ming dynasty)
Carving: Fu Jiasheng
Rubbing: Fu Wanli

此余出曾鯨、項聖謨畫本（圖43.1），請

漢生、稼生先生所製。

靄靄老者，晉巾荔服，立於青松之下。

嘴角微向上翹，似北魏佛像之含蓄一笑；又

如巴黎羅浮宮藏達芬奇所繪蒙娜麗莎之嫣

然，神秘莫測。竹簡左下留青刻：「以前人

刻法仿前人畫玄宰」（圖43.2—43.3）。又請傅

稼生先生「易陽為陰」，刻製鎮紙（圖43.4—

43.5），篆「畫禪室主人像」款。

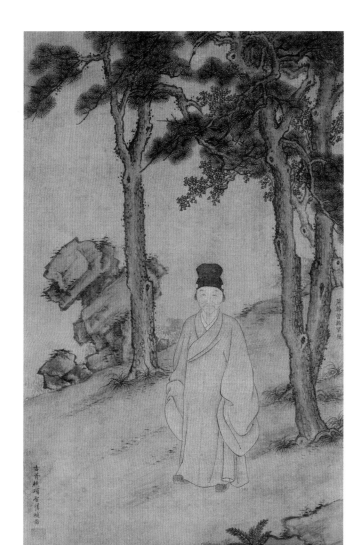

圖 43.1　董其昌畫像　上海博物館藏
Collection of the Shanghai Museum

圖 43.4

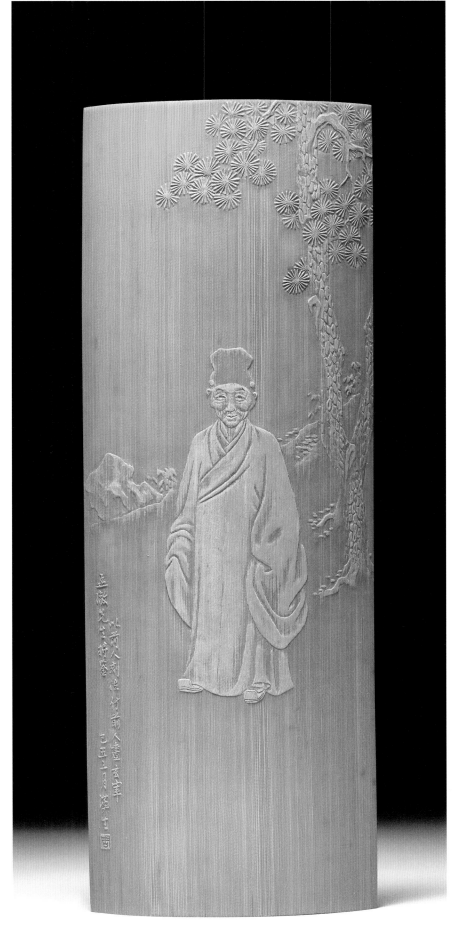

圖 43.2

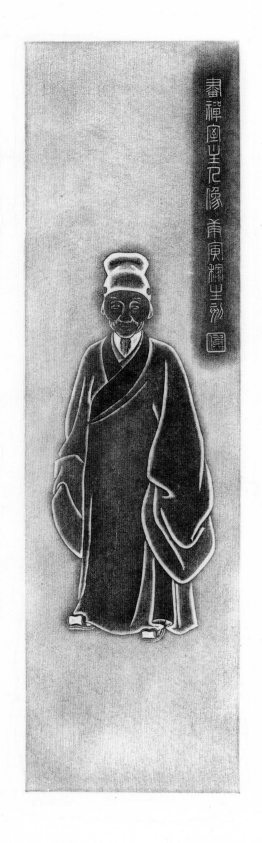

圖 43.5

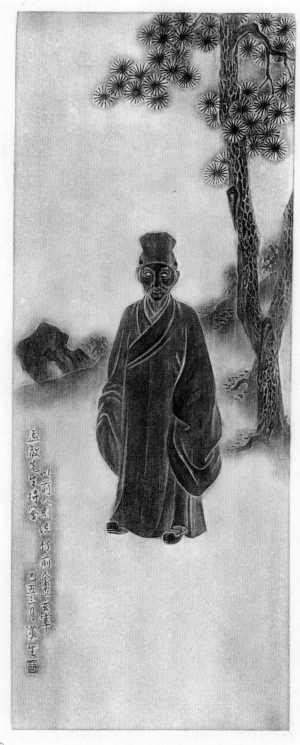

圖 43.3

董其昌，字玄宰，號思白，諡文敏。禮部尚書，宗伯學士，名滿天下。然其書畫，多為代筆。同代人著述已見蛛絲馬跡；現代啟功先生更有專文〈董其昌書畫代筆人考〉（見《啟功叢稿‧論文卷》）論述。

又讀黃苗子先生《畫家的雅和俗》（見《藝林一枝》），內引《民抄董宦事實》及曹家駒《說夢》卷二，蘇松當時民謠有「若要柴米強，先殺董其昌」。至於「今日生前畫靠官，他日身後官靠畫」，乃儕輩品評之語。

又憶大學時讀清代毛祥麟撰《墨餘錄》，有「黑白傳」一則，記玄宰家事，釀成案獄，牽連頗多。讀之愕然⋯「吾郡董文敏公，文章書畫，冠絕一時，海內望之，亦如山斗。徒以名士流風，每疏繩檢，且以身修為庭訓，致其子

弟亦鮮克由禮。仲子祖常，性尤暴戾。幹僕陳明，素所信任，因更倚勢作威⋯⋯」毛氏文末又加評語曰：「⋯⋯文敏居鄉，既乖洽

比之常，復鮮義方之訓，且以莫須有事，種生釁端，人以是為名德累，我直謂其不德矣。」

事物固有一分為二如此！

044
Bamboo wrist rest

044

Bamboo wrist rest

2009
Decorated with *liuqing* relief of a portrait of
Zhang Qingzi (Zeng Jing, Ming dynasty)
Carving: Zhu Xiaohua

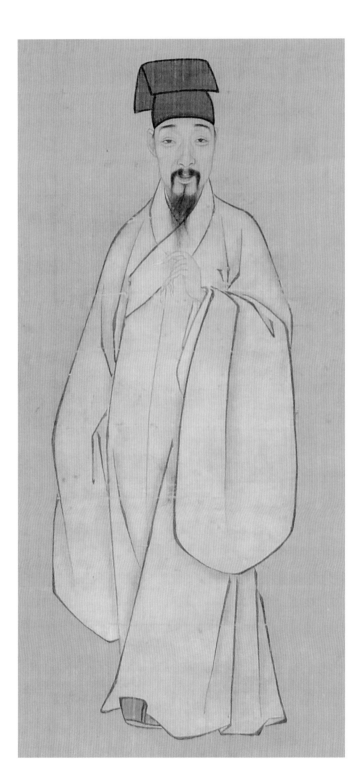

圖 44.1　張卿子像　浙江省博物館藏
Collection of the Zhejiang Provincial Museum

〇四四

明代曾鯨「張卿子像」留青竹臂閣

朱小華刻（二〇〇九）

圖右上「丁亥冬月小華刻」款　「朱」印

高 30 公分　最寬 7.9 公分

張卿子，原名遂辰，工詩，名醫，著有
「張卿子傷寒論」。

此像面部為曾鯨着力處，（圖 44.1），小
華先生亦全力以赴。

賴文字書畫藝術，醫家之名，得以流傳，
此又一例也。

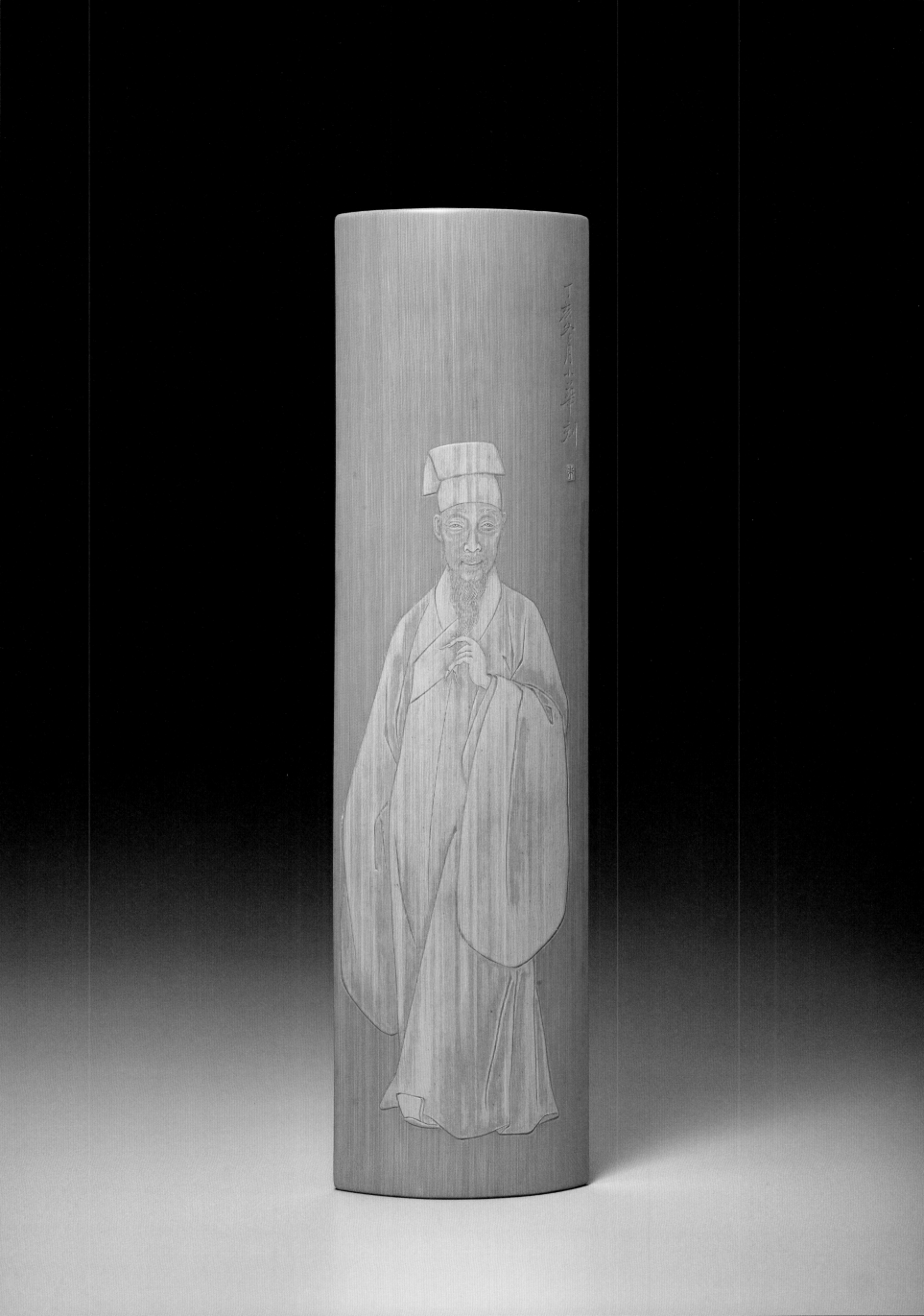

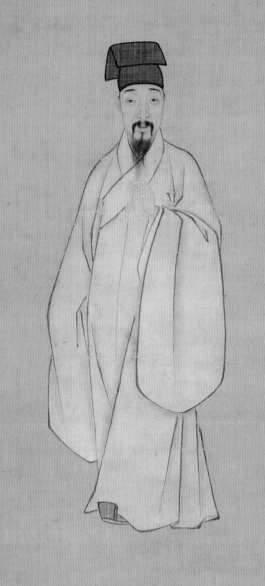

圖44.1 張卿子像 浙江省博物館藏

清代任熊「自畫像」留青竹臂閣

朱小華刻（二〇一〇）

圖左下「小華刻」款「朱」印

背右下「孟澈雅製」款「夢澈」印「花萼交輝」印

高 26.3 公分　寬 8.2 公分

045

Bamboo wrist rest

2010

Decorated with *liuqing* relief of *Self Portrait* (Ren Xiong, Qing dynasty)

Carving: Zhu Xiaohua

圖 45.1　清代任熊「自畫像」　故宮博物院藏
Collection of the Palace Museum

任熊（一八二三─一八五七），字渭長，畫中之李賀。自畫像（圖45.1），寫於染病去世前一年，別樹一格，與古往今來之自畫像截然不同。張安治先生稱：「光頭無帽，正面瞪着兩眼，布衣袒胸露肩，兩手緊握，兩腳分開，挺然直立，神態好像狂放又嚴肅。絕不像龍山落帽的名士，也不是採菊東籬的高人；既不撫松盤桓，又不舉杯邀月，倒有一點像一位法場上慷慨就義的勇士，至少也像一個好鬥的江湖好漢。」

原畫高 177 厘米，小華先生縮龍成寸，在適當燈光映照之下，畫中人躍然欲出。

046

Bamboo brush pot

2012, 2022
Decorated with *Picking the Fiddlehead Ferns*
(Li Tang, Song dynasty)
Carving: Bo Yuntian
Calligraphy: Jiao Lei
Carving: Li Zhi

宋代李唐「採薇圖」竹筆筒

薄雲天刻圖（二○一二）

圖右下「雲天刻」款 「薄」印

焦磊書（二○二二）李智刻字

「江上左史」印 「李智」印

底「孟澈雅製」款 「夢澈」印「花萼交輝」印

高 16.7 公分　最寬底徑 10.5 公分

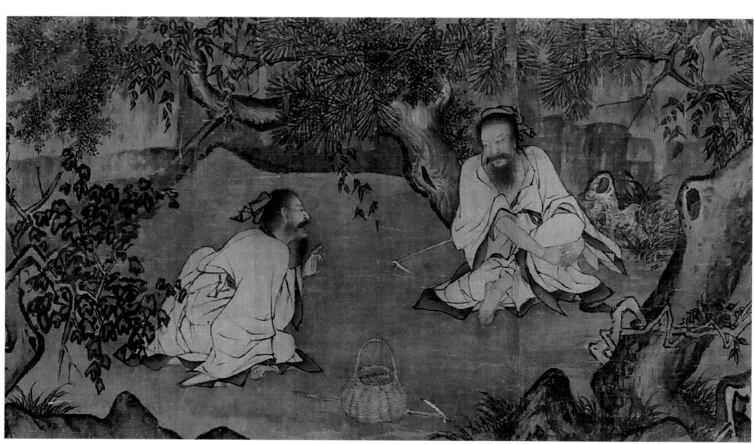

圖 46.1　宋代李唐「採薇圖」　故宮博物院藏
Collection of the Palace Museum

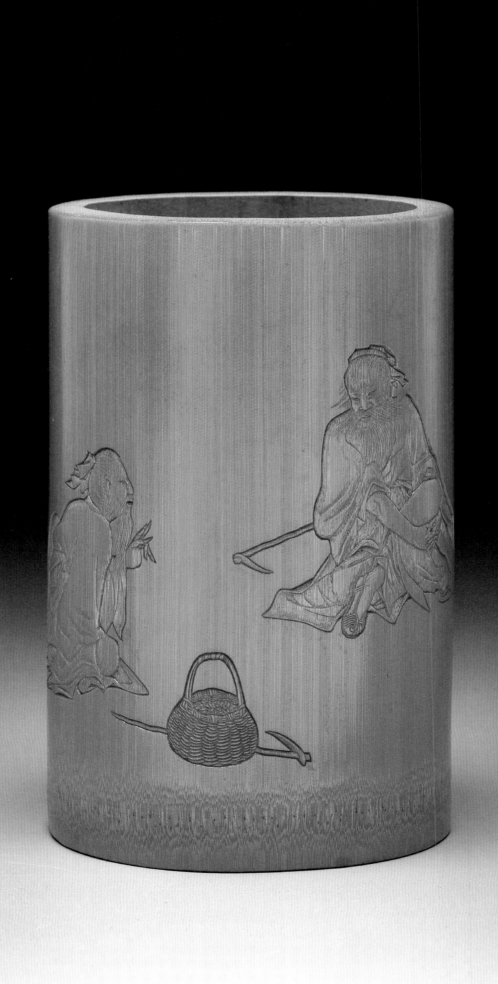

伯夷列傳

夫學者載籍極博，猶考信於六藝。詩書雖缺，然虞夏之文可知也。堯將遜位，讓於虞舜，舜禹之間，岳牧咸薦，乃試之於位，典職數十年，功用既興，然後授政。示天下重器，王者大統，傳天下若斯之難也。而說者曰堯讓天下於許由，許由不受，恥之逃隱。及夏之時，有卞隨、務光者。此何以稱焉？太史公曰：余登箕山，其上蓋有許由冢云。孔子序列古之仁聖賢人，如吳太伯、伯夷之倫詳矣。余以所聞由、光義至高，其文辭不少概見，何哉？孔子曰：伯夷、叔齊，不念舊惡，怨是用希。求仁得仁，又何怨乎？余悲伯夷之意，睹軼詩可異焉。其傳曰：伯夷、叔齊，孤竹君之二子也。父欲立叔齊，及父卒，叔齊讓伯夷。伯夷曰：父命也。遂逃去。叔齊亦不肯立而逃之。國人立其中子。於是伯夷、叔齊聞西伯昌善養老，盍往歸焉。及至，西伯卒，武王載木主，號為文王，東伐紂。伯夷、叔齊叩馬而諫曰：父死不葬，爰及干戈，可謂孝乎？以臣弒君，可謂仁乎？左右欲兵之。太公曰：此義人也。扶而去之。武王已平殷亂，天下宗周，而伯夷、叔齊恥之，義不食周粟，隱於首陽山，采薇而食之。及餓且死，作歌。其辭曰：登彼西山兮，采其薇矣。以暴易暴兮，不知其非矣。神農、虞夏忽焉沒兮，我安適歸兮。于嗟徂兮，命之衰矣。

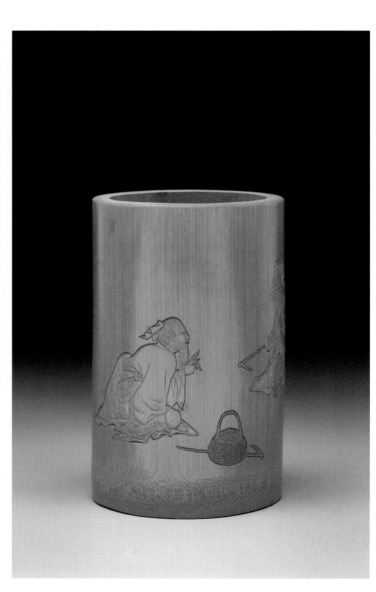

圖 46.2　成親王跋「採薇圖」錄「伯夷列傳」

香港山上野薇　何孟澈攝

李唐畫採薇圖（圖46.1），寫伯夷、叔齊義不食周粟，採薇於首陽山。

雲天先生以陷地淺刻法刻成，人物略為矜持。

余讀史記「伯夷列傳」，旁及叔齊，末云：「伯夷叔齊雖賢，得夫子而名益彰；顏淵雖篤學，附驥尾而行益顯。巖穴之士，趨捨有時，若此類名堙滅而不稱，悲夫。閭巷之人，欲砥行立名者，非附青雲之士，惡能施於後世哉。」（圖46.2），令人感慨無窮。

翰墨軒許禮平先生，收藏近代書畫信札，「招隱士、舉逸民」，假借為同音「招隱士、舉義民」，將近百年如伯夷、叔齊之軼事，著之筆墨，不致湮沒，許先生與有力焉。

047

Bamboo wrist rest

2011

Decorated with *liuqing* relief of the Buddha
Amitabha (anon., Song or Yuan dynasty)
Carving: Zhu Xiaohua
Rubbing: Fu Wanli

○四七

宋元「阿彌陀佛像」留青竹臂閣

朱小華刻（二○一一）　傅萬里拓

圖右下「朱」印　「小華刻」印

底右下「孟澂雅製」款　「夢澂」印　「花萼交輝」印

高 28.3 公分　最寬 9.5 公分

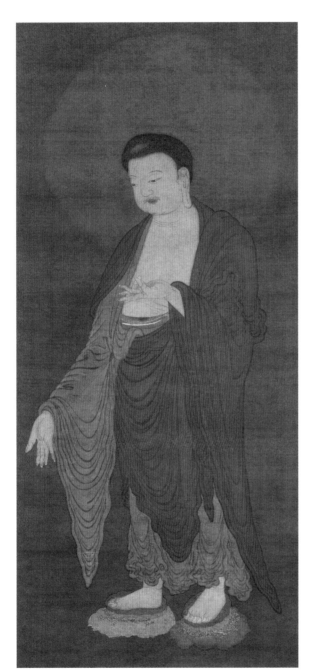

圖 47.1　宋元「阿彌陀佛像」
紐約大都會藝術博物館藏
Collection of the Metropolitan Museum of Art

佛像畫，可雅可俗，此軸較可取，今藏紐約大都

會博物館（圖47.1），定為宋末元初之物。此軸與該館

藏北魏太和十年（公元四八六年）巨型青銅鎏金彌勒

佛像，似一脈相承。（圖47.2）

阿彌陀佛腳踏蓮花，右手下垂，左手作印，姿態

恰與傅抱石先生繪觀音（見本書○四八項）左右倒置。衣

褶紋樣，似摹「曹衣出水」式，陳洪綬所繪變形人物

衣裝，或本於此。頭髮用濃墨積成，因有下例，故

二○一一年端午寄上畫本予小華先生時，隨函附上北

朝石佛頭照片三式，蒙小華先生採用螺形髮髻者。

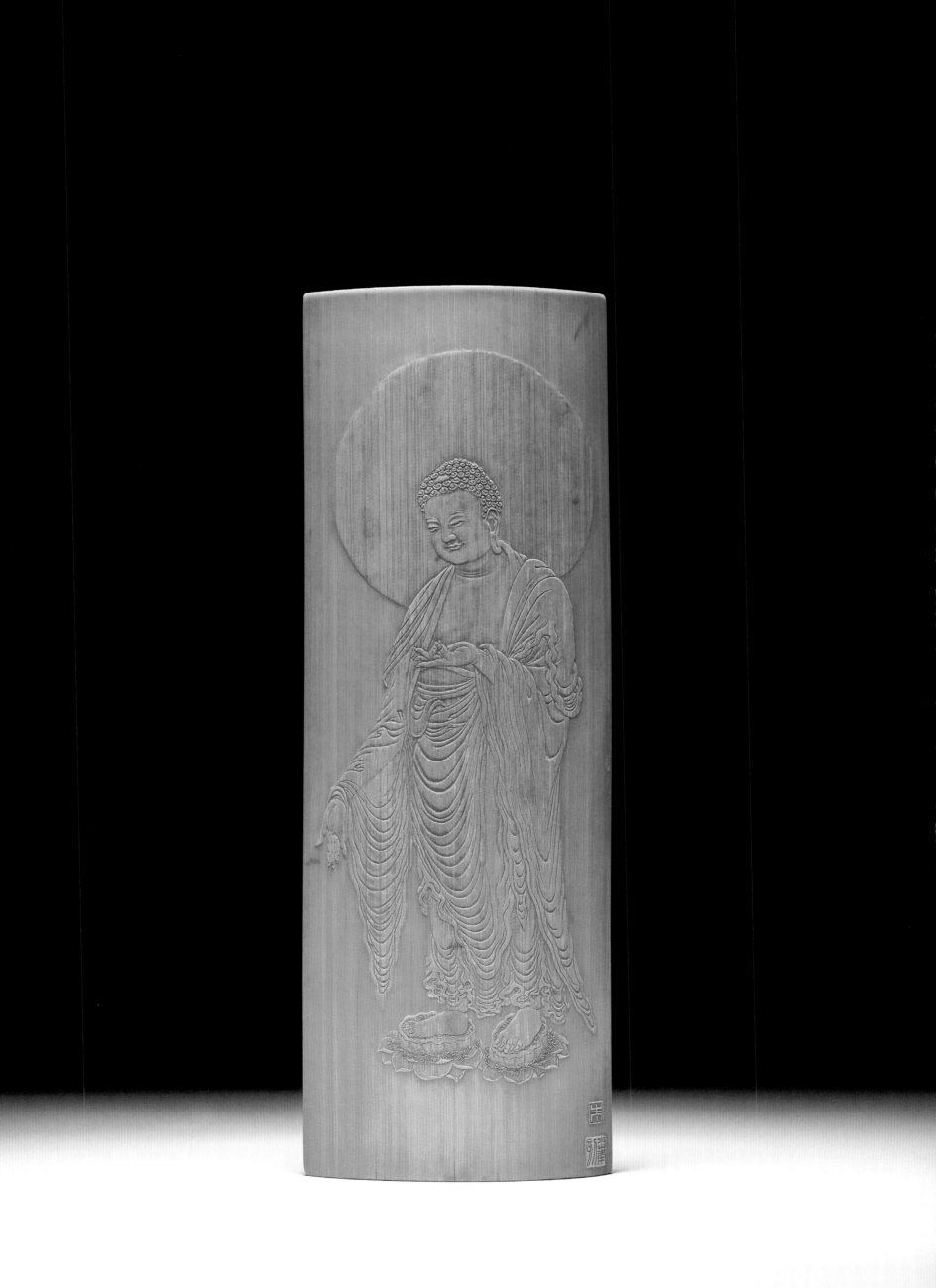

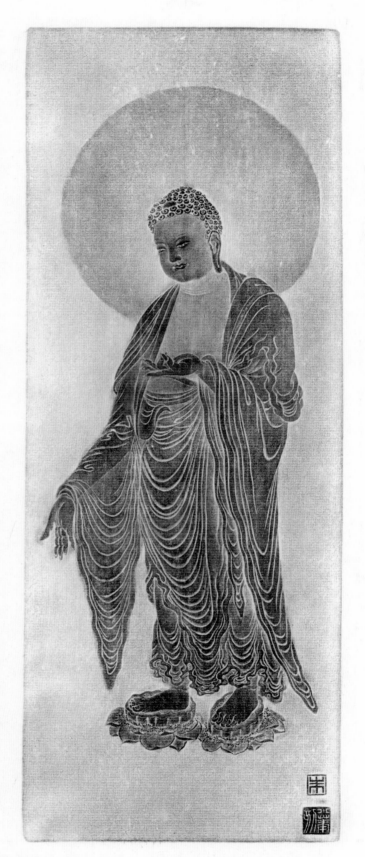

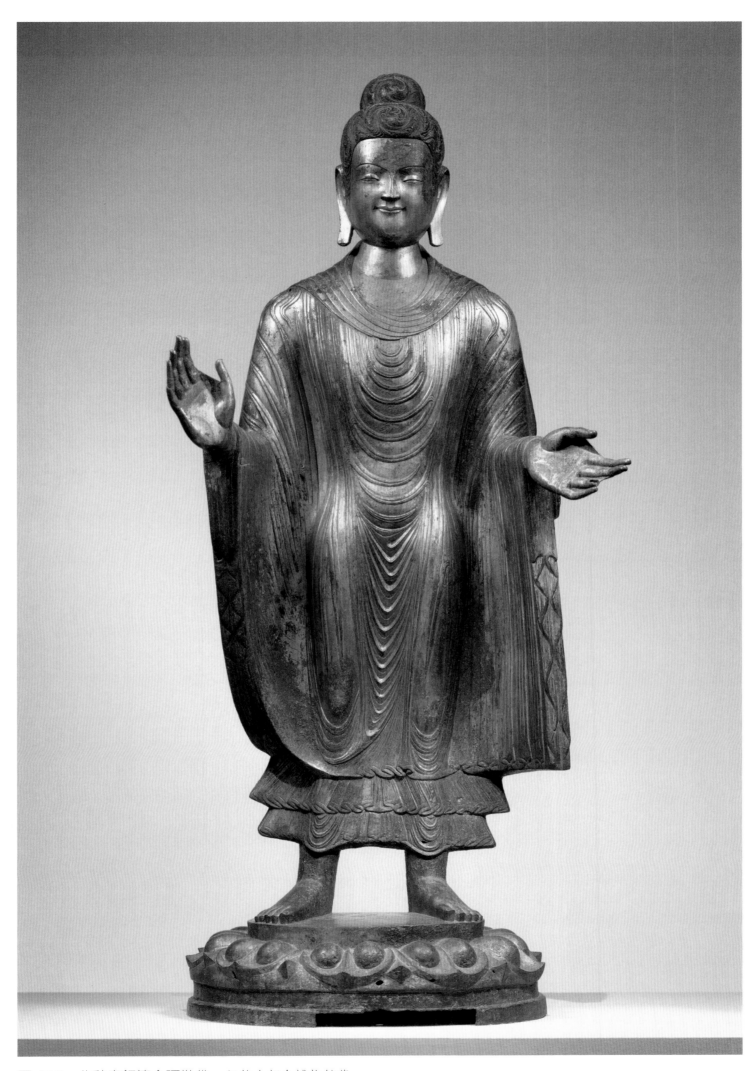

圖 47.2　北魏青銅鎏金彌勒佛　紐約大都會博物館藏

Collection of the Metropolitan Museum of Art

傅抱石「觀世音圖軸」留青竹臂閣

高 28.5 公分　最寬 7.5 公分

背右下「孟澈雅製」款　「夢澈」印　「花萼交輝」印

圖右下「朱」印「小華」印

朱小華刻（二〇〇九）　傅萬里拓

048
Bamboo wrist rest

2009
Decorated with *liuqing* relief of a portrait of
the deity Guanyin (Fu Baoshi, 1904-65)
Carving: Zhu Xiaohua
Rubbing: Fu Wanli

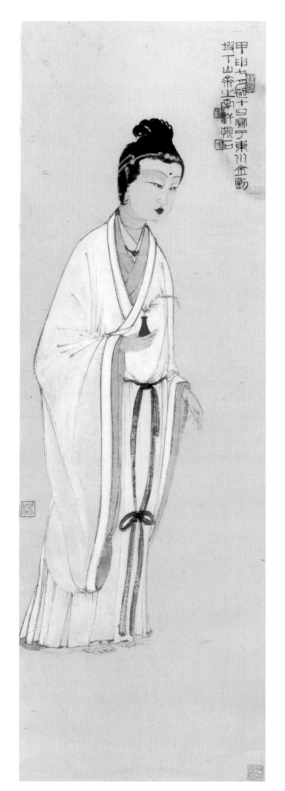

圖 48.1　「觀世音圖軸」　故宮博物院藏
Collection of the Palace Museum

傅抱石先生，擅山水，人物師吳道子。嘗見畫無量壽佛（又名阿彌陀佛），學趙松雪，此幀觀世音菩薩（圖48.1），廿世紀金剛坡所作，今藏故宮博物院，似宗敦煌盛唐彩塑及周昉「簪花仕女圖」也。

菩薩項帶瓔珞，赤足，垂左手而立，右手持淨瓶，眉梢眼底，有悲天憫人，普渡慈航之意。二〇〇八年十一月，將畫本交小華先生，求刻臂閣。先生初見畫像頭髮，濃墨點積，即謂不知何下手；今觀髮髻，處理成功，與原畫各有千秋。

菩薩原為男身，來華以後，衍變成女相。大英博物館藏斯坦因得自敦煌唐代「二觀世音菩薩」絹畫（圖48.2），面相中性而帶三絡短鬚。山西朔州崇福寺觀音殿明間，金代彩繪泥塑觀世音菩薩像，與東西次間金代泥塑文殊、普賢菩薩像，三尊面容一致；該寺彌陀殿金代壁畫所繪脅侍菩薩，皆短鬚三絡，眉目面貌，則更撲朔迷離矣！

圖 48.2 　唐代「二觀世音菩薩」絹畫 　大英博物館藏 ©The Trustees of the British Museum. All rights reserved.

傅抱石「屈原像」留青竹臂閣

薄雲天刻（二〇〇八）傅萬里拓

圖右上「雲天刻」款 「薄」印

高 31 公分　最寬 8.7 公分

049

Bamboo wrist rest

2008

Decorated with *liuqing* relief of a portrait
of Qu Yuan (Fu Baoshi, 1904-65)
Carving: Bo Yuntian
Rubbing: Fu Wanli

傅抱石先生畫人物，取法晉代顧愷之「游絲描」，意態眼神，獨步千古。曾見抱石先生畫屈原像數種，此幀最得三閭大夫行吟澤畔，憂讒畏譏，形容憔悴之意（圖49.1）。

二〇〇八年春，余出此幀畫本，向薄先生訂製。蓬頭長髮，不宥於成法刻之，清新可喜。

圖 49.1 「屈原像」局部　翰墨軒提供

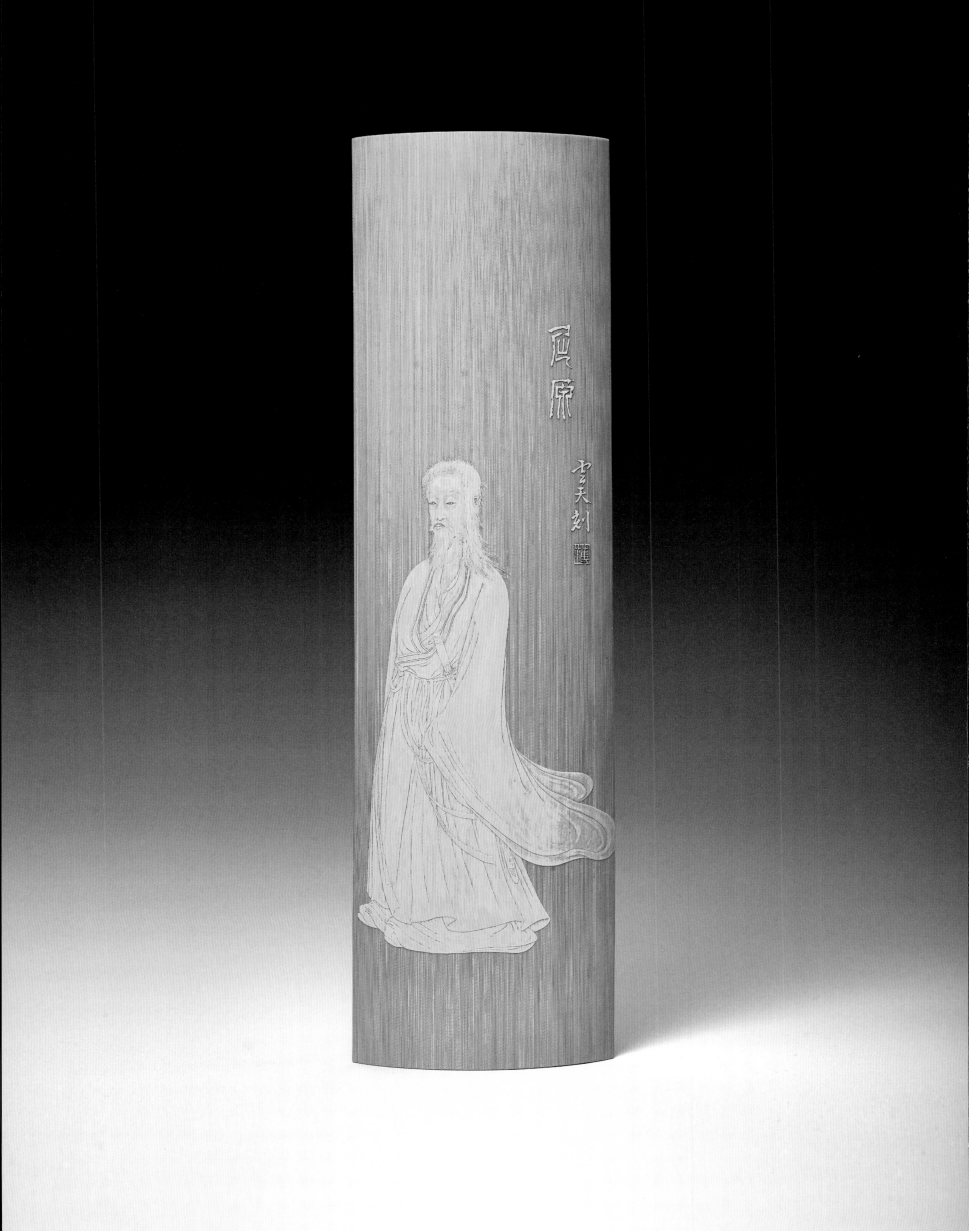

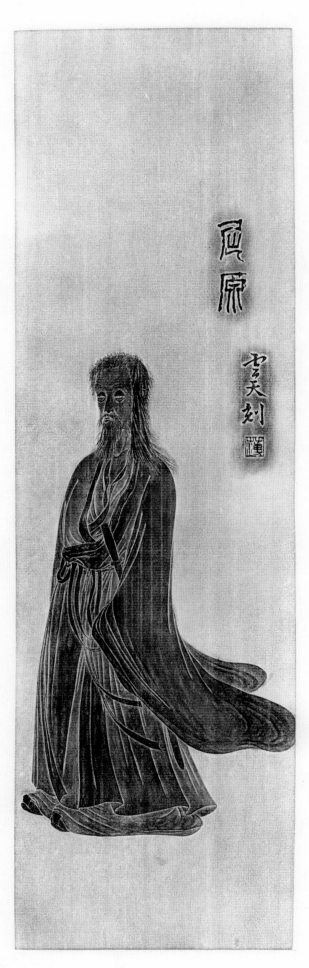

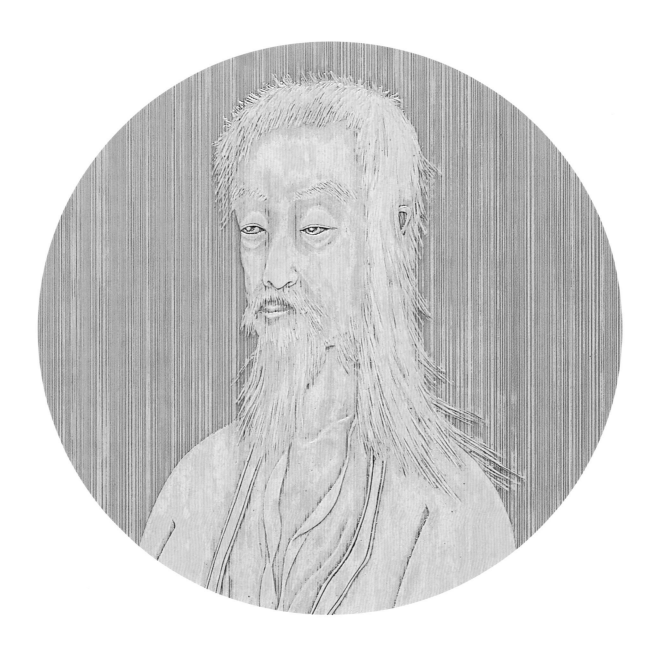

○五○

傅抱石「文天祥像」留青竹筆筒

高 16.7 公分　最寬底徑 11 公分

圖右下「雲天刻」款　「薄」印

薄雲天刻（二○一二）傅萬里拓

050

Bamboo brush pot

2012

Decorated with *liuqing* relief of a portrait
of Wen Tianxiang (Fu Baoshi, 1905-64)
Carving: Bo Yuntian
Rubbing: Fu Wanli

余小學時，中文老師授文文山「正氣歌」及「過零丁洋」詩。及大學時，有同學為香港新界文氏族人。後至北京，知有文天祥祠。

此幀信國文公像，為傅抱石先生極精之作，上有沈尹默先生於第二次世界大戰時以小楷書「正氣歌」，其歷史意義，自不待言（圖50.1）。

雲天先生刻文公面相，鬚眉畢現，運思精深，如張彥遠讚吳道子云：「守其神，專其一，合造化之功。」筆筒背面，拙書文公「衣帶詔」，乃受刑前所作，納於衣帶之中者：「孔曰成仁，孟曰取義，唯其義盡，所以仁至。讀聖賢書，所學何事？而今而後，庶幾無愧。」

拓本為傅萬里先生精拓，又蒙北京宿悅先生及稼生先生書「正氣歌」並序（圖50.2），筆筒、拓本與墨跡，可同為寶珍。

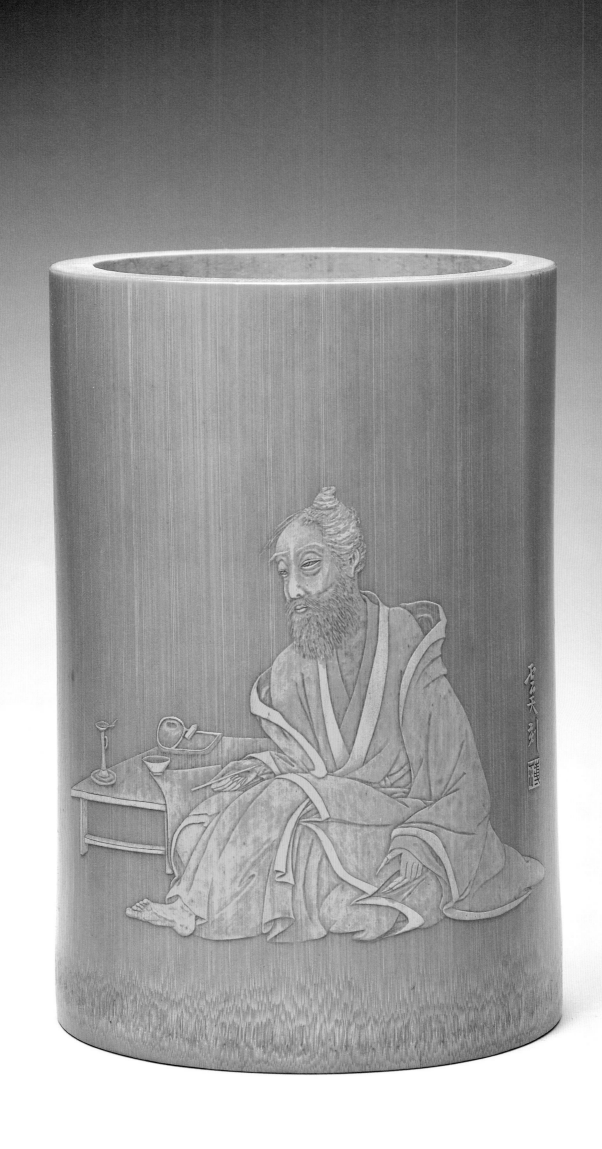

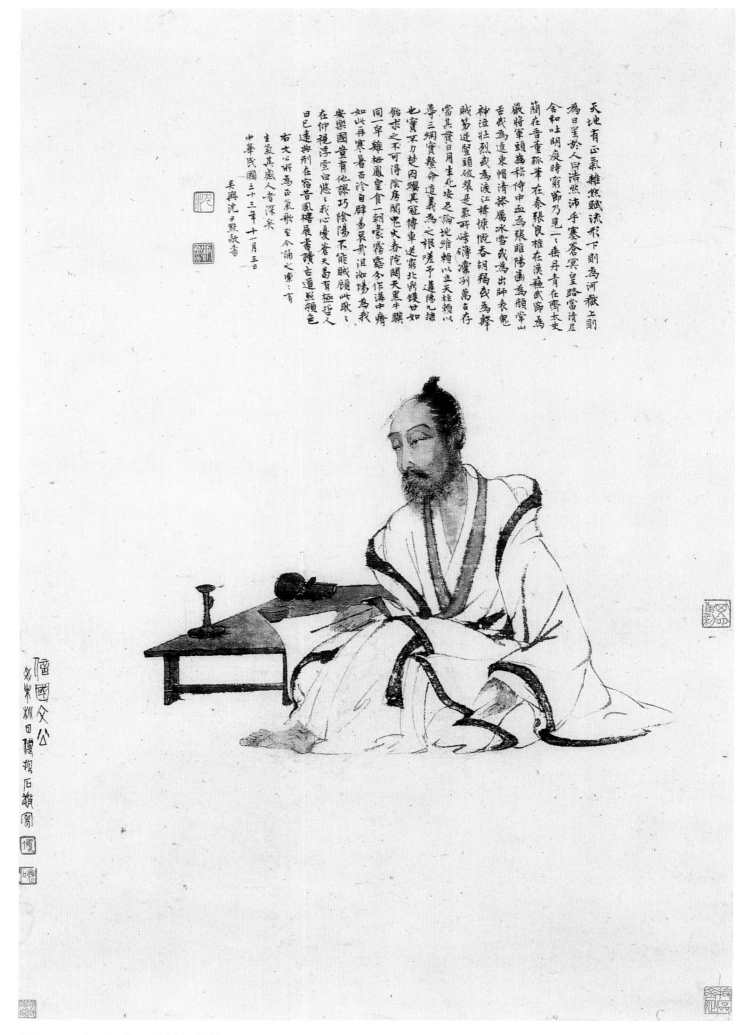

天地有正氣雜然賦流形下則為河嶽上則
為日星於人曰浩然沛乎塞蒼冥皇路當清夷
含和吐明庭時窮節乃見一垂丹青在齊太史
蘭在晉董狐筆在秦張良椎在漢蘇武節為嚴
將軍頭為嵇侍中血為張雎陽齒為顏常山舌
或為遼東帽清操厲冰雪或為出師表鬼神泣
壯烈或為渡江楫慷慨吞胡羯是氣所磅礡凜
烈萬古存當其貫日月生死安足論地維賴以立
天柱賴以尊三綱實繫命道義為之根嗟予遘
陽九隸也實不力楚囚纓其冠傳車送窮北鼎
鑊甘如飴求之不可得陰房闃鬼火春院閟天
黑牛驥同一皁雞棲鳳凰食一朝蒙霧露分作溝中
瘠如此再寒暑百沴自辟易嗟哉沮洳場為我
安樂國豈有他繆巧陰陽不能賊顧此耿耿在
仰視浮雲白悠悠我心憂蒼天曷有極哲人日
已遠典刑在夙昔風簷展書讀古道照顏色

右文公所為正氣歌至今誦之凜凜有
生氣其感人者深矣

中華民國三十三年十一月三日

吳興沈君默書

國父公

文米隱日傳拓石顏圖

圖 50.1　文天祥像　翰墨軒提供

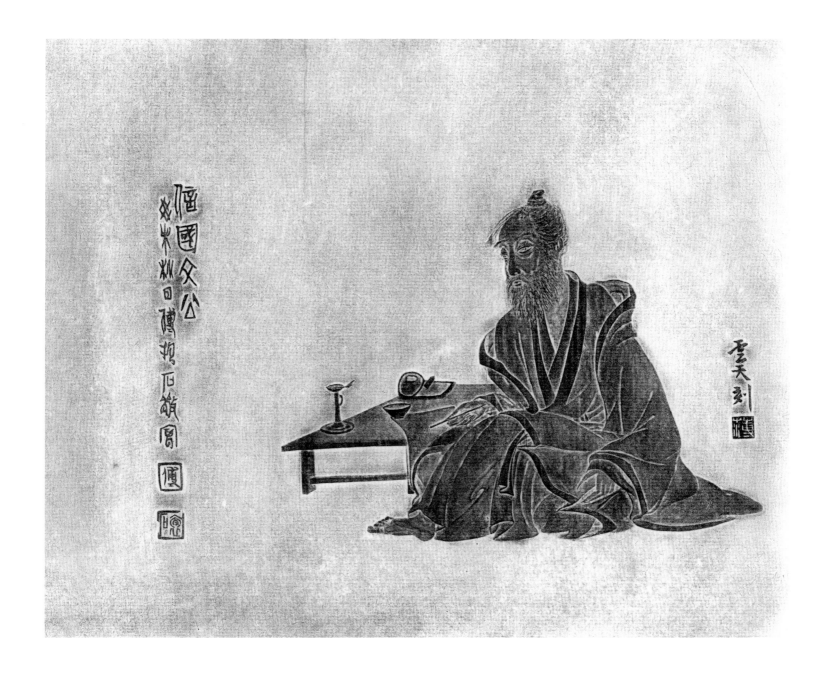

余囚北庭坐一土室室廣八尺深可四尋
單扉低小白間短窄汙下而幽暗當此
夏日諸氣萃然雨潦四集浮動床几時則
為水氣塗泥半朝蒸漚歷瀾時則為土氣
乍晴暴熱風道四塞時則為日氣簷陰
薪爨助長炎虐時則為火氣倉腐寄
頓陳陳逼人時則為米氣騈肩雜遝腥
臊汗垢時則為人氣或圊溷或毀屍或
腐鼠惡氣雜出時則為穢氣疊是數氣
當之者鮮不為厲而予以屏弱俯仰其間
於兹二年矣幸而無恙是殆有養致然
爾然亦安知所養何哉孟子曰吾善養
吾浩然之氣彼氣有七吾氣有一以一敵七
吾何患焉況浩然者乃天地之正氣也作
正氣歌一首
天地有正氣雜然賦流形下則為河嶽
上則為日星於人曰浩然沛乎塞蒼冥
皇路當清夷含和吐明庭時窮節乃見

余囚北庭坐一土室室廣八尺
深可四尋單扉低小白間短窄
汙下而幽暗當此夏日諸氣萃
然雨潦四集浮動床几時則為
水氣塗泥半朝蒸漚歷瀾時則
為土氣乍晴暴熱風道四塞時
則為日氣簷陰薪爨助長炎虐
時則為火氣倉腐寄頓陳陳逼
人時則為米氣騈肩雜遝腥
汗垢時則為人氣或圊溷或毀
屍或腐鼠惡氣雜出時則為穢
氣疊是數氣當之者鮮不為厲
而予以屏弱俯仰其間於兹二
年矣幸而無恙是殆有養致然
爾然亦安知所養何哉孟子曰
吾善養吾浩然之氣彼氣有七
吾氣有一以一敵七吾何患焉
況浩然者乃天地之正氣也作
正氣歌一首
天地有正氣雜然賦流形下則
為河嶽上則為日星於人曰浩
然沛乎塞蒼冥皇路當清夷含

二垂丹青　在齊太史簡　在晉董狐筆
在秦張良椎　在漢蘇武節　為嚴將軍頭
為嵇侍中血　或為張睢陽齒　為顏常山舌
或為遼東帽　清操厲冰雪　或為出師表
鬼神泣壯烈　或為渡江楫　慷慨吞胡羯
或為擊賊笏　逆豎頭破裂　是氣所磅礴
凜烈萬古存　當其貫日月　生死安足論
地維賴以立　天柱賴以尊　三綱實繫命
道義為之根　嗟予遘陽九　隸也實不力
楚囚纓其冠　傳車送窮北　鼎鑊甘如飴
求之不可得　陰房闐鬼火　春院閟天黑
牛驥同一皂　雞棲鳳凰食　一朝蒙霧露
分作溝中瘠　如此再寒暑　百沴自辟易
哀哉沮洳場　為我安樂國　豈有他繆巧
陰陽不能賊　顧此耿耿在　仰視浮雲白
悠悠我心悲　蒼天曷有極　哲人日已遠
典型在夙昔　風簷展書讀　古道照顏色
右錄文天祥正氣歌並序
癸巳年初冬佳趣山居肅恆

圖 50.2　宿悅書「正氣歌」並序

丹青在齊太史簡在晉董狐筆
在秦張良椎在漢蘇武節為嚴
將軍頭為嵇侍中血為張睢陽
齒為顏常山舌或為遼東帽清
操厲冰雪或為出師表鬼神泣
壯烈或為渡江楫慷慨吞胡羯
所磅礴凜烈萬古存當其貫日
月生死安足論地維賴以立天
柱賴以尊三綱實繫命道義為
之根嗟予遘陽九隸也實不力
楚囚纓其冠傳車送窮北鼎鑊
甘如飴求之不可得陰房闐鬼
火春院閟天黑牛驥同一皂雞
棲鳳凰食一朝蒙霧露分作溝
中瘠如此再寒暑百沴自辟易
哀哉沮洳場為我安樂國豈有
他繆巧陰陽不能賊顧此耿耿
在仰視浮雲白悠悠我心悲蒼
天曷有極哲人日已遠典型在夙
昔風簷展書讀古道照顏色
甲午冬稼生書於

孟澈道兄雅正
榮寶齋

圖 50.3　傅稼生書「正氣歌」並序

051

Bamboo wrist rest

2008
Decorated with *liuqing* relief of *Chinese Juniper
with Goshawk* (Zhang Shunzi and "the Old Man
of the Snowy Tracts", Yuan dynasty)
Carving: Zhu Xiaohua
Rubbing: Fu Wanli

元代雪界翁張師夔「鷹檜圖」
留青竹臂閣

朱小華刻 （二○○八） 傅萬里拓
圖左上「戊子夏小華刻」款 「朱」印
高 27 公分　寬 9 公分

圖 51.1　「鷹檜圖」　故宮博物院藏
Collection of the Palace Museum

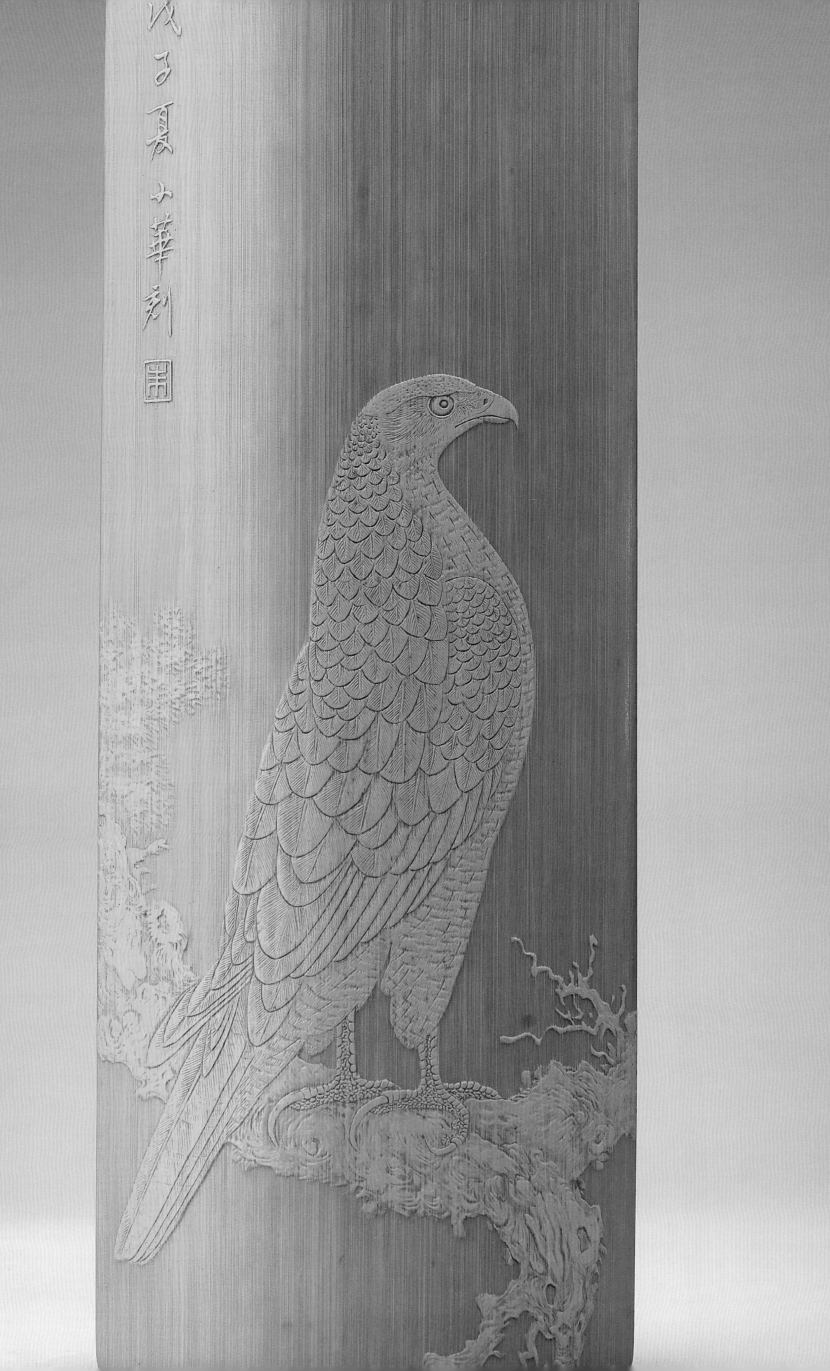

王老謂此軸乃古今畫鷹最能得其神韻者（圖

5.1.1），備見《錦灰堆》中。王老養鷹高手，曾與

鷹晨夕相對，所言非謬。

此畫黃冑先生一九六〇年代收得，殘破不

堪，徐邦達先生等皆評為偽仿。重裝以後，精光

煥發，徐邦達先生等頷首稱許，推為元畫上品。

文物鑒定之不易，可見一斑；而黃冑先生，後起

之秀，力排眾議，獨具慧眼，勇氣可嘉，詳見陳

岩先生著《往事丹青》。

此余二〇〇八年夏出畫本，向朱先生訂製。

臂閣為先生力作，留青中之工筆重彩者。二〇

〇八年秋至京，王老年高，進院療養，未能親呈尊

覽，惜哉！

王老藏有清代甘士調指畫「松鷹圖」，與雪

界翁畫不相伯仲，余甲申歲曾呈「敬觀儷松居藏

松鷹圖」七絕一首：

昂首不鳴歇禁庭，松顛岋立影伶仃。

長空奮翅三千里，直擊九天勇摘星。

此詩亦可為雪界翁畫鷹寫照也。

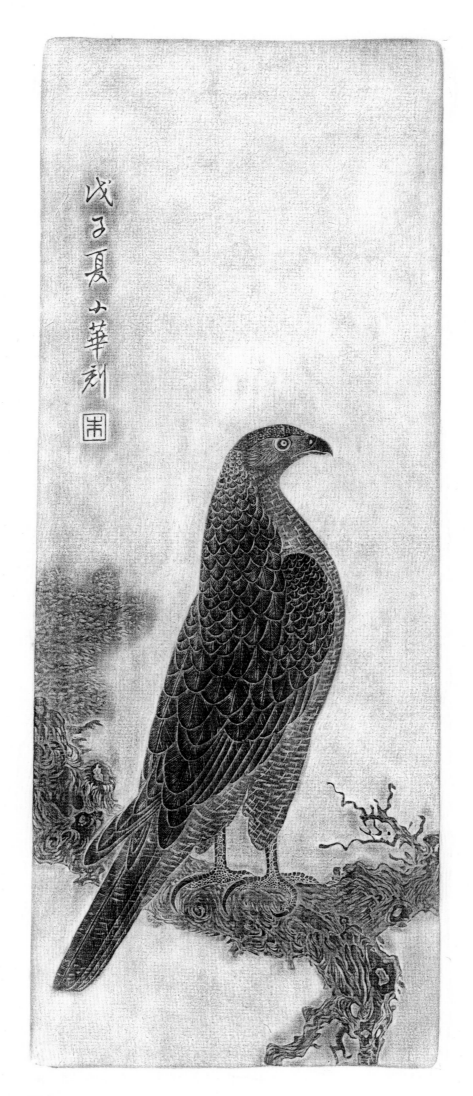

052

Bamboo brush pot

2012

Decorated with *liuqing* relief from
Handbooks of Pigeons from the Qing Court
Carving: Bo Yuntian
Rubbing: Fu Wanli

○五二

「清宮鴿譜圖」留青竹筆筒

薄雲天刻（二○一二） 傅萬里拓

圖左下「雲天刻」款 「薄」印

圖右下「夢澈」印 「花萼交輝」印

高 16 公分 最寬底徑 7.2 公分

圖 52.2 清宮鴿譜圖四六 故宮博物院藏
Collection of the Palace Museum

圖 52.1

王老愛鴿，自幼豢養，又耽火畫葫蘆鴿鈴，大學時
作「鴿鈴賦」，得滿分。約一九九六年，先生編《明代
鴿經》、《清宮鴿譜》，命余在英搜集國外資料，時余忙
於攻讀博士，所獲不多。

二○○○年，蒙贈《北京鴿哨》《明代鴿經》清宮
鴿譜》（圖 52.1）。此取譜中之圖四六（丁 23）未題名、
一平一鳳者（圖 52.2），王老名之為「豆眼斑點瓦灰」，
特點在寬白眼皮，豆眼，大而外努，十分顯著。

宋代崔白「寒雀圖」
局部留青竹橫件

朱小華刻（二〇〇九）
圖下「小華」款　「朱」印
圖右上「張崗邨人」印
長 25 公分　寬 15 公分

053

Bamboo cross-piece

2009
Decorated with *liuqing* relief of a detail from
Wintry Sparrow (Cui Bai, Song dynasty)
Engraving: Zhu Xiaohua

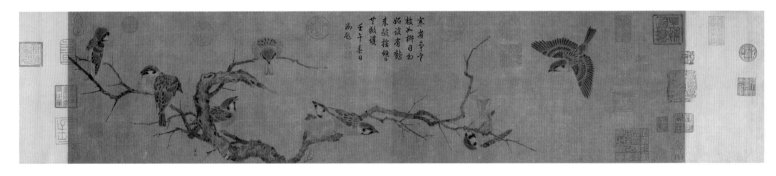

圖 53.1　崔白「寒雀圖」卷　故宮博物院藏
Collection of the Palace Museum

二〇〇九年春余裁減
崔白寒雀圖（圖 53.1），寄上
小華先生求刻筆筒，小華先
生擔心筆筒開裂，同時可能
缺乏筆筒料，刻成橫件，效
果差強人意。

宋代崔白「雙喜圖」局部
留青竹筆筒

薄雲天刻（二〇一二）　傅萬里拓

圖右下「雲天刻」款　「薄」印

圖左下「夢澈」印　「花蕚交輝」印

高 15.3 公分　最寬底徑 7.1 公分

054

Bamboo brush pot

2012

Decorated with *liuqing* relief of a detail from
Double Happiness (Cui Bai, Song dynasty)
Carving: Bo Yuntian
Rubbing: Fu Wanli

此亦宋畫之「村梅」也，樹上雙鵲（藍鵲）鼓噪，灰兔驀然回首，蕭瑟野氣之中，充滿生命動力 （圖54.1）。

余單擷其野兔、山坡，又將秋草一叢略為旋轉，蒙雲天先生用心刻成，兔毛柔茸，秋草交搭，備見功力。

萊比錫大學醫院手術室外平臺，點石植草，乃為環保綠化之用，二〇〇四年一日從手術室外望口占，亦令人聯想起「雙喜圖」之疾風勁草：

窗外高臺草數叢，朝霞灑照碧蘢蔥。

烏雲乍湧電光閃，笑傲驚雷舞疾風。

圖 54.1　雙喜圖　臺北故宮博物院藏
Collection of the Palace Museum, Taipei

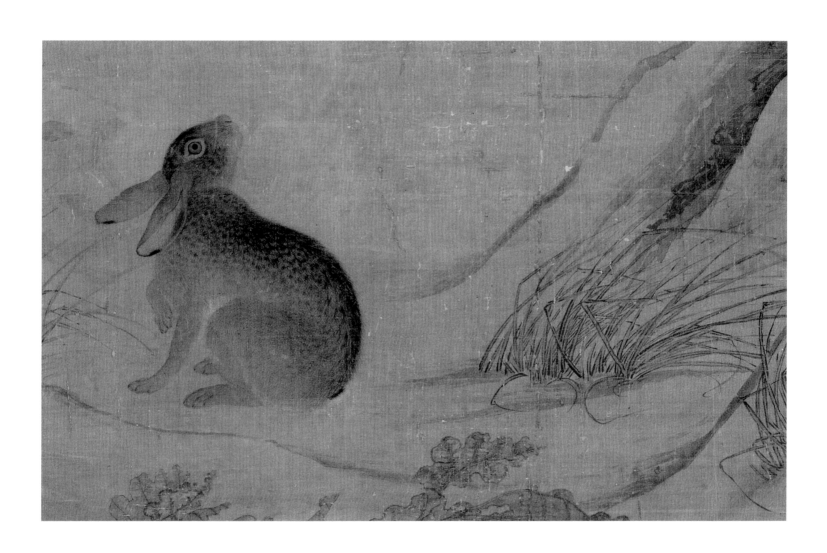

清代冷枚「雙兔圖」留青竹筆筒與臂閣

薄雲天刻（二○一一，二○一九）傅萬里拓

筆筒圖右下「雲天刻」款「薄」印

筆筒圖左下「夢澈」印「花萼交輝」印

臂閣背右下「孟澈雅製」款「夢澈」印「花萼交輝」印

高 14.6 公分　最寬底徑 7.2 公分

高 24.8 公分　寬 11.7 公分

055

Bamboo brush pot and wrist rest

2011, 2019
Decorated with *liuqing* relief of *A Pair of Rabbits*
(Leng Mei, Qing dynasty)
Carving: Bo Yuntian
Rubbing: Fu Wanli

圖 55.1　雙兔圖（局部）　故宮博物院藏
Collection of the Palace Museum

崔白「雙喜圖」為「村梅」，此幀則為「宮梅」矣。

白兔成對，如郎世寧風格，體態豐盈，徜徉於宮苑之中，安詳閒適。又似後宮之宮人，不憂衣食，無所事事也（圖 55.1, 55.2）。白兔古為祥瑞，顏色乃基因變異所致。或云至明代，白兔從海外東傳，罕物一變為尋常事矣。

刻此筆筒與臂閣，余囑薄君千萬勿如崔白野兔之纖毛畢現，兔身盡量保留竹青，兔身外形輪廓刻細毛，則數百年後，竹筒底色變深，始能彰顯兔身竹青之白。

圖 52.2　雙兔圖　故宮博物院藏
Collection of the Palace Museum

056

Brush pot

2017

Decorated with a gold brocade pattern of a running
hare (Yuan dynasty) and text from "Song of Antique
Beauty" (anon., Han dynasty)
Calligraphy and carving: Fu Jiasheng
Rubbing: Fu Wanli

圖 56.1　走兔紋織金錦　華萼交輝樓藏

〇五六

元代織金錦走兔紋、無名氏「古豔歌」筆筒

傅稼生書並刻（二〇一七）傅萬里拓

「丙申冬稼生題並刻」款　「富察」印　「稼生之印」印
「孟澈雅製」底款　「夢澈」印　「花萼交輝」印

元代走兔紋織金錦兩張（圖 56.1），與紐約大都會博
物館所藏無異，或為一幅割出。取其紋樣，一陽一陰，
又求傅稼生先生書漢代無名氏《古豔歌》：「煢煢白兔，
東走西顧，衣不如新，人不如故。」錯雜其中，旋轉如
走馬燈，觀之又有「雄兔腳撲朔，雌兔眼迷離，兩兔傍
地走，安能辨我是雄雌」之感。

荣荣白

甲申冬稼香题

业刻

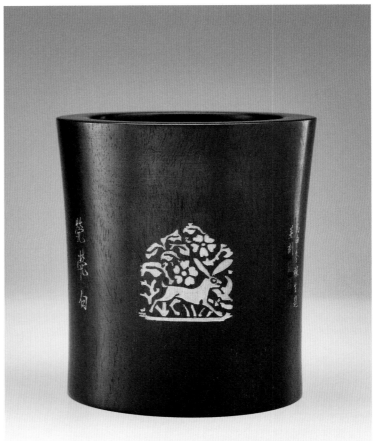

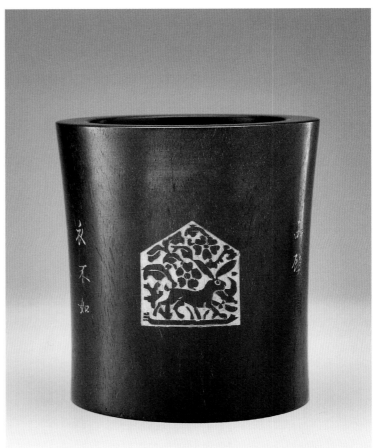

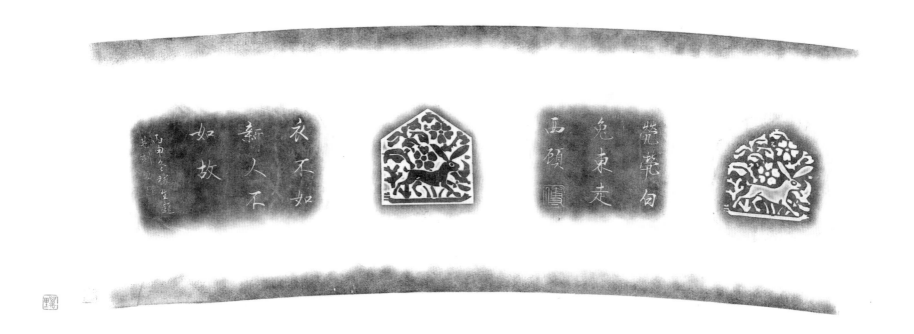

2014
Decorated with pattern of a pair of beasts
from a piece of gold brocade (Yuan dynasty)
Carving: Li Zhi
Rubbing: Zhang Pinfang

○五七

元代織金錦對獸紋筆筒

李智刻（二〇一四）張品芳拓

圖左下「白完」款「一刀居」印

「孟澈雅製」底款「夢澈」印「花萼交輝」印

高 12 公分　底徑 9.8 公分

唐朝時期，已見粟特人織聯珠紋對鳥紋錦。迨元朝帝國，中亞地區又產織金對獸紋錦及「納石矢」。

織金對獸紋錦三窠（圖 57.1），得自英倫，請李智先生依樣刻成，背面圖案則易陽為陰，觀感各有不同。

圖 57.1　對獸紋織金錦　華萼交輝樓藏

2013

Decorated with *liuqing* relief of *Monkey
and Cats* (Yi Yuanji, Song dynasty)
Carving: Bo Yuntian

〇五八

宋代易元吉「猴貓圖」留青竹筆筒

薄雲天刻（二〇一三）

「孟澈雅製」底款 「夢澈」印 「花萼交輝」印

高 17.5 公分 最寬底徑 9.7 公分（第二個）

易元吉「猴貓圖」（圖
58.1），請雲天先生刻成筆筒
（圖 58.2—58.3），極精，送傳
萬里先生府上拓時不幸開裂。
遂請薄先生再刻一個（圖 58.4—
58.6），毛髮已略感粗糙矣。景
德鎮御窰廠碎片，皆有研究價
值，開裂者余不忍棄之，拍照
共觀，可以一較軒輊也。

圖 58.1 「猴貓圖」 臺北故宮博物院藏
Collection of the Palace Museum, Taipei

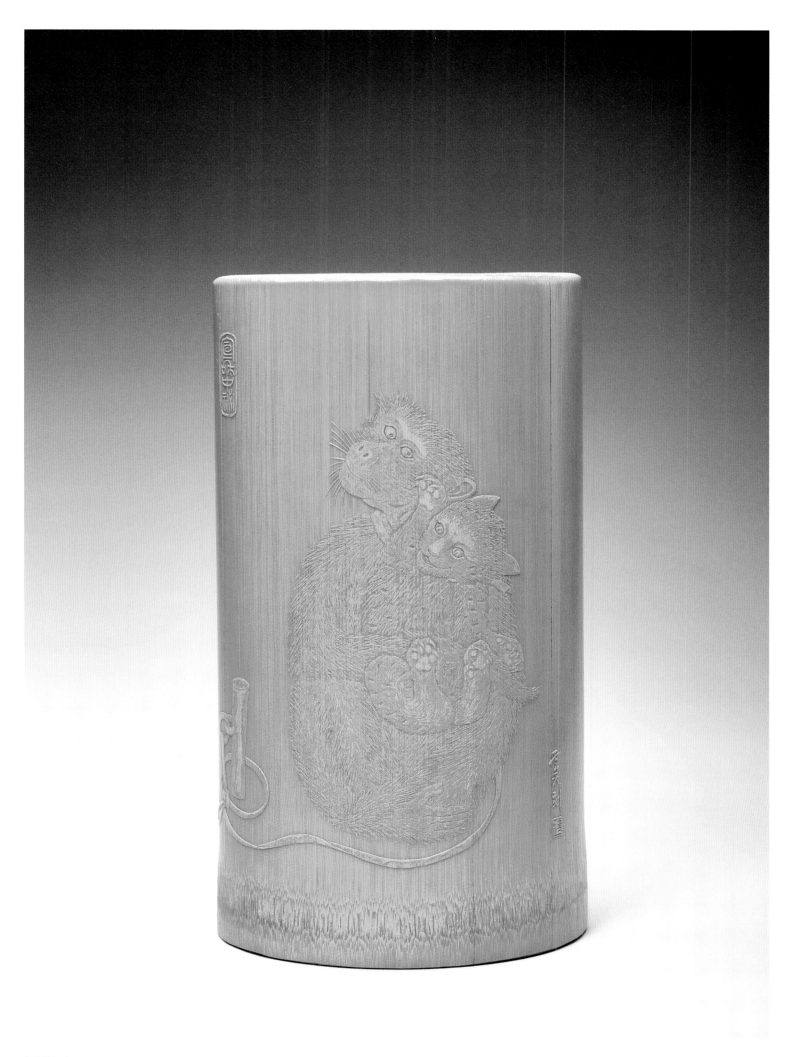

圖 58.4

圖 58.2

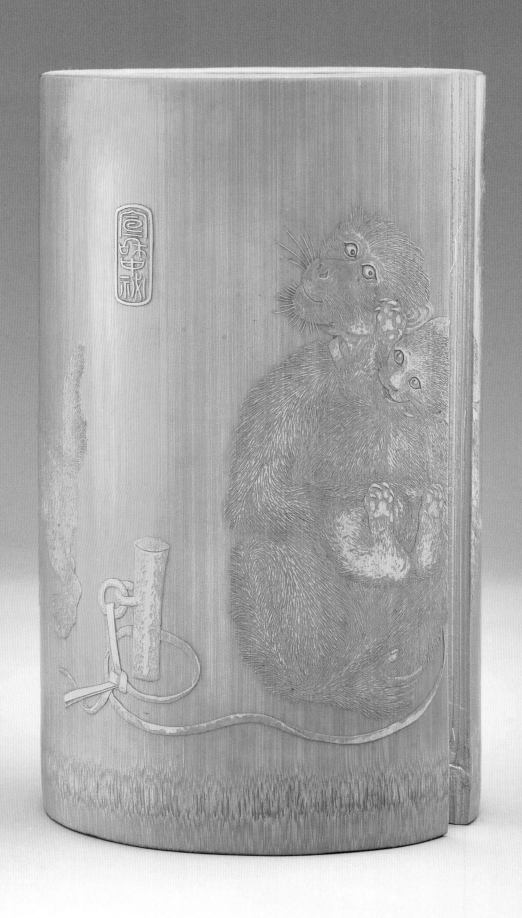

圖 58.3

圖 58.5

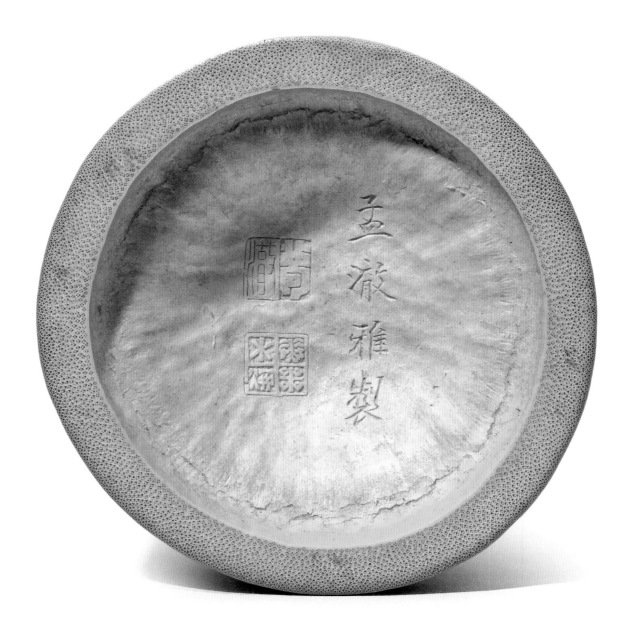

圖 58.6

059

Bamboo brush pot

2008

Decorated with *liuqing* relief of the horse
Black Whitehoof from *The Six Steeds of the
Zhao Mausoleum* (Zhao Lin, Song dynasty)
Carving: Bo Yuntian
Rubbing: Fu Wanli

○五九
宋代趙霖「昭陵六駿」之
白蹄烏留青筆筒

薄雲天刻（二○○八）傅萬里拓
圖右下「雲天刻」款「薄」印
高 12.7 公分　最寬底徑 7.1 公分

圖 59.1　昭陵六駿之白蹄烏　參觀碑林博物館時攝

圖 59.2　宋代趙霖「昭陵六駿」之白蹄烏　故宮博物院藏
Collection of the Palace Museum

吐蕃騎射武士金牌飾
公元 7 至 9 世紀
夢蝶軒藏

今人愛名車，古人愛名馬。昭陵六駿，世傳閻
立本作畫稿，非特名駒，乃太宗於開國諸戰中坐騎，
大有功於社稷者，宜其配享唐太宗昭陵，垂諸後世。

嘗於西安碑林博物館見其四（圖 59.1）。餘二者，今
在美國費城賓夕法尼亞大學博物館。

畫卷宋代趙霖所作（圖 59.2），乃根據昭陵石刻
所繪。前有乾隆御題石馬歌，白蹄烏前方又有乾隆
跋，末題「癸卯九秋，敬謁昭陵，復成石馬歌，仍
書卷中。御筆。」可見對唐太宗之敬重。卷中押乾
隆璽多方，包括「太上皇帝之寶」、「五福五代堂
古稀天子之寶」、「八徵耄念之寶」。

白蹄烏乃平薛仁杲時乘，色四蹄俱白。馬額戴
「當顱」。此件如刻於橢圓形竹筒上，效果更佳。

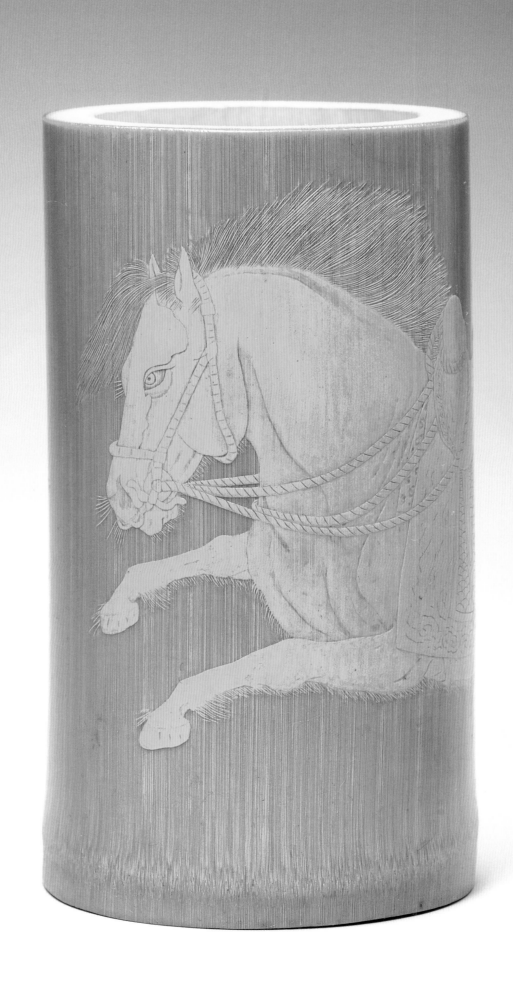

060

Bamboo brush pot

2008-9
Decorated with *liuqing* relief of *Groom and Horse* (Zhao Mengfu, Yuan dynasty)
Carving: Bo Yuntian
Rubbing: Fu Wanli

○六○ 元代趙孟頫「人馬圖」留青竹筆筒

薄雲天刻（二○○八—二○○九）傅萬里拓

圖右下「雲天刻」款 「薄」印

圖左下「夢澈」印 「花萼交輝」印

高 15 公分　最寬底徑 7.2 公分

趙松雪奕世丹青，祖孫三代，子趙雍，孫趙麟，各繪「人馬圖」，合裱一卷，余在紐約大都會博物館曾得一見（圖60.1）。人馬圖唐代已有，想松雪曾見唐宋舊跡而再創作者。原畫題字頗為羸弱，故另取趙書補上。

圖 60.1　人馬圖　紐約大都會藝術博物館藏
Collection of the Metropolitan Museum of Art

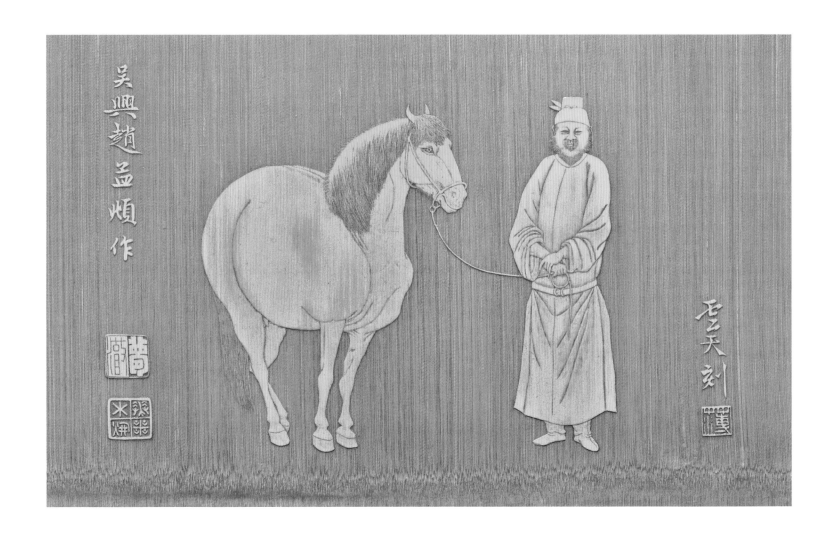

元代趙孟頫「調良圖」
留青竹筆筒

朱小華刻（二〇〇九）　傅萬里拓
圖左上「小華刻」款　「朱」印
圖左下「夢澈」印　「花萼交輝」印
高 15.1 公分　最寬底徑 9.7 公分

061

Bamboo brush pot

2009

Decorated with *liuqing* relief of *A Horse Well
Trained* (Zhao Mengfu, Yuan dynasty)
Carving: Zhu Xiaohua
Rubbing: Fu Wanli

連錢旋作冰」之謂也。
「調馬圖」，亦岑參詩「五花
可作于闐花馬，如五代趙岩
佳妙。」余嫌斑點太小，否則
「何懼！取癬斑作馬身，最為
「筆筒料微有癬斑。」余曰：
刻前小華先生告余曰：
飛揚」之感。
動態也，見之有「大風起兮雲
態也；「調良圖」（圖61.1），
祖孫三代「人馬圖」，靜

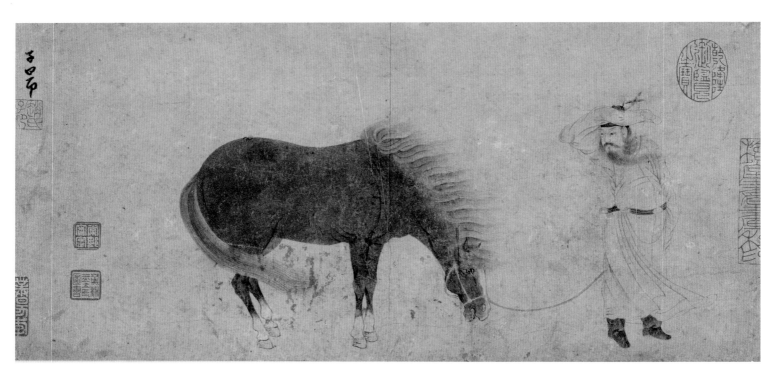

圖 61.1　調良圖　臺北故宮博物院藏
Collection of the Palace Museum, Taipei

元代趙孟頫「二羊圖」留青竹筆筒

薄雲天刻（二〇一一）　傅萬里拓

圖左下「雲天刻」款　「薄」印

題跋左下「夢澈」印　「花萼交輝」印

高 16.9 公分　最寬底徑 10.9 公分

062

Bamboo brush pot

2011

Decorated with *liuqing* relief of *Sheep and Goat* (Zhao Mengfu, Yuan dynasty)

Carving: Bo Yuntian

Rubbing: Fu Wanli

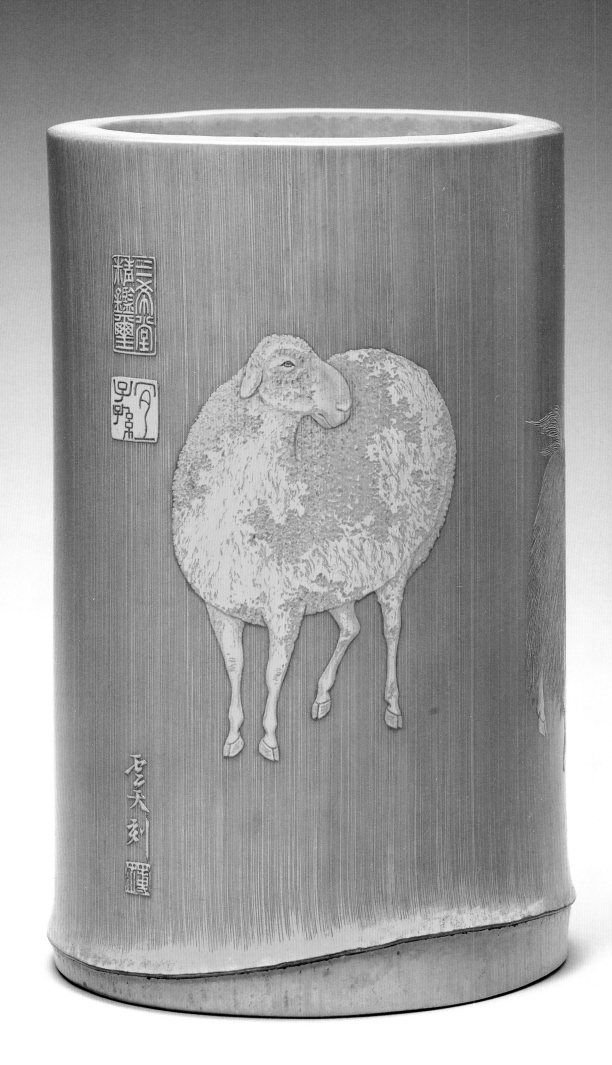

趙松雪「二羊圖」（圖62.1），現藏美國華盛頓弗利爾美術館。王世襄先生《錦灰堆》一卷：「遊美讀畫記」，譽為「不論畫與字，是松雪最精之品。」曩昔曾於刊物見朱家溍先生臨本（圖62.2）。

二〇〇二年，參加美國泌尿外科年會，回程道經華盛頓，至弗利爾美術館參觀，陳列之物，未見此卷，頗為惆悵，遂向館方提出，意欲一觀，云：「晚矣，閉館在即，明日君早來。」

翌晨，至美術館，即導入地庫藏畫處，「二羊圖」已陳案上。館方囑余：「需帶手套，始可觀看。」余坐案前，凝神細讀，清高宗乾隆題引首，松雪畫山羊綿羊各一，後自題：「余嘗畫馬，未嘗畫羊。因仲信求畫，余故戲為寫生，雖不能逼近古人，頗於氣韻有得。」

黃君實先生評曰：「綿羊者，蒙古人也，山羊者，漢人也；此畫寫北人高昂，南人低首之意。」

圖 62.1　二羊圖　弗利爾美術館藏
Collection of the Freer Gallery of Art

圖 62.2　朱家溍先生贈王連起「二羊圖」　朱傳榮提供

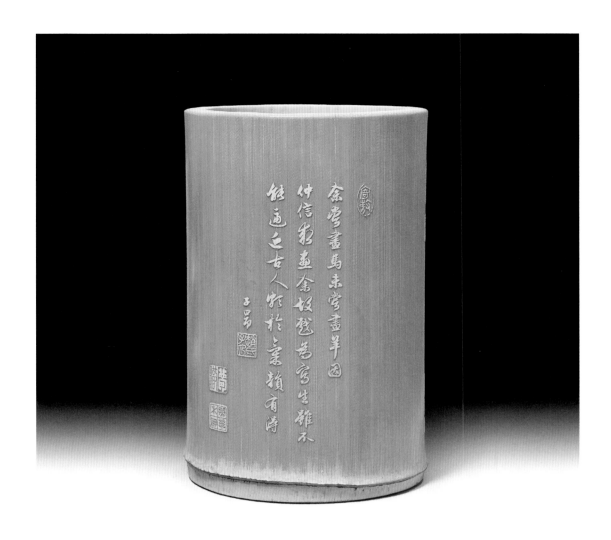

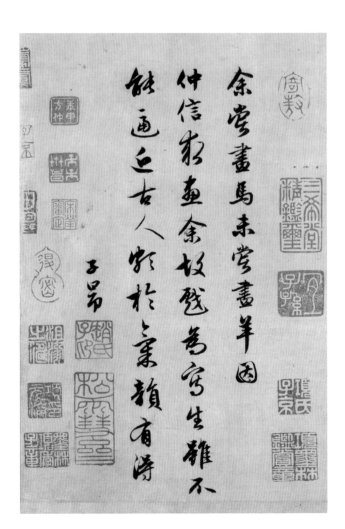

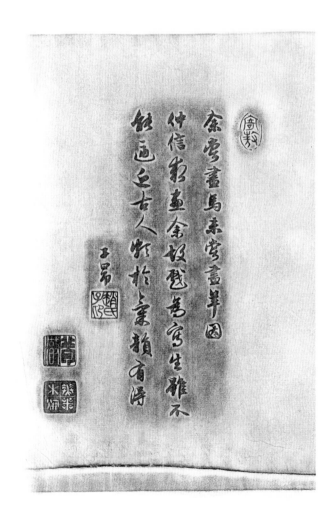

宋代蘇軾「木石圖」筆筒三種

黃花梨筆筒
傅稼生刻（二〇一八）傅萬里拓
圖右下「戊戌稼生刻」款 「傅」印
「孟澈雅製」底款 「夢澈」印
「花萼交輝」印
高 16.3 公分 底徑 15.5 公分

紫檀筆筒
李智刻（二〇一八）張品芳拓
圖右下「李智」款 「一刀居」印
「孟澈雅製」底款 「夢澈」印
「花萼交輝」印
高 15 公分 底徑 13 公分

留青竹筆筒
薄雲天刻（二〇一九）
圖右下「雲天刻」款 「薄」印
圖左下「夢澈」印「花萼交輝」印
高 15.6 公分 最寬底徑 7.8 公分
最小底徑 6.3 公分

063

Three brush pots

Decorated with *Withered Tree and Strange Rock* (Su Shi, Song dynasty)

Huanghuali brush pot
2018
Carving: Fu Jiasheng
Rubbing: Fu Wanli

Zitan brush pot
2018
Carving: Li Zhi
Rubbing: Zhang Pinfang

Bamboo brush pot with *liuqing* relief
2019
Carving: Bo Yuntian

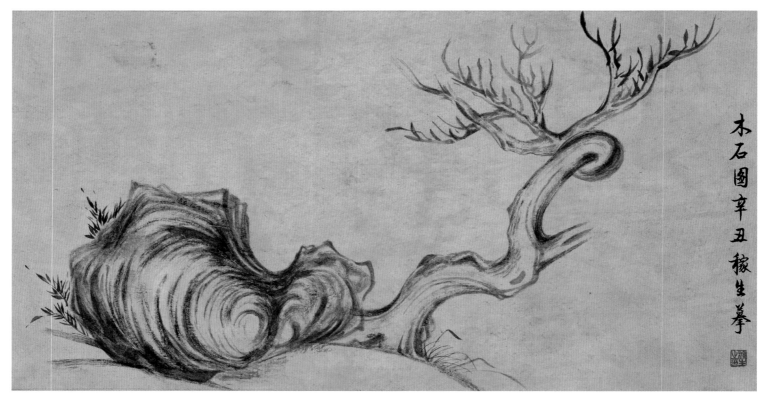

傅稼生摹木石圖

圖 63.1　傅稼生刻黃花梨筆筒

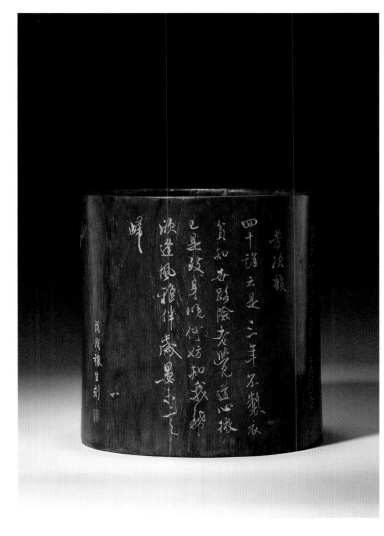

木石圖，無款，後附劉良佐與米芾跋，蘇軾所作。文同、蘇氏及金代王庭筠，開後世文人水墨畫之始，至元代由趙孟頫（見下例064）承接。

此圖收入一九八八年出版之中國美術全集繪畫編3，而鄧拓舊藏、捐贈予中國美術館之蘇軾（傳）「瀟湘竹石圖」則未收，承傳公相告，蓋當時「國家書畫鑒定小組」以後者為偽作。

二〇一八年，「木石圖」於香港拍賣行出現，余得一見，遂請稼生、李智、雲天三先生，各以黃花梨（圖63.1）、紫檀（圖63.2）、竹筆筒（圖63.3）刻之，以志眼緣。黃花梨筆筒填石綠，陰中帶陽；紫檀筆筒填金，純粹陰刻；竹筆筒用留青，為陽刻。以材質、顏色、刻法之不同，表現形象亦有異。

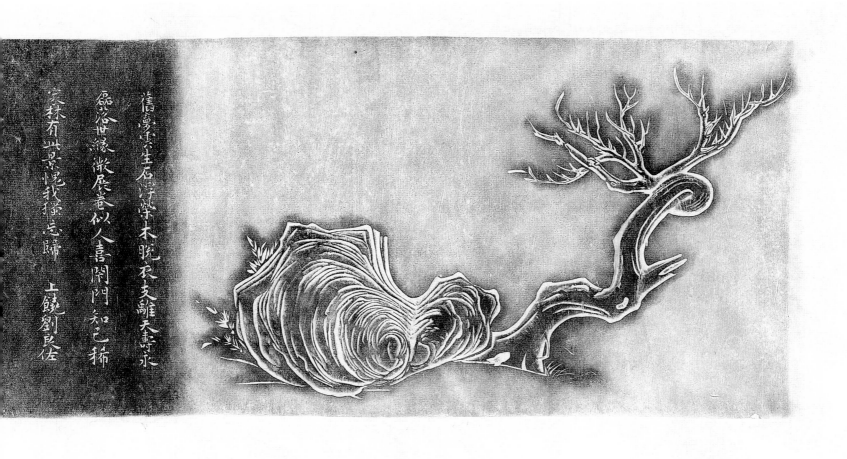

舊夢雲生石子榮木晚衣支離天壽永
磊砢世緣徵屐養似人喜閈門知己稀
茶林有此景悒我搔忘歸　上饒劉良佐

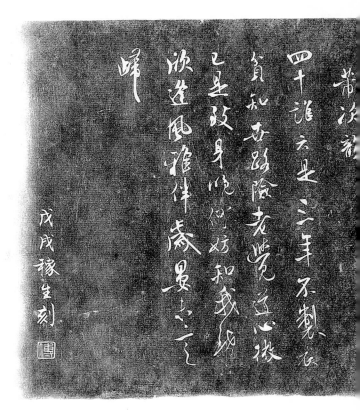

圖 63.2　李智刻紫檀筆筒

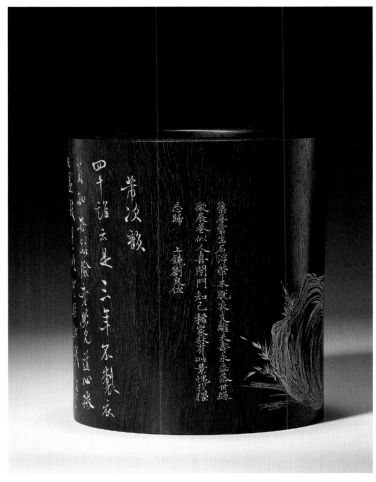

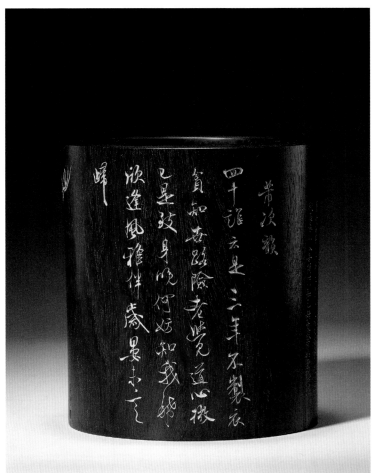

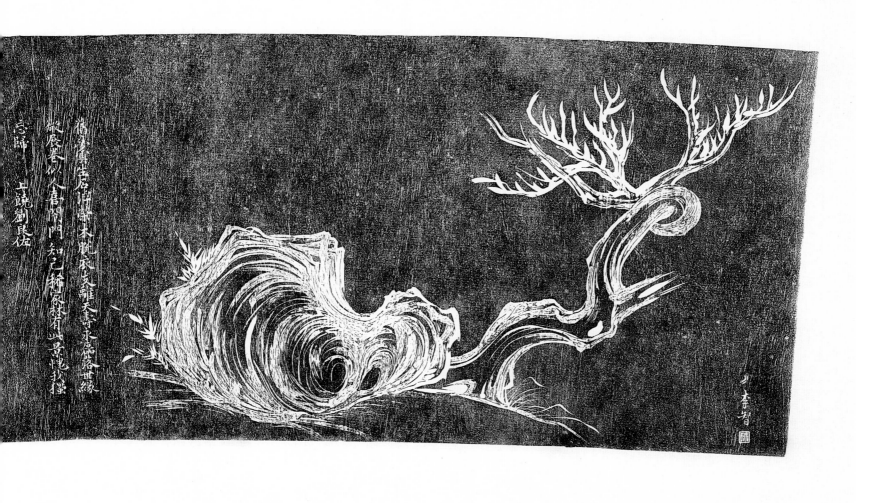

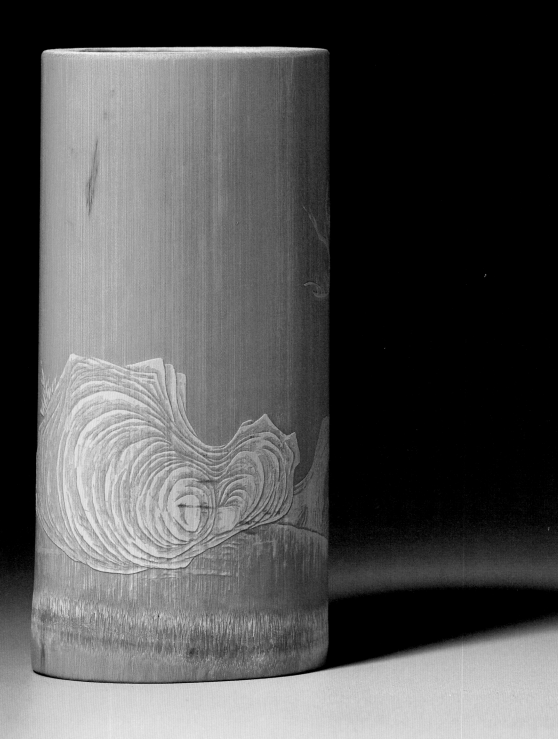

圖 63.3 薄雲天刻留青竹筆筒

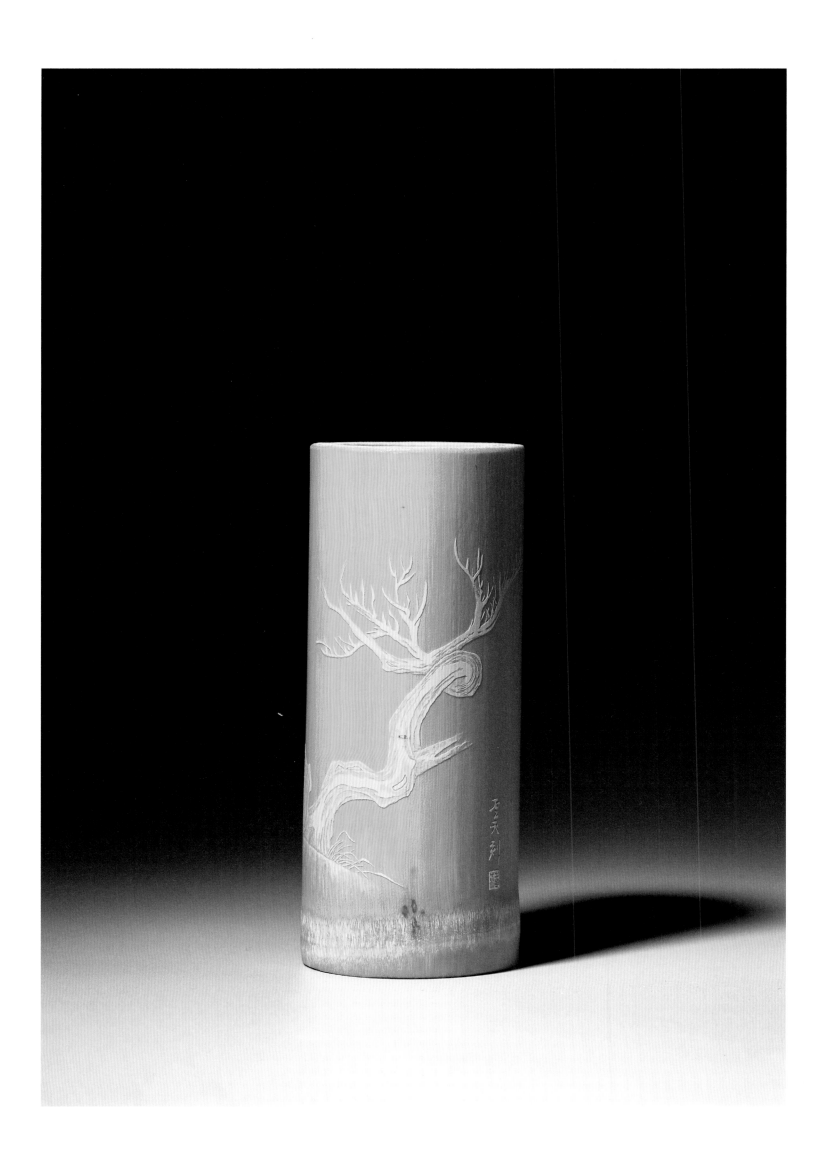

2012

Decorated with *liuqing* relief of *Elegant Rocks and Sparse Trees* (Zhao Mengfu, Yuan dynasty)
Carving: Bo Yuntian

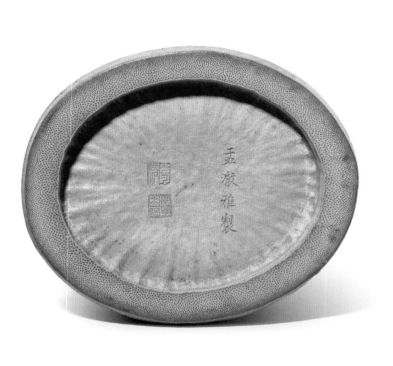

○六四

元代趙孟頫「秀石疏林圖」留青竹筆筒

薄雲天刻（二○一二）

圖左下「雲天刻」款　「薄」印

「孟澈雅製」底款　「夢澈」印　「花萼交輝」印

高 17.8 公分　最寬底徑 17.3 公分

筆筒橢圓，正面刻山石叢樹竹枝（圖
64.1），背面刻趙孟頫、柯九思七絕各一，
兩者所書極為精絕。

趙子昂：

石如飛白木如籀，寫竹還於八法通。

若也有人能會此，方知書畫本來同。

柯九思：

水精宮裏人如玉，窗瞰鷗波可釣魚。

秀石疏林秋色滿，時將健筆試行書。

故宮二○一七年冬有趙孟頫書畫
展，趙氏廣入人心矣。《秀石疏林圖》（圖
64.1），余數年前曾在故宮武英殿一見，其
時殿中人跡稀少，管理員之水瓶放在展櫃
玻璃上，設若打翻，後果不堪設想。

圖 64.1　秀石疏林圖　故宮博物院藏
Collection of the Palace Museum

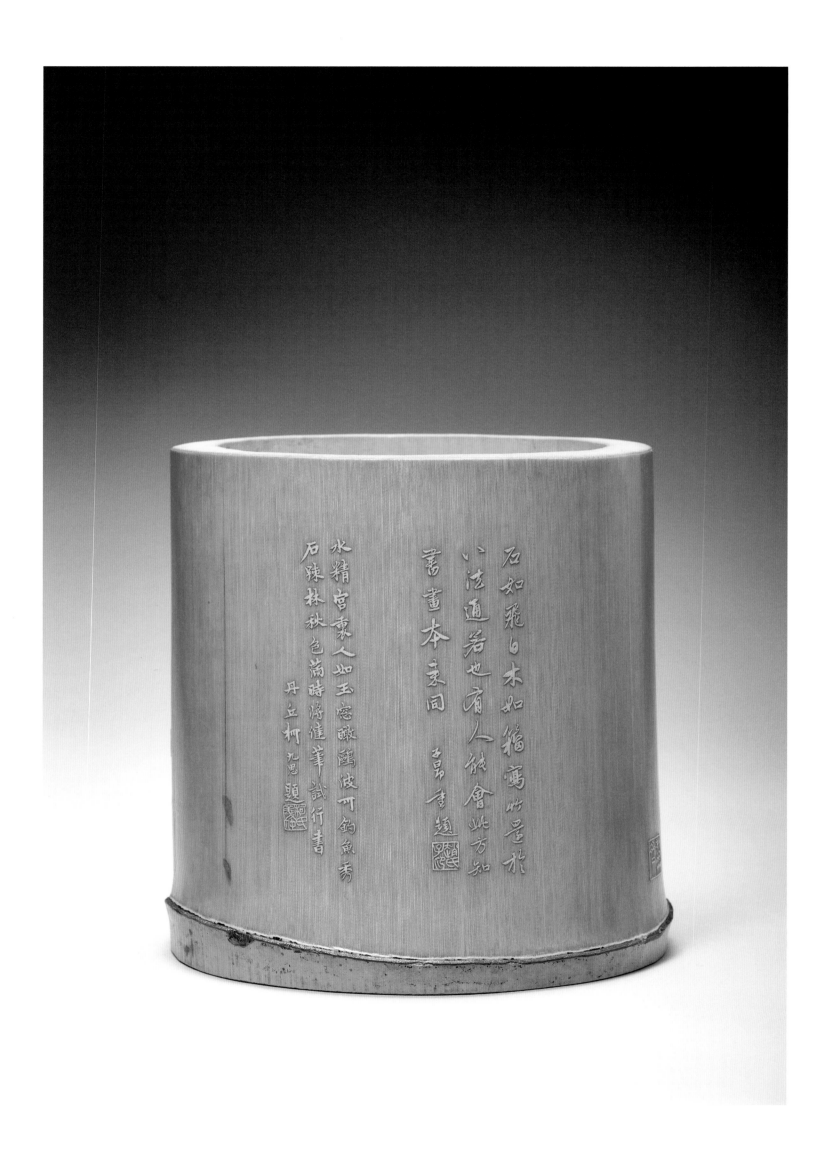

黃般若「雲山圖」留青竹筆筒

薄雲天刻（二〇一二）　傅萬里拓

底右「雲天刻」款　「薄」印

底左「夢澈」印　「花萼交輝」印

高 16 公分　最寬底徑 7.3 公分

065

Bamboo brush pot

2012

Decorated with *liuqing* relief of a landscape with
clouded mountains (Wong Po-Yeh, 1901-68)
Carving: Bo Yuntian
Rubbing: Fu Wanli

此幀煙雲爛漫（圖 65.1），何讓
米家山水，黃苗子先生書聯，「山
隨畫活，雲為詩留」，恰可作配。

圖 65.1　黃般若　山水　北山堂惠贈　香港中文大學文物館藏
Collection of the Art Museum CUHK

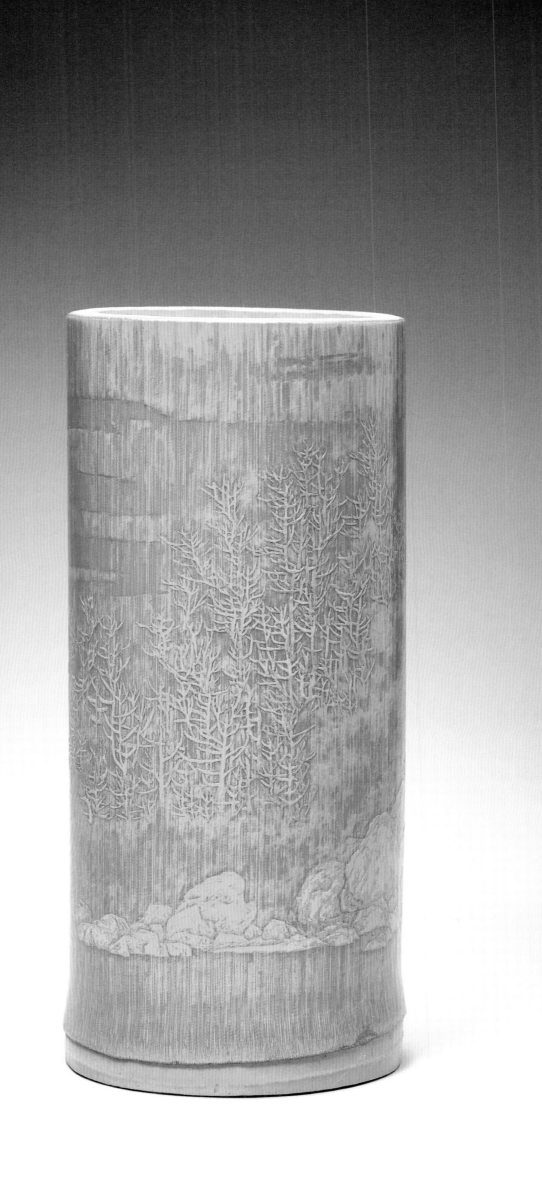

武當山雲海　朱家溍先生拍攝　朱傳榮提供

066

Bamboo brush pot

2011

Decorated with *liuqing* relief of *Fishing Boats at Anchor at Dusk* (Wong Po-Yeh, 1901-68)

Carving: Bo Yuntian

Rubbing: Fu Wanli

黃般若「漁舟晚泊圖」留青竹筆筒

薄雲天刻（二〇一一）傅萬里拓

底右「雲天刻」款 「薄」印

底左「夢澂」印 「花萼交輝」印

高 14.5 公分　最寬底徑 7.1 公分

般若先生乃張大千好友，信手潑墨而成。

香港仔漁港東端，小山之上，天主教修道院峙立，山下桅檣如林（圖 66.1）。一九七〇年代，余兒時曾見此景。

潑墨不易刻，雲天先生居然駕輕就熟。

圖 66.1　漁舟晚泊圖　黃般若先生家屬藏

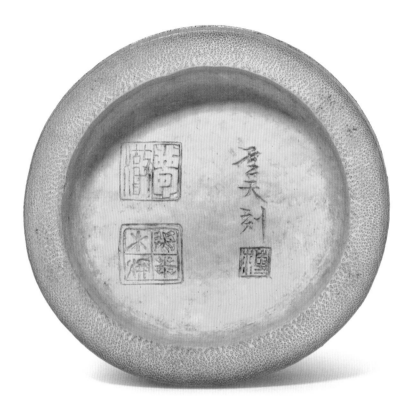

259 | Many Fair Blossoms Make a Fine Tree: Commissions of Scholar's Objects and Furniture by Kössen Ho